光影裡的剎那與永恆

「一部好的電影就像是一趟有意義的旅程，它能讓你在片場停留，也能讓你永遠記住。」——羅傑·艾伯特，美國知名影評人

目錄

上篇　剎那與永恆

CONTENTS

上篇
剎那與永恆

剎那與永恆

> 曾經有一份真誠的愛情
> 擺在我面前，我沒有珍惜
> 等我失去的時候才後悔莫及
> 塵世間最痛苦的事莫過於此
> 如果上天能夠給我一個再來一次的機會
> 我會對那個女孩子說三個字：我愛你
> 如果非要在這份愛上加上一個期限
> 我希望是，一萬年

許多年後，再看這部穿越五百年的奇幻電影《大話西遊》，最動容處，並非至尊寶那弄假成真的愛你一萬年的誓言，也不是紫霞仙子那猜中了開頭卻猜不到結局的悲嘆，而是故事結尾處，黃沙大漠中舊城樓上，夕陽武士與痴情女子稀裡糊塗的那一吻。

至尊寶在五百年間來去穿梭，為的是救白晶晶，可是就在這穿梭的旅途中，又不期然地愛上了紫霞仙子，儘管他自己並不願意承認。或許他對白晶晶的感情本就不是愛，或許愛情本來就是這樣讓人難以控制和預料。可是，即便白晶晶坦然退出，至尊寶依然無法和紫霞牽手一生。因為，人生不只有愛情，人生還有許多苦痛辛酸。至尊寶要想打敗牛魔王完成一項關於拯救的任務，就要帶上金箍重現齊天大聖真身，可是變回齊天大聖就意味著接下了保護唐僧西天取經的另一個重任，從

此再不可動凡心，否則金箍就會勒爆腦袋。

　　然而，即便至尊寶咬著牙帶上金箍不認紫霞，最終也沒能救下紫霞的命──紫霞為了給至尊寶擋過牛魔王那一叉獻出了自己的生命。十幾年前，就在此處，看到一身紅妝的紫霞仙子飛向太陽時，我被戳中淚點。然而如今再看這一節已經沒有悲傷，因為我知道，不久，夕陽武士就要和橙衣女子在城樓上來一場大快人心的行為藝術。可是，當城樓上那一幕真的發生，當盧冠廷《一生所愛》的歌聲重又響起，我卻忍不住流下淚來。

　　──這是等了五百年終於等到的一吻，這是化解相愛的人們生命中所有委屈、所有不甘和所有遺恨的一吻。

　　說到城樓上那一幕，很多觀眾心中不免會有這樣一個疑問：夕陽武士就是至尊寶嗎，橙衣女子又是不是紫霞仙子？噓──不要問，這是個祕密！也許他們就是當年城樓下不歡而散的至尊寶和紫霞，也許至尊寶和紫霞的故事不過是取經路上某個夜晚孫悟空做的一個夢，而城樓上兩個人深情相擁才是真實的人間一幕。然而，這些都已經並不重要，重要的是相愛的人終於在一起了。所以我寧願相信他們和至尊寶、紫霞是前世今生的關係，那吊兒郎當亦步亦趨走過去的樣子分明就是至尊寶自己。那一世我們愛到不能愛，恨到終須散，繁華過後成一夢，這一生我們相偎相依，一路天涯。

　　我那麼喜歡你，你喜歡我一下會死啊？
　　我的意中人是個蓋世英雄，有一天他會踩著七色雲彩來

娶我。

我猜中了前頭，可我猜不著這結局……

你可以認為至尊寶帶上金箍後他經過一場生死昇華了靈魂，有了拯救世人的高尚理想；我卻覺得叛逆山賊至尊寶只是堅持了他一貫的風格 —— 其行為動機就是救自己的愛人，只不過上一次要救的是白晶晶，這一次要救的是紫霞。君不見夕陽武士看著人群中孫悟空的背影說「好像一條狗」嗎？有愛的，才是人。孫悟空向著夕陽武士吹過去的那口「仙氣」，是他最後一抹人性。

別說一萬年、五百年，就是這一生我們能有始有終好好愛一個人都不是一件容易事。有些愛情轟轟烈烈地開始卻愛不到最終，我們眼看著一個個白晶晶或者至尊寶轉身離去，留下一紙祝福與懷念，自顧地刺骨穿心；有些人我們相愛時才發現已經錯過了最好的年華，就像夕陽武士所說的「相逢恨晚，造物弄人」。

木心曾說，「我覺得人只有一生是很寒傖的，如果能二生三生同時進行那該多好」！[1] 一輩子，根本無法承受生命中的那些愛和恨。還好，有一件事兒佛大概是對的 —— 佛說有前世今生。而我們和我們愛的人，有時走散了一生，有時永世不再

[1]　《仲夏開軒：答美國加州大學童明教授問》，收入《魚麗之宴》，木心著，廣西師範大學出版社，2009 年版，第 61 頁。

分離。

[本文寫於2017年春，《大話西遊》修復加長版重映之際]

▌夕陽無語，可惜一片江山

　　張北海的長篇小說《俠隱》因被姜文翻拍成電影《邪不壓正》而名噪一時，然而從文字到影像，兩部作品卻有著迥然不同的審美旨趣。看張北海的小說《俠隱》改編的《邪不壓正》，彭于晏一出場，我就感到不妙 —— 這個片子和「俠」沒什麼關係了。甚至，無關北平，無關 1937，無關張將軍，這只是姜文借了北海先生的原著的殼講了一個他自己的欲望與權力的故事。那麼《俠隱》要表達的到底是什麼呢？在談《俠隱》之前，要了解「俠」以及「俠文化」。

　　關於「俠」的涵義及其起源，許多學者早有論述，如劉若愚的《中國的俠》、侯健的《武俠小說論》、田毓英的《西班牙騎士與中國俠》、陳平原的《千古文人俠客夢》、汪湧豪與陳廣宏合著的《遊俠人格》、葉洪生的《論劍》、鄭春元的《俠客史》、王立的《武俠文化通論》等。總的說來，俠是中國古代社會特定條件下的產物，而在《俠隱》故事發生的時代，俠的存在的諸多條件發生空前的變化，如冷兵器時代走向終結、法制社會成為歷史潮流、傳統道德觀漸趨瓦解，等等。沒有了生存土壤，俠

這一群體的沒落成為必然。

　　對於俠在中國文化中的命運，早在 1960 年代末 70 年代初，一代大師金庸先生就已經在其封筆之作《鹿鼎記》中已經做出判斷。在那部所謂的武俠小說中，沒有武，也沒有俠 —— 主角韋小寶既不會武功也不是俠客，他唯一擅長的武術技能是逃跑；而作為江湖最後一位大俠，陳近南稀裡糊塗窩窩囊囊地死掉 —— 這甚至是「反武俠」的。如果說金庸的《鹿鼎記》完成了對武俠小說文類的現代化轉換，那麼張北海的《俠隱》則實現了對武俠小說審美意境的再造。誠然，我們不必糾結於《俠隱》到底算不算真正意義上的武俠小說，因為，如果《俠隱》不算武俠小說，那麼《鹿鼎記》更不是武俠小說；而所謂武俠、言情抑或其他種種分類，更多是研究者為了便於研究所做的歸納，叫什麼不重要，重要的是文本本身說了什麼。

　　小說情節說起來並不複雜，就是一個關於復仇的故事。太行派掌門人顧劍霜一家被他的大徒弟朱潛龍勾結日本人殺害，太行派滅門，唯一僥倖逃生的是候任掌門的弟子李大寒。在美國駐華醫生馬凱的幫助下，李大寒赴美進修並整容，五年後化名「李天然」歸國報仇。故事圍繞李天然復仇展開，這是武俠小說最常見的情節構制模式。然而與以往眾多武俠小說不同的是，作者張北海道出了在一個新舊交替時代，在武林走向消逝的亂世，俠的迷惘與反思。

　　作者將李天然回國的時間點卡在了盧溝橋事變前夕，在那

個國將不國的關口，李天然復仇的最大心理障礙，並不是電影中表現的的膽怯、懦弱、無法面對現實與自己，而是內心對俠的行為和俠的信仰的懷疑：在新的時代，俠的行為準則還是「行俠仗義、打抱不平，不為非作歹、不投靠官府」嗎？在民族危亡面前，個人復仇與行俠仗義在何種程度上還具有正當性與必要性？與官方合作到底是違背了江湖規矩還是國仇與家恨的殊途同歸？在一個被火藥文明征服的世界，俠的出路又在何方？作者對主角的塑造和情節的鋪陳冷靜而克制，所以整個故事讀起來總是能不時引人遐思。李天然既是曾經的太行派年輕掌門，又是留美歸國新聞編輯，這樣的雙重身分讓他少了江湖草莽氣，多了幾分斯文，他的諸般思索也便合情合理。

　　小到生活瑣事，大到復仇大業，李天然都產生了自我懷疑。當他和年輕的寡婦關巧紅在路邊館子避雨吃羊雜面的時候，被人指戳嘲笑。李天然想教訓那兩個夥計一頓，可是一想那又怎樣？這麼大一個北平就這麼兩個混蛋？從小就聽大的「路見不平，拔刀相助」包括這種人間羞辱嗎？沒流血，沒死人，這算是件小事吧？李天然找到朱潛龍的時候，朱潛龍搖身一變已經成為警察局的便衣組長，後又升任偵緝隊長。這很值得玩味，因為員警機構和組織在現代社會代表的是法制，與「以武犯禁」的俠形成尖銳對立。從自然法哲學的視角看，無疑是李天然代表正義，但站在實證法學的立場上說，李天然則是法制的破壞者，反而朱潛龍身後是現代法制。這一點，姜文在

其電影《邪不壓正》中進行了放大，朱潛龍在影片中將自己塑造成了一個打擊犯罪懲惡揚善贏得群眾愛戴的「好」員警，當他舉槍把囚犯的腦袋崩開花，圍觀的人群中爆發出一片歡呼聲。員警是持槍的國家武裝力量，武功為俠帶來的特殊象徵意義在槍口之下被消解。

其實馬大夫有幾句話更說中了要害：「……你想想，就算你報了這個仇，那之後呢？就算法律沒找到你，也是一樣，那之後呢？這個年代，你一身武藝又上哪兒去施展？現在連你們的鏢行都沒有了，你還能幹什麼？天橋賣技？去給遺老做護院？給新貴做打手？……跟我們去美國走一走吧，出去看看世界……我告訴你，這個世界很大，大過你們武林，大過你們中國……」在已經變換的時空裡，武俠註定落寞。

作為一支政治力量的代表藍青峰適時向李天然拋來橄欖枝，李天然猶豫過，因為與官家合作是俠的大忌，因為那會在不同程度上失去俠所倚重的自由。然而他很快發現，世易時移，如果不借助藍的力量是很難報仇的；同時他也在思考，在民族危亡的時刻，救國救民是不是俠的份內之事？當他看到一向養尊處優遊手好閒的富家子弟藍田大義凜然上了前線，又為國捐軀，他被震動了——「一個大少爺，半年訓練就能上場，而渾身武藝的他，此時此刻，反而全無用武之地」。掌斃羽田，斷臂山本，李天然一度以這種快意恩仇為俠之英雄本色，可是與原本看起來有點幼稚的藍田比起來，似乎幼稚的是他自己。

還有他的養父馬凱及其夫人，作為外籍人士他們亦投入抗戰救亡的洪流之中，身為中國人的自己還能無動於衷嗎？在更深的層面上促使李天然與藍青峰合作的是，與太行派一起正在走進歷史煙塵的，還有他一度以為是家的古都北平。

作者用大量筆墨描繪了30年代抗日戰爭爆發前的的北平。前門東站熙來攘往的人群，哈德門大街上的有軌電車，晒在身上暖呼呼的太陽，一溜溜灰房，街邊的大槐樹灑得滿地的落蕊，大院牆頭上爬出來的藍藍白白的喇叭花兒，一陣陣的蟬鳴，胡同口兒上等客人的洋車，板凳兒上抽著煙袋鍋兒的老頭兒，路邊兒的果子攤兒，跟著陌生人跑的小孩兒，鼓樓，雍和宮，什剎海，從乾麵胡同西口到東交民巷……張北海筆下的北平很是地道。作為離開中國多年、與北平分別多年的旅美華人，張北海對老北平的生動再現，既是小說中人物李天然對舊日時光的留戀，也是他自己對往昔的懷念，對傳統生活與文化的懷念。這種留戀與懷念給了我們一個與文學史上主流敘事完全不同的視角，透過這個視角我們看到的其實是一個與印象中大不一樣的新北平。

「夕陽無語，可惜一片江山。」正如北平再也回不來了，太行派還能重回江湖嗎？江湖已經不復存在，俠的出路似乎只有歸隱。在小說結尾，一代豪俠隱跡古都，熱血青年投身抗戰。然而，這依然不是革命敘事傳統上的浪漫主義覺醒，在更大程度上這是一種現實主義的無奈探索。在創作上，這一探索的意

義是為武俠在從近代到現代的歷史過渡中的存身尋求一個可能；從武俠小說史上看，這其實是對以「北派五大家」作為終結的民國武俠小說在時空上的再拓延。

[本文原載《檢察風雲》2019年第1期，發表時題為《俠與<俠隱>》]

▎共通的旋律主題

電影《桃姐》沒有晦澀的故事情節，沒有複雜的人物關係，沒有煽情的影像語言，卻能在不露聲色的款款敘述中打動無數平凡人的心，因為那是你我都曾經、正在或者將要經歷的歲月與人生。在斬獲多個業內大獎之後，桃姐上映。

影片中人物對白不是很多，音樂起到了恰到好處的烘托作用，甚至有時影片的情感就是透過音樂傳達出來的。要怎樣的音樂才擔得起這樣關於人生和大愛的影像主題呢？

整部影片配樂加起來十分鐘多一點，對於近兩個小時的電影來說，這其實並不算多。但是，看完整部電影，背景音樂卻給我們留下了極深的印象。音樂在開篇的時候就隨著「本故事根據真人真事改編」的背景字幕切入，跟著是劉德華獨白：「我出生的時候，桃姐已經在我家十幾年了………」低緩的鋼琴獨奏如同小溪淌水，既是故事的背景音樂，又是時間過往的象徵，這樣的旋律主題貫穿電影全篇。

　　鋼琴的流暢伴隨長笛的悠遠，間或加進大提琴的低沉，這樣的背景音樂不僅出現在桃姐發病住院、老婆婆病危被救護車接走、桃姐病倒以及桃姐追思會上堅叔送花這樣牽動人心的時刻，更多地還出現在堅叔善意欺騙瘋婆婆回家、羅傑陪著桃姐回家整理舊物、羅傑看望桃姐後推門轉身離開、桃姐看著梅姑的空床發呆這樣的平實情境中。並且基本採用淡入淡出的方式，生怕打擾到鏡頭的敘述，娓娓道來，緩緩訴說，悲而不怨，哀而不傷，不經意間帶你走過世事滄桑，這恰恰是影片追求的調子。

　　電影音樂是比較難做的，做得再好也是配料，做得不好又很可能毀了主料。深深敬佩作曲羅永暉先生，把這部電影的音樂做得如此精當。

　　電影與音樂的關係就是這樣奇妙：好音樂常常說明我們理解電影，而好電影又引領我們懂得音樂。無論是《翠堤春曉》中約翰·史特勞斯的《藍色多瑙河》，還是《交響人生》中柴可夫斯基的《小提琴協奏曲》，或者是《地比煙花寂寞》中杜普蕾的人生悲歌，甚至是《送行者》中那無名琴師在蒼穹下的孤獨演奏，我們都銘記在心。

　　許多年後，也許情節模糊了，角色走遠了，臺詞忘記了，但是音樂響起時，我們仍會重拾感動，淚水盈眶。因為，音

樂、電影與人生，它們有共通的旋律主題

[本文原載《音樂生活》2012年第9期]

▋降魔，伏妖，都不過是戲夢人生

　　周星馳的《西遊‧伏妖篇》儘管還算一部喜劇，但暗黑的畫面裡裹挾著驚悚、殘暴、醜陋甚至情色，許多觀眾不禁會問這還是「西遊」嗎？其實，這些元素以及師徒異心貌合神離的主體情節在吳承恩的小說《西遊記》裡原本就有。「伏妖篇」不僅還原了這類真實，而且用諸多精心設計的小細節構成了大隱喻，關於人生如戲，關於人性殘酷，關於人心迷失。有人入戲出戲掌控自如，但只有他自己知道是否已經放下；有人笑中帶淚演了一手好戲，留給自己的是苦是痛；有人本是主角，卻冷眼旁觀貌似臨時客串；有人本是別人的配角，卻入戲太深最終走不出那個局。人生際遇，大抵如此。

　　「伏妖篇」講的是以唐僧為首的驅魔重案組為了剿滅九宮真人犯罪團夥而導演的計中計、諜中諜和戲中戲。九宮為了削弱我重案組力量，不斷離間唐僧和孫悟空的師徒關係 —— 從馬戲團到比丘國再到河口村，從蜘蛛精到紅孩兒再到白骨精。而作為驅魔人的唐僧和火眼金睛的孫悟空，他們早已識破妖計，於是將計就計，演戲給九宮看，最後與九宮決一死戰。所以作為

主角，唐僧和孫悟空在戲裡多數時間都是在演戲。

　　這也是唐僧的飾演者被許多觀眾質疑演技的原因 —— 人家演的就是「演戲」，而戲裡的表演風格粗糙甚至拙劣在很大程度上是周星馳式無厘頭風格的要求，正如唐僧揶揄九宮真人時所說，真人的法術實在太假了。唐僧不在演戲時，感覺則完全不同，比如最後為小善送行一幕，那才是真正的唐僧。唐僧本是驅魔人，他具有識別妖魔的能力，他怎會不辨是非，那都是演給九宮真人看的，為的是最後一戰出其不意 —— 如來神掌，呵呵，不好意思，我也真的會！演技不那麼完美的是唐僧，因為許多情節唐僧要違背自己內心去演，比如必須向孫悟空認錯 —— 他怎肯願意向徒弟下跪，哪怕他真的錯了；比如要假裝愛上小善 —— 他心裡其實已經有了一個人。

　　孫悟空就不同了，他是要演出他的恨，演出他是多麼地恨唐僧，恨不能殺之而後快，但這何嘗不是那個妖猴內心深處曾經閃過的真實念想？在「降魔篇」中，唐僧的師父就曾告訴他，孫悟空怨念太深，凶狠狡詐，陰險毒辣。作為曾經統領七十二洞妖王的孫悟空，不是只吃野果的普通猴子，他也是吃人喝血的妖，而且是要毀天滅地的萬妖之王，他有過吃掉或者殺掉唐僧的想法並不奇怪。因此，唐僧對孫悟空乃至豬八戒、沙和尚心懷忌憚也是合情合理的，魚妖、豬妖、猴妖與那些想要吃他的妖本屬同類。當龐然大物的異形猴魔將其吞入口中那一瞬，他有沒有想過自己可能真的就這樣往生極樂了呢？作為編劇的

周星馳，他的大膽就在於還原了唐僧師徒的人性，鬥戰勝佛也不是從五指山下一爬出來就通體佛性，一代高僧並不是天生就大徹大悟大智大勇。唐僧可以忌憚徒弟，也可以有過刻骨銘心的愛情。影片結尾小善問唐僧有沒有真的愛過她，唐僧回答：「我的心裡已經容不下第二個人。」那第一個人當然就是「降魔篇」裡的驅魔人段小姐。

因為他死過，所以不再恐懼妖魔；因為他愛過，所以不會被妖精迷惑。經歷愛與痛的淬煉，頓悟後的唐僧說：「眾生之愛皆是愛，沒有大小之分，有過痛苦才知道眾生真正的痛苦，有過執著才能放下執著，有過牽掛了無牽掛。」佛說放下，不曾拿起何談放下？

影片以唐僧的一個夢開篇，夢裡他身形巨大，被師父授予終身成就獎，這無疑是唐僧內心渴求的真實寫照，希望自己強大，希望自己演得好。一覺醒來，他和三個徒弟正在馬戲團賣藝表演，而這個表演依然是在給九宮看。——戲裡在做夢，夢裡在演戲。在戲與夢之間，哪個是真實，何者又是虛幻？是唐朝取經人夢見自己在天竺受獎，還是終身成就獎獲得者陳玄奘夢見自己西行取經？孫悟空也有夢，只不過他的夢是夢魘，他夢見周遭一片火海，如來的巨掌泰山壓頂般打將下來。是的，那是他一生中最痛苦的兩次經歷，老君爐的煆燒和五指山的鎮壓。前者給了他金睛火眼，後者讓他入佛門修正果，可這些都是他想要的嗎？他久久不能釋懷的，大概就是再也不能做一個

無拘無束的妖，他的怨念皆由此生。所以唐僧的表演要靠演技，而孫悟空只是本色出演罷了，因此，獲得終身成就獎的是唐僧而不是孫悟空。說到底，唐僧的恐懼，悟空的怨念，不過是真戲假做，各有心魔罷了。在「降魔篇」中，唐僧初習驅魔術，師父就曾告訴他：「魔，為什麼成為魔？是人的心為被魔所侵，我們要除掉他的魔性，留住他的善性。」

　　有心魔的不只唐僧和孫悟空，還有九宮真人。她本是如來座前九頭金雕，逃下界來不為吃唐僧不為嫁唐僧，只為阻止唐僧取經破壞如來大事。她被如來神掌降服後詰問佛祖：「如來，我為你而生，這麼多年我在你身邊，你可有正眼看過我一次？」一旦為誰而生，便會迷失自我。九頭金雕以九宮真人這一道家稱謂宣誓自己與如來的分道揚鑣，而在道教文化中，所謂九宮真人是對人體九個器官的稱呼。所以九宮就是自我，是佛的自我，是唐僧的自我，也是我們每一個人的自我，在戲夢人生之間迷失的自我。正如當年至尊寶不得不面對的關於愛與拯救的謎題，真正困住他的不是來自外部世界的魔，而是源於自己內心的魔，源於你怎樣看待自己和這個世界。

[本文首發正義網「法律博客」，2017年2月4日]

樂極致幻背後的愛欲與文明

影片《妖貓傳》的故事講得有點亂。梳理起來可以找出兩條線索：一條是對楊玉環之死的真相調查，探討什麼是人間至愛；另一條是大唐的由盛轉衰，表現物質極度繁榮帶來精神上的樂極致幻。兩條線交會於楊玉環這個人物上，她是大唐繁榮的象徵，又是集萬眾之愛於一身的載體，還是安史之亂這個歷史節點的核心人物。

不得不說，這個構思與設計非常新穎與巧妙。第一條線索以懸疑推理的探案情節展開，主角是白居易與倭國沙門空海，兩人聯手探案，苦心孤詣搜尋各種人證物證，奇遇不斷，驚懼連連，是很吸引眼球的。如果說第一條線索主要是解密，是形下之究，那麼第二條線索則進入了破題的形上之思。這是對一段歷史、一個群體的反思，也是對人類社會的一種反思。

大唐之繁榮世所共知。同時，其對待外來事物又採取極其開放的態度，不管是文化還是經濟，域外使節、訪問者絡繹不絕，甚至出現了大量外來移民，外國人在政府機構供職也不足為怪。於是萬邦來朝成為盛唐文明一大浮世奇景。在這種人類史上近乎空前的繁榮之下，那一群人是怎樣一種生活狀態和精神狀態呢？影片《妖貓傳》展現給我們的是物質極大豐富和自我中心滿足感所帶來的精神上或沉醉或空虛的迷幻。

影片透過兩種方式表現這種迷幻：一是情節的奇幻與人物

的瘋癲，二是透過鏡頭語言製造視覺奇觀。前者如玄祕幻術元素貫穿影片始終，核心人物楊玉環亦死於「幻術」，主角白居易的癲狂和空海的執念自不必說。後者則體現在美輪美奐的場地布景和夢幻般的映象當中。極樂之宴是影片迷幻表達的高潮。在流光溢彩、極盡奢華的天朝宮殿花萼相輝樓裡，君臣同樂盡情狂歡，各色人等舉杯痛飲，諸般幻術爭相鬥法，安祿山揮刀起舞，唐玄宗散髮擊鼓，詩仙李白在「酒神的讚歌」裡渾然忘我……好一場醉生夢死的極樂之宴！

日本志怪小說家夢枕獏對大唐的異邦想像與我們印象中的大唐是有差別的。不知影片是不是受了原著的影響，頗具後現代風格的布景與言行舉止都不太中國的人物隱隱透著荒誕和詭異。細心的觀眾還可以在影片中發現羅浮宮金字塔、巴伐利亞國王宮殿的影子，而個別場景說是 21 世紀現代化都市的娛樂會所也並無違和感。花萼相輝樓的那個夜晚與其說是一場宴會，不如說是迷幻中的人們在另類異度空間裡放浪形骸的大夜場。如果回到當下稍作體會，想像這種迷幻並不困難。在後工業文明中被消費主義怪獸吞噬的現代人，不惜借助尼古丁、酒精、藥物甚至毒品來尋求和強化這種迷幻。就生產力的相對水準而言，大唐社會的繁榮程度可以使影片所呈現的迷幻成為可能。

唐玄宗說貴妃就是大唐之魂，楊玉環的美於是成為大唐的象徵。他令貴妃在城樓下盪起秋千以供臣民觀瞻；萬邦來朝，看的是聖大唐氣象，也是貴妃的盛世容顏。然而，狂歡之後，

竟是國殤。馬嵬坡之變中貴妃究竟是自縊而死，還是被倉促活埋，抑或是巧妙脫身？在探尋真相的過程中，引出玄宗、阿倍仲麻呂、安祿山、白龍等眾人與貴妃的情感糾葛。影片中舞刀時便眼露殺機的安祿山以得到貴妃為起兵的口號，史學家會認為藩鎮割據導致中央與地方矛盾激化才是安史之亂的真正原因。然而，無論是「愛的代價」還是「權力的遊戲」，從哲學的視角看最終指向都是人性的迷狂。

　　馬嵬坡事件是安史之亂的直接後果，而安史之亂不僅是大唐由盛至衰的轉捩點，也是兩千年中華封建王朝的氣度由盛至衰的轉捩點。由是觀之，這場極樂之宴似乎隱藏著導演陳凱歌的野心。霍布斯曾經從人性的角度得出國家建立在欲望之上的結論，瑪律庫塞則在人類現代文明史中看到，人對人最有效的統治和摧殘恰恰發生在人類的物質和精神成就高度發達到仿佛能建立一個真正自由的世界的時刻。唐玄宗就是在這一刻致幻的。阿倍仲麻呂暗戀貴妃而不敢表白，唐玄宗寫了四個字給他 ——「極樂之樂」。這位人間帝王掌控萬物的欲望得到滿足的快意溢於言表，極樂盛宴的主人以為他的自由世界已經在天地之間建立了。在極樂之樂的迷幻中，盛唐氣象伴隨著愛與欲望的糾纏輕輕飄散。

　　如果從極度繁榮的精神致幻這個角度切入，解釋轉瞬交替的輝煌與落幕，進而探究在盛唐的語境中，愛欲與文明在何種程度上彼此影響，映射人類歷史演進的路徑，這真是個不錯的

立意。是的，我說如果。遺憾的是，過於華麗的炫技，使故事講得太花哨和凌亂。大唐的繁榮或許的確走到了一種極致，但極致未必非要用無節制的繁複來表達。敘事的放縱、誇張削弱了主題表現，想傳達的太多，結構像畫面一樣繁亂。如渡海的母親口念禪語、少年白龍的曠世痴情等這些看似頗具感染力的情節在整個故事中到底起什麼作用？

影片裡，李白的《清平調》只能獻給那一夜的狂歡，貴妃娘娘轉身的剎那他就已全然忘記；白居易的《長恨歌》到最後成了他自己的藝術想像，無關皇帝和貴妃的真實愛情。同樣地，原以為可以借由影片夢回大唐，結果發現這還是導演一個人的夢囈。

[本文首發正義網「法律博客」，2017年12月28日]

靈魂必須召回它遺忘的單純

電影《岡仁波齊》講了一個朝聖的故事。在岡仁波齊的本命年，11名信徒踏上朝聖之旅。他們中有男人和女人，有老人和孩子，有屠夫和孕婦。他們一起去朝拜岡仁波齊，這樣的朝拜對於很多信徒來說是一輩子的夙願。對了，岡仁波齊是一座山的名字 —— 藏語意為「神靈之山」，岡底斯山脈主峰。這部沒什麼情節、沒什麼動作、近似紀錄片的影片取得了出乎意料的

票房和好評，這在很大程度上是因為那群人對信仰的虔誠喚醒了我們心靈深處的某些記憶。

　　談到宗教和信仰，不由得想起當代著名宗教學家凱倫·阿姆斯壯在《神的歷史》開篇就講到的「宗教世俗化」問題。她說當下的宗教世俗化「在人類歷史上是前所未有的」，而這種世俗化是出於人類本性。[2] 事實上，宗教世俗化可以追溯到啟蒙運動時期。面對經院哲學衰落和文藝復興的大潮，上帝被請下神壇，理性的人拾階而上。啟蒙運動中，哲學與科學聯手，以理性取代神的權威。然而，科學理性無法直面信仰問題，因作為人的理性其能力是有限的，形而上學也因此遭受前所未有的重創。1781 年，康得發表《純粹理性批判》，掀起了哲學領域的「哥白尼革命」。這場革命劃定了上帝與理性之間的邊界線，告訴人們超出理性能力所及的，應交還給神。

　　之所以回顧這段西方哲學史，是因為身處東方的我們也經歷了類似的迷茫與混亂。諸如許多信神者常常在遭遇困境或者有所祈求的時候試圖得到神的幫助，更有民間口口相傳哪個廟哪個菩薩有多麼靈驗云云。這其實也是宗教世俗化的一種淺層表現 —— 把宗教作為實現個人某種世俗功利目的的工具。《岡仁波齊》中朝聖者仁青晉美被滾下山的飛石砸傷了腿，他不無抱怨地說，爺爺從沒做過壞事，爸爸一生是好人，而他也一直

2　參見［英］凱倫·阿姆斯壯：《神的歷史》，蔡昌雄譯，海南出版社 2013 年版，第 3 頁。

好好做人，生活卻一直很倒楣，去年蓋房子出車禍死了兩個人，欠下很多債，朝聖時又被石頭砸傷腿……看到這裡，不禁讓人感到陣陣酸楚。很多觀眾進而會產生疑問：不是說好人有好報嗎，佛為什麼不保佑好人？

　　事實上，正如康得告訴我們，人的理性永遠有不可企及的地方，從宗教學的角度講，柴米油鹽、生老病死、功名利祿這些世俗的具體事情也不是佛要管的。不論是佛、上帝還是其他的神，他們負責的是我們靈魂層面的問題，宗教對人們都有一個共同的啟示就是以仁愛、寬容、平和之心面對世事。

　　有人說那我是不信神的，宗教與我何干？宗教是不是世俗化又與我何干？是的，在這個科學發展日新月異的時代，嫦娥奔月、蛟龍探海都已經不再是神話，我們可以在太空漫步，我們可以坐在家裡環遊世界。我們不僅沒有在曾經無法想像的時空裡遇見神，相反，我們看起來和神漸行漸遠。我們尊崇科學，我們呼喚法治，可是現代化和法治社會真的就能給我們全部幸福嗎？我們捍衛自由，我們爭取權利，可是孤獨和恐懼並不會因為我們享有更多的自由和權利而消退。人類，任何一個種族，都是從信仰神的時代一步步走到了今天。啟蒙運動、文藝復興、工業革命、科技革命、資訊爆炸……當神的地位隨著時代的發展漸漸削弱，人類發現自我的最初興奮也在不知不覺中消退，取而代之的是焦慮與迷茫。

　　依法學家余興中教授在《沒有上帝的宗教》譯者序中所說，

當科學和法律代替了宗教，現代人變得越來越急躁不安、自以為是，以為憑藉理性就可以征服世界，憑著科學就可以袪除所有的疾病、追求到幸福。[3]

　　在影片《岡仁波齊》中，生老病死諸般事象發生在朝聖的路上。次仁曲珍生下丁孜繼續趕路，達瓦紮西克制了青春萌動的情愫，江措旺堆因殺過太多牛而尋找心靈的救贖，楊培叔叔死在了聖山的懷抱……但無論怎樣最終完成朝聖的人們內心都會歸於平靜，仁青晉美一路走下來他會明白他的生命裡並不存在倒楣不倒楣的問題。正如小女孩紮西措姆頭疼的時候，媽媽鼓勵紮西措姆，如果可以堅持就繼續磕頭，並告訴她「磕頭長見識」。或許不懂得信仰的人會對此嗤之以鼻，甚至批評這位母親愚昧、心腸狠。然而，「磕頭長見識」在此處顯然具有強烈的自覺色彩和隱喻意味。母親並沒有說磕頭治頭疼，她知道佛管不到這樣的小事情，她知道到了下一個鎮子要給孩子買頭痛藥，但她希望孩子能夠更好地完成這樣的朝聖 —— 歷時一年零七個月磕長頭徒步兩千公里的行動實際是一種心靈皈依的儀式，走過的人才會知道他們遇見了什麼又會得到什麼。

　　這些朝聖的人在一年多的時間裡，翻山越嶺，風餐露宿，他們遇到了很多無法想像的困難，甚至要直視生死，但沒有人回頭，沒有人掉隊。載著帳篷和生活物資的拖拉機被撞壞，

3　　參見［美］羅奈爾得‧M‧德沃金：《沒有上帝的宗教》，余興中譯，中國民主法制出版社 2015 年版，「譯者序」第 3 頁。

他們便拉著走，走過一段路再折回來磕著長頭重新前行。每次停歇都會用石塊在路邊作上標記，就這樣一步也不少地走向聖山。這不是遠行，而是回家。他們也會在路上遇見同樣的朝聖者，他們有時結伴休息，有時互道珍重各自前行。「大家開始念經吧……」無論發生什麼，這都是朝聖的人們睡前必做的功課，影片不厭其煩地一次次向我們展現這個場景。經過了漫長的艱辛跋涉接受了岡仁波齊神聖之光的洗禮，當領隊人尼瑪紮堆在夜幕下的帳篷裡像往常一樣說道「大家開始念經吧」，那一刻同樣是這句話卻已經讓人感覺意義不太一樣了。這不再是 —— 至少不只是 —— 簡單的祈使句，而是讓心靈找回寧靜的啟示語。影片就在這句話中結束，而銀幕前的我們卻感到這似乎應該是一個開始……

　　追求物質、權利和現實需求沒有錯，但同時人恰恰因為全心面對現實存在，從而使得更深層次的關懷以及靈魂無家可歸。同時需要指出的是，從哲學角度說，宗教、信仰和有神論並不能簡單畫等號。就在《沒有上帝的宗教》一書中，德沃金開宗明義地指出，宗教是一種世界觀。德沃金認為，生活的內在意義和自然的內在之美，構成了一種徹底的宗教人生觀的基本範式。它可以使我們超越人生的局限和虛無，從而使生活更有意義，而這一切並不依賴於神的意志。如此說來，或許無神論者也可以有宗教式的世界觀。笛卡爾用理性證明了上帝的存在，康得提醒人類要有自知之明，調和人類理性與神的信仰之

間的矛盾是人類永遠無法回避的問題。至少在沒有到達彼岸之前，理性應該給信仰留有空間。

　　退一步說，即便我們不談宗教，我們也不得不面對現代性帶來的迷亂，而要想解決這種迷亂，向外是找不到答案的。梁漱溟先生曾指出，人類在利用西方科技與文明解決了自身在自然中的生存問題後，必然要面對自我，解決人自身的問題。[4] 此時，我們只能向內，如阿姆斯壯所言 —— 靈魂必須召回它遺忘的單純。

[本文原載《檢察風雲》2017年第21期，
發表時題爲《當科學和法律代替了宗教》，有刪節]

▌白鹿原上的田小娥傳奇

　　《白鹿原》是我個人看過的為數不多但非常喜愛的長篇小說中的一部。記得那年剛剛考上大學中文系，一位師兄拿著這本書鄭重地向我推薦，說是茅盾文學獎云云，同時神祕地告訴我主角白嘉軒開篇就娶了七個老婆。當然他的原話比這「生動」，我承認我是被他的補充說明所誘惑。

4　參見梁漱溟：《這個世界會好嗎：梁漱溟晚年口述》，［美］艾愷採訪，梁漱溟口述，一耽學堂整理，天津教育出版社 2011 年版，第 20—21 頁。

　　把「關鍵情節」看完後，我已經被這個剛剛掀起一角故事吸引了。讀罷全書，我感到精疲力盡，用兩個字來形容當時的感受：震撼。我驚詫於作者竟有如此的大氣魄將一個民族半個世紀的歷史滄桑濃縮於一個村子裡兩代人的命運變遷，更感慨於在那樣一片古老的大地上有那樣一群人在那樣地生活。讀小說的時候就想，這麼好的故事如果拍成影視作品，一定精彩。

　　經過了近二十年的坎坷跋涉，作為中國當代最優秀文學作品之一的《白鹿原》終於被搬上銀幕。

　　也許是第六代導演當年堅守理想主義的精神與各自的奮鬥路途同我的人生經歷、思想傾向更切合，我對他們有一種天然的親近感。得知王全安最終掌鏡《白鹿原》，我對他充滿期待。主要演員確定後，我更相信王全安的眼光，覺得張豐毅、吳剛、劉威都是演繹這個故事的極佳人選，段奕宏、成泰燊、郭濤也可堪勝任。然而，因了對原著的深深敬佩以及大幅刪減、推遲上映、編劇紛爭等關於影片的各種訊息，走進電影院時還是稍有忐忑。當趙季平那明顯帶有「三國」味兒的電影配樂深沉地響起時，我隱隱有不詳的預感。一個多小時過去之後，我發現電影敘事依然聚焦於女主角田小娥。等看完整部影片，我想起一個更適合做這部電影的片名——「田小娥傳奇」。

　　電影《白鹿原》的敘事線索無疑是田小娥的個人命運軌跡，她與黑娃、白嘉軒、白孝文、鹿三、鹿子霖、鹿兆鵬均有對手戲，即便她死後的重要情節「黑娃尋仇」也是她的故事的延續，

田小娥是故事的第一主角。影片截取原著中與田小娥有關的情節，加以描摹渲染，形成故事主體框架。將原著半個世紀的壯闊波瀾壓縮到幾組人物關係當中，不失為一種非常有效的改編手法。但恰恰是經過這樣的改編，也使影片喪失了原著的宏大敘事格局，改變了原著的精神指向，授人以藝術向市場低頭的話柄，有媚俗之嫌。這固然有以原著之博大與深邃本就較難轉換為鏡頭語言的客觀原因 —— 當然我們尚未見到未刪節版，也有電影創作者與原著作者的審美取向不同有關。

看過電影后，朋友問我是否推薦看，我說如果未讀過原著推薦看，讀過原著很可能會失望。因為比起原著，即便是兩個多小時的電影也顯得太過單薄，可謂膠片無法承受原著之重。

然而，如果以是否有原著的閱讀經驗來判斷一部電影的優劣，這樣的評判條件又顯然有失公允。因為電影是獨立藝術作品，即便是名著改編。是否完全傳達原著的精神與思想是導演的自由，導演有權利在自己的作品中表達自己的審美情懷。就算影視作品自我標榜忠實於原著，實際上又有誰做到了？不同的藝術創作怎麼可能發出完全相同的聲音？那反而是違背藝術規律的。

千呼萬喚始出來，無論怎樣電影《白鹿原》終於上映。事實證明，以導演之文藝鏡頭的確不能駕馭原著之「宏大」，可是誰又規定必須拍出「宏大」？王全安拍的不是陳忠實的《白鹿原》，他拍的是王全安的《白鹿原》，他的《白鹿原》又名「田小

娥傳奇」。拋開原著看電影，作品以一個女人的傳奇故事演繹三
秦大地上一段悲歡滄桑，歷史背影、文化意蘊閃現其間。個人
覺得這樣的《白鹿原》是可以稱得上是一部優秀的當代電影的，
應當給予支持。至於這部電影剛剛引起的新一輪紛爭，也許關
於理念，也許關於利益，姑且自說自話、各說各理吧。

[本文原載《看電影》2013年第3期，發表時題爲《田小娥傳奇》]

明月千里寄相思

　　在 2008 年香港導演許鞍華拍攝的電影《天水圍的日與夜》
的結尾，鏡頭從安仔、媽媽、梁老太三代人吃柚子的溫馨畫面
中穿過，推到窗前，我們看到中秋之夜天水圍萬家燈火，以及
和廣場上秉燭賞月的人群，然後一個疊映式蒙太奇，畫面漸漸
轉換成天水圍黑白老照片。此時的背景音樂正是吳鶯音的《明
月千里寄相思》，原版的老上海腔調。電影的思想內涵也在此完
成輪迴式的擴容與提升，在平凡與平淡中凸顯大愛精神與人間
情懷。

　　少年時聽到徐小鳳唱的這首歌，簡直沉醉其中不能自拔。
從她那極富磁性的低沉嗓音，到空濛悠遠的旋律，以及恬淡憂
傷的歌詞，都是美得恰到好處。我認為這是最好聽也是最有代
表性的現代中國歌曲之一，而它的美也只有身處東方文化中的

中國人才能領會，因為其間情愫是經過了幾千年的發酵之後傳達出來的。

　　歌中唱到「夜色茫茫罩四周，天邊新月如鉤」，然後才「回憶往事恍如夢，重尋夢境何處求」。可見抒情主角的感懷是在「夜色茫茫」中被「天邊新月」勾出來的，是看到新月想起往事，想起舊人。而舊人何在？接下來嘆道「人隔千里路悠悠，未曾遙問心已愁」，太遠了，不只是路途遙遠，從「如夢」的修辭看也有時間上分隔久遠。昔人不再，只好「請明月代問候」，末了說「思念的人兒淚常流」。第二段是對第一段的進一步細化，交代的場景、表達的情感是一樣的。那麼我們可以得出結論，主角並不是剛剛失去什麼人而在此失聲悲痛，而是在某個有月的夜晚，一個人獨坐窗前，孤燈對影，想起這些人那些事，不禁感懷嘆惋。流淚，也許是為了生命中失去的什麼人，也許是為了自己遠去的似水年華，還也許是為了與自己並不相干的一些消逝與隕落，甚至也許什麼都不為。

　　這是一種有如「念天地之悠悠，獨愴然而涕下」的登幽之歌，哀而不傷，愁而不苦，悲而不痛。在愛與哀愁之中，引起我們的共鳴，卻又不見苦痛。正因如此，我們才覺得儘管哀傷，但它是美的、動聽的。不得不說這首歌在某種程度上得了唐人《春江花月夜》的神韻 ── 精神貴族式的憂傷情調。

　　這樣想著，我便好奇，是什麼人寫了這麼美的一首歌？在我的記憶裡《明月千里寄相思》在內地流行似乎是因為 1989 年

徐小鳳在央視春晚的演唱，所以一直以為這是一首香港歌曲。事實上，它的創作者和首唱者都是上海人。詞曲作者同為上海作曲家、戲曲家劉如曾，筆名劉今、金流。劉先生生於 1918年，1999 年去世，在半個世紀的創作生涯中留下了眾多傳世之作，作品融匯中西，涉及越、滬、京、昆等近十個地方劇種。《明月千里寄相思》是他 1947 年加入上海百代唱片公司之後創作的，背後有著什麼樣的動人故事不得而知。只是首唱者 ──當時上海灘家喻戶曉的紅歌星吳鶯音，拿到這首歌的時候並未重視。據《新民週刊》，吳鶯音說當初自己認為這首歌「曲調不美」，「迫於生計的劉如曾一再慫恿我一定要錄，我才終於答應了。」歌曲一發行便在港臺等地大受歡迎，經典有時離我們只有一步之遙，感謝劉如曾的堅持。

　　我知道這首歌在幾十年來有多流行，但它的傳唱度還是一度超出我的想像。看 2007 年的泰國電影《暹羅之戀》，當阿嬤放下手裡的針線活坐到 Mew 身邊，彈起這首《明月千里寄相思》，我就精神溜號了，不知道溜去了哪裡。熟悉的旋律緩緩響起時，時空感頓時蕩然無存。琴聲中祖孫對話，Mew 問阿嬤彈好琴有什麼用，阿嬤說：「也許有一天，你可以用音樂把你的心聲告訴給某個人。」這首曲子是當年阿公經常彈給阿嬤聽的，彈奏中阿嬤說出了自己獨守舊居不願跟家人一起搬走的原因，她怕有一天阿公回來看到家裡空蕩蕩的會感到寂寞。不知道泰國導演何以選擇了這首中國歌的曲子作電影音樂，但這確實是一

部關於愛與哀愁的電影。2012 年《暹羅之戀》的主演號稱「萬人迷」的偶像明星 Mario Maure 與 Pchy 在央視中秋晚會合唱《明月千里寄相思》，令無數粉絲感動。

從 40 年代的上海灘到本世紀的泰王國，從白髮蒼蒼的耄耋老人到追風弄潮的青春偶像，一首流行歌曲跨越國度影響幾代人已經不是或者不只是流行歌曲。或許在很多人心中，它已經是一種文化情結。推想這首歌之所以在港臺、泰國等東南亞地區廣泛流行，除了華夏文化的影響之外，還與那些地區生活著大量移民有關。

除了徐小鳳，鄧麗君、蔡琴、韓寶儀、奚秀蘭、千百惠、高勝美、龍飄飄、李茂山、陳坤等等至少幾十位著名歌手都曾經演繹過這首《明月千里寄相思》。他們或婉約，或練達，或深沉，或清麗，各有各的情志，各有各的故事，同一首歌演繹出不同的愛與哀愁。即便吳鶯音本人在不同時期的演唱也有不同的味道。2007 年 11 月吳鶯音作為嘉賓在香港出席「靜聽靜婷」50 年演唱會，重唱《明月千里寄相思》，聲線與音色自然已經不如當年完美，但是臺下掌聲如潮。或許，音樂不能僅用專業理論知識評判。兩年後，一代歌後吳鶯音在洛杉磯辭世，享年87 歲。

不知那是不是吳鶯音最後一次登臺演唱，但在影片中我看

到她在間奏的時候舉手拭臉。

[本文原載《溫州晚報》2014年1月26日「池上樓」文藝副刊]

▌念念不忘，必有迴響

1996 年的一天，38 歲的香港導演王家衛戴著墨鏡走出阿根廷的一座火車站，人群熙攘中他看見了報刊亭裡面一本雜誌封面上熟悉的人物，那是李小龍。王家衛說，從那時起，一個想法開始醞釀：拍一部表現這位世界級武術家師傅的電影。此時，他已憑藉《東邪西毒》進入世界電影人的視野，那部電影入圍威尼斯電影節，被稱為華人俠義電影的另類高峰。對於武術與俠義，王家衛痴迷已久。17 年後，我們終於看到了這部歷盡周折與坎坷的電影 —— 《一代宗師》。

功夫片對於中國觀眾來說再熟悉不過，李小龍、成龍、李連傑等人的功夫片曾經給中國電影帶來了無數讚譽。他們主演或導演的電影有一個共同特點，就是鏡頭裡我們看到的是寫實的拳腳相接，打的就是「痛快」二字。儘管武俠片與功夫片還是稍有區別，但電影對於武術、功夫的變革性探索，李安、張藝謀等人在其武俠作品裡早有嘗試。李安的劍指向了人心 —— 人心就是江湖；張藝謀的劍刺向了玄學 —— 劍法的最高境界，手中無劍，心中也無劍！

　　王家衛拍電影，出了名的慢。常常是所有鏡頭都拍完了，電影還沒有一點影子。這次的《一代宗師》更被戲稱為「一代失蹤」——籌備十年，拍攝三年，屢次推遲上映日期，最後他還是遺憾地說沒有剪完。觀影之前只覺得這是他的一貫作風，不足為奇，甚至我們會對他有一點善意的嘲笑。觀影之後，我發自內心地認為王家衛這次是認真的。

　　電影一開篇，詠春拳、形意拳、八卦掌、八極拳等各派名家、高手紛紛亮相。而梁朝偉所飾演的一代宗師葉問，以獨白的方式講述幾十年的國事家史，更渲染了影片厚重的寫實基調。此時，我以為王家衛真的轉型了，他這是向傳統和主流電影敘事靠攏，甚至是向許多人印象裡的電影大師邁進。可是——當然要可是——王家衛終究還是王家衛，當你眼睜睜地看著他精心把所有線索都鋪墊好，期待高潮最終出現時，你會發現一個半小時過去了。然後，他用剩下的半小時時間再一次強調：這還是一部王家衛風格的電影——沒有高潮，情節凌亂。

　　另一個感受，也是關於這部電影的一個很關鍵的問題，便是這並不是李小龍的師傅、一代武術宗師葉問的傳記片。與其說一代宗師是梁朝偉所飾演的葉問，還不如說是章子怡所飾演的宮二。名為一代宗師，實則一批宗師，他要表現的是武林群像。而表現群像是要有縝密的情節構制的，《一代宗師》顯然沒有。是王家衛真的並不看重這些，還是後期剪輯的問題？怪不

得王家衛總說如果不是檔期問題他還要剪下去。

　　此前，關於影片的三位主演，媒體是有這樣的報導：梁朝偉，王家衛盛讚為「鬼」，可以把人吸走，可以不用臺詞就把想要表達的意思表達出來；章子怡，決定此後再不拍功夫片，除了身體原因外，她說在王家衛的指導下她已經把功夫角色演繹到極致，無法再超越；張震，為真實再現武術大師風範苦練八極拳三年，獲全國武術冠軍。一個成了「鬼」，一個斷了後路，一個收穫人生最大意外，怎麼想都覺得這部電影不該就那麼簡單。如果主角單是梁朝偉所飾演的葉問，那麼章子怡和張震又怎麼有如此誇張的感觸與收穫？只是王家衛追求完美那麼簡單嗎？十年的籌備，王家衛究竟都做了些什麼？

　　其實，所謂一代宗師，既不單指葉問，也不是宮二，而是一代人、一個群體，這個群體通常被稱為武林。在《一代宗師》裡，王家衛既沒有講深不可測的人心江湖，也沒有拍看不見摸不著的武術最高境界，而是以影像的方式向這個真實存在過的群體致敬。在王家衛眼裡，功夫是那些漸行漸遠的中國人的文化與智慧，他說：「武林有武林的規矩，他們有他們的儀軌，那些都是中國人的智慧。」在影片中，王家衛再現了詠春、形意、八卦、八極等中國武術門派的名家風采。他追尋著大師的蹤跡，從香港一條武館街到蒼茫東北大地，從民國到 1960 至 1970 年代，從精武會到中華武士會，從五虎下江南到北拳南傳，從拯救民族危亡到堅守傳統文化……這是對一個群體的尋蹤之

旅，而不是描寫哪一個人的人生傳奇。此時我們發現了另一個王家衛 —— 不是導演王家衛，而是中國武術與傳統文化的朝聖者王家衛。

　　一部電影何以醞釀 17 年、籌備 10 年、拍攝 3 年還宣稱沒有最後剪輯完成？原來，在這十幾年的時間裡，王家衛從香港一路北上，他的足跡遍布北京、天津、河北、山西、內蒙古、遼寧、吉林、黑龍江、上海、浙江、佛山、澳門、香港、臺北等地，跨越南北與海峽，探尋中國武術各個源流。王家衛先後拜訪了詠春、形意、八卦、八極、心意等幾大門派一百餘位武術家，他們中有葉問的弟子、「實踐詠春」的始創者梁紹鴻，有國家級武術教練、中國當代著名武術家吳彬，有近代形意拳武術名家駱興武的傳人楊桐，有天津攔手門傳人張文仲，有洪門第一個山頭金春山最後一個山主王進發，北京八極拳研究會會長、八極拳名家王世泉，還有葉問的兒子葉准，等等。而影片上映之時，他們中的一些人作為中國武術的傳承人和見證人，已經先後辭世，如楊桐、王進發等武林前輩。他們留在王家衛攝影機裡的資料，已成絕版。

　　在電影藝術的手法表現上，王家衛堅持自己的風格 —— 藝術的畫面和經典的臺詞。如葉問與宮老前輩的對決，兩人沒有過多的身體接觸，而只是以奪餅分勝負，當葉問碰到餅而收手時，兩人的對話凸顯中國武術的博大精深，「在你眼中，這塊餅是個武林，對我來講是一個世界，所謂大成若缺，有缺憾

才能有進步」，「今日我把名聲送給你，往後的路，你是一步一
擂臺。希望你像我一樣，拼一口氣，點一盞燈。要知道念念不
忘，必有迴響，有燈就有人」。隨後那個餅自己落地碎掉。放
大與打鬥相關的局部細節，以小見大，是王家衛的拿手好戲。
王家衛放棄傳統功夫片拳腳相接的直觀再現，而是追求武術的
藝術美感和文化意境，這可以稱為對傳統功夫片所做的現代化
轉換。

　　直接展現動作細節，並不意味著演員可以擺花架子，恰恰
相反，真正的功夫要的是那種精氣神，不會功夫的人是很難裝
出來的。為了重現民國武林風貌，王家衛在影片最核心的武打
技術方面，堅持不用替身、不用特技。也許在王家衛看來，只
有這樣演員才能真正走入人物的內心世界，才能還原那個年代
武術家的精氣神。三年的拍攝過程，也是幾位主要演員拜師學
藝的過程——他們的師傅都是當世武術名家。也正因如此，
才有了張震的鮮花與淚水，才有了章子怡的決絕告白。在商業
化、快節奏的現代社會，用這樣原始的方法去塑造角色，是對
電影藝術的尊重，也是對逐漸遠去的武林的敬意。既然如此有
誠意，我們就原諒他的一些小個性吧。

　　王家衛在發掘葉問生平事蹟的過程中，躡跡尋蹤，看到了
整個武林，並被這個武林世界所感動，最終他以這樣一種方式
向中國武林致敬。就如影片中所說：「念念不忘，必有迴響，有
燈就有人。」作為電影人，王家衛對於中國武術與中國武林所做

的這些，令人敬佩；而對於電影，片中也有一句臺詞，是葉問對宮二說的，「其實人生如戲，這幾年，宮先生文戲武唱，可是唱得有板有眼，功架十足，可惜，就差個轉身」，銀幕下的我們真的不知王家衛何時轉身，或許他根本沒想過要轉身。

［本文根據筆者的《追尋大師的蹤跡》及《念念不忘，必有迴響》
兩篇文章整理而成，前文發表在《三晉都市報》2013年1月15日，
後文發表在《電影畫刊》2013年第2期］

▍龍門一夢，相逢何必曾相識

看完徐克導演的《龍門飛甲》，感覺總想說點什麼，可是最終欲說無語，大概是因為視覺刺激太強了導致思維空檔；看完修復版《新龍門客棧》，仿佛很多積攢已久的情緒一下子湧上心頭，不說不痛快。

事情還要從45年前一個青年導演的出走說起。

1967年，以《大醉俠》掀起邵氏「彩色武俠世紀」的青年導演，為了實現自己的電影夢想離開如日中天的香港邵氏影業，轉投臺灣聯邦電影公司，這個青年就是後來成為新派武俠電影的重要奠基人胡金銓。就在這一年，加盟臺灣聯邦的胡金銓，在很短的時間內拍攝了一部取材於500多年前歷史故事的武俠電影，叫《龍門客棧》。影片講的是明朝中期俠士為保護忠良之

後反抗專制暴政的故事。上映之後，不但在臺灣創造了票房奇蹟，更打破了整個東南亞地區的票房紀錄，在 1960 年代正在經歷專制統治的韓國和菲律賓等地甚至引發觀影狂潮。

如果說此前他的《大醉俠》開啟了新派武俠片潮流，那麼《龍門客棧》則是武俠片成為世界類型電影中一個重要片種的標誌性作品。不知胡金銓先生當時是否會想到，近半個世紀以後的今天依然有人續寫他的「龍門」傳奇，依然有人為那一間客棧裡發生的故事而痴迷。當然，這個續寫「龍門」傳奇的不是別人，正是胡金銓自己曾經的擁躉，與他聯合指導經典武俠電影《笑傲江湖》的徐克。當年在美國讀電影專業時，徐克畢業論文寫的就是關於胡金銓電影研究的題目，合作打造《笑傲江湖》、翻拍《龍門客棧》（《新龍門客棧》由徐克監製，並承擔一半拍攝工作，合作導演李惠民），近 20 年後再出《龍門飛甲》、修復版《新龍門客棧》，足見胡金銓對其影響之深。

其實，胡金銓對徐克的影響還遠不止於此。胡金銓拍武俠電影在很大程度上源於少時深受武俠文學的影響 —— 他的父親胡源深與一位民國武俠小說大宗師交往甚篤，這個人就是大名鼎鼎的還珠樓主，兩家是世交。胡金銓的父親收藏了還珠樓主的很多武俠小說手抄本，少年胡金銓自然耳濡目染。還珠樓主的神怪武俠小說建立在中國傳統文化基礎之上，他的江湖世界融匯了釋、道、儒、醫、巫，琴、棋、詩、畫、書等多種文化意象。受其影響，胡金銓將這些元素融入電影中，脫離了之前

武俠電影怪力亂神、粗製濫造的窠臼，關注江湖意境的營造，關注江湖中的人與江湖的關係。其實這正是還珠樓主一貫主張的化人情物理於「會心」。《龍門客棧》因為更具文化底蘊和人文氣息，可以說是第一部真正帶有武俠情懷的武俠電影，因此當年獲臺灣第六屆金馬獎優等劇情片獎、最佳編劇獎。

　　胡金銓的武俠情懷直接影響了徐克，天馬行空式的化人情物理於「會心」的精神到了徐克這裡，就是拍攝題材上的「奇幻化」以及拍攝手法上的「技術控」。典型例子就是還珠樓主一部《蜀山劍俠傳》，被徐克一拍再拍，先有 1983 年科技武俠片《新蜀山劍俠》，後有 2001 年電腦特技新概念武俠電影《蜀山傳》。當然，還有這部號稱全球首部 IMAX 3D 武俠電影的《龍門飛甲》。

　　1990 年代的徐克，走進了他電影事業的輝煌期，《笑傲江湖》系列、《黃飛鴻》系列、《青蛇》、《刀馬旦》、《斷刀客》等經典影片都在這一時期誕生，因此「人在江湖」的豪情油然而生；而到了 2020 年代初，既有經歷了香港電影漫長低迷期的輝煌難再的感慨，又在不甚繁榮的香港電影圈裡即將達到一代大師的地位，在資金不是問題的情況下徐老怪專心搞怪，就像一位四海為家的浪子。正是由於對技術的過於痴迷，所以《龍門飛甲》在情節構制、意境渲染上顯然是輸於《新龍門客棧》的。完美的特效、高超的剪輯足以令人眼花繚亂；但是，仿佛讖語一般，男主角的兩句臺詞暗指了兩部電影的兩種境界：《新龍門

客棧》中周淮安的「人說亂世莫訴兒女情，其實亂世兒女情更深」是一種典型的人在江湖的武俠意境；《龍門飛甲》中趙懷安的「寒江孤影，江湖故人，相逢何必曾相識」則是一種閃躲回避的浪子心態。

　　無論怎麼搞怪，有著深厚武俠情結的徐克都不會不知道，他曾經的《新龍門客棧》擁有著怎樣一種地位，不管是在專業圈子內還是在所有影迷心目中。因此，在出品人吳思遠的大力推動下，緊跟著《龍門飛甲》，修復版《新龍門客棧》上映了。對江湖兒女的情愛或可朦朧處理，對暴政與專制的反抗則依然是未變的主題。早在《新龍門客棧》籌拍之時，吳思遠就曾為之付出很多心血，比如當時條件下香港演職人員赴內地拍戲所需各項煩瑣證件的辦理以及版權問題交涉，甚至還出了李連傑的時任經紀人蔡子明與之搶拍該片後被槍殺事件。

　　儘管當年胡氏《龍門客棧》具有里程碑意義，但是在當時條件下畢竟還不具備成就完美經典的諸多元素，因此不可避免地留下一些遺憾，諸如戲曲色彩較濃、武打戲份表現力不足、角色臺詞薄弱等。然而，20 年後再看《新龍門客棧》，說它是經典，相信依然沒有人會反對；相反，經過了 20 年的時間考驗再拿出來看：無論是客棧、大漠的場景設置，所有矛盾最終在特定空間完全激化的情節構思，還是江湖兒女人物形象的塑造，以及對千百年來中華武俠情懷的傳承，都達到了一定的水準和高度。《新龍門客棧》不僅實現了對《龍門客棧》武俠精髓的現

代化轉換，而且開創了武俠電影敘事模式的先河。茫茫大漠就像中國傳統山水畫的留白，筆斷意不斷。金鑲玉一把火燒掉了龍門客棧，一切化為烏有，天地之間只剩傳說流轉。

從《龍門客棧》到《新龍門客棧》再到《龍門飛甲》和修復版《新龍門客棧》，從「人說亂世莫訴兒女情，其實亂世兒女情更深」到「寒江孤影，江湖故人，相逢何必曾相識」，20 年放不下一份情，45 年圓一個夢。一個發生在邊關客棧裡的故事，一場任俠與專權的生死博弈，講了 500 年也不曾被大漠黃沙掩埋。這是傳奇，也是精神。

[本文寫於2012年春，首發「時光網」]

▌拉拉雜雜說畫皮

小時候發自內心欽佩那些手持法器的道長、高僧或世外高人，因為他們能降妖除魔，咒語一念無所畏懼。知道《聊齋》裡畫皮的故事之後，愈加覺得應該掌握一兩項降妖除魔的專業技術以防被蠱惑。記得當年看了鄭少秋、王祖賢版的《畫皮之陰陽法王》，總愛和身邊的同學朋友開玩笑說：「最近您遇見什麼人了吧？」當時最矛盾的一件事就是，如果遇見白娘子那樣的妖，我到底管還是不管？

事實證明，我想多了。因為二十年過去了，我從來都沒遇

見什麼白娘子青娘子，即便遇見了我也不認得，因為非常遺憾，我至今也沒有機緣得到高人指點而具備降妖除魔的本領。然而，關於妖魔鬼怪的故事卻始終是影視作品創作的熱門素材。單說畫皮故事演繹出的經典電影版本，在胡金銓 1992 年導演《畫皮之陰陽法王》之前有 1966 年鮑方執導的《畫皮》和 1978 年李翰祥執導的《畫皮》（別名《鬼叫春》），之後又有 2008 年陳嘉上的《畫皮》以及稍晚的烏爾善版《畫皮 II》。然而不管是電影還是電視劇，主角那個披著畫皮的美貌女子都越來越趨近於白娘子式的善惡難辨。

　　蒲松齡《聊齋志異》原書的畫皮女子是不折不扣的惡鬼，篇末異史氏還感慨地說：「愚哉世人！明明妖也而以為美。迷哉愚人！明明忠也而以為妄。」「天道好還，但愚而迷者不悟耳。哀哉！」立場鮮明，警示後人。早年間鮑氏《畫皮》和李氏《畫皮》儘管都不同程度地展現了女鬼的柔情一面，但在給女主角定性上基本秉承了異史氏的思想精神。而 1992 年的胡氏《畫皮》已經拍出女鬼的楚楚可憐——她也是迫不得已的受害者，王祖賢那經典的冷豔淒清的扮相給人們留下了難忘的回憶。到了 2008 年的陳氏《畫皮》中，周迅大有傳承華語電影經典女鬼形象王祖賢之衣缽的端倪，鬼狐的媚、妖、豔在小唯身上均有體現，與以往各款影版《畫皮》相比，最大的不同是鬼狐畫皮女真的有了情，對於王生的愛戀多少得到了人們的一些同情。

　　但無論怎樣多情，陳氏的畫皮女還是以惡為主，小唯為了

得到王生不惜毀掉其原配妻子佩蓉，儘管最終小唯有所悔悟救活王生和其他死去的人們實現了靈魂救贖，但兩相對比，此間依然凸顯「我不入地獄，誰入地獄」的佩蓉的博大之愛。

烏爾善的《畫皮》，也就是《畫皮Ⅱ》，被稱為陳氏《畫皮》的續集。看《畫皮Ⅱ》最好奇的一個問題就是，不知小唯逃出寒冰後看到趙薇和陳坤那熟悉的面龐，有沒有想過：五百年了怎麼又是你們倆？好吧，我們仨又倒楣了！因為《畫皮Ⅱ》只有小唯還是那個小唯，陳坤和趙薇飾演的角色均已發生變化 —— 王生成了霍心，佩蓉成了靖公主。

如果說當年看陳嘉上2008版的《畫皮》對小唯還有那麼一些仇恨，那麼今天再看《畫皮Ⅱ》則更多了一些同情。2008版《畫皮》裡，小唯愛上了王生，也算有情，但是她為了得到王生不擇手段，利用王妻佩蓉的善良和隱忍令她喝下藥水變得人不人鬼不鬼，著實可惡。好在最後小唯在關鍵時刻把握住了大方向，用千年修行的仙丹救活了所有人的命而自己卻被打回狐形。折騰個一溜十三招到頭來一切都成空，想想也有可憐之處。到了《畫皮Ⅱ》，因王生一劫而被冰封五百年的小唯逃出來後，不僅要時刻躲避寒冰侵襲，還要苦苦尋找那顆能讓她回復人形的心。帶著原罪出場，悲情是自然的。同時，她這次沒有和女主角靖公主搶男人，得到靖公主的心也的確是靖公主心甘情願的。就這樣一個可憐的生靈，到最後還是難免一劫。

小唯以為得了靖公主的心，替她去天狼國和親就可以真正

做人了，沒想到天狼國是想要她自己的心去拯救國王的繼任者，而那個繼任者的心就是之前被小唯拿了，她不得不那樣做，不吃心就會破了皮相，那時得了心甘情願的心也沒有用了。這是多麼令人哭笑不得的一個因果輪迴！從第一部到第二部，小唯的命運越來越不濟，不禁讓人心生悲嘆：做人難，做妖也不容易。

不容易的妖不只有小唯，還有第一部裡對小唯一片痴情的蜥蜴，還有第二部裡愛上了捉妖師的妖雀兒。蜥蜴愛得純粹、愛得慘烈，雀兒愛得清新、愛得自然。他們的愛都令人感動，儘管他們是妖。可就因為他們是妖，他們的愛註定前途黯淡沒有結果，蜥蜴為小唯而死，雀兒終因門不當戶不對這個致命的問題掛掉了，她死在自己愛著的捉妖師的血上。誰讓你是妖呢？妖怎麼能愛上捉妖師呢？

其實妖也未必是自願做妖，妖的最高理想都是修煉成人，而他們吃心喝血也是情非得已，要不那樣就死路一條。這大概是妖界的生存法則，小唯擺脫不了。說到底還是那句話：各有各的難處，理解萬歲！

可是我們不能站在妖的一面說話不腰疼，害人總是不對的。但從另一方面講，妖怎麼就會盯上你呢？一定是你定力不足、內心不夠強大才讓妖有了可乘之機。如果霍心與靖公主之間沒有誤解與隔閡，小唯又怎能乘虛而入？靖公主聽了小唯的話誤以為霍心和其他男人一樣只看重皮相所以冷淡了自己，所

以不惜用心去換得小唯美麗的皮相，殊不知霍心的疏遠只是出於自責與自卑。相愛並不一定真的相知，紅塵俗世中你對你愛的人或者愛你的人有足夠了解嗎？一個是公主，一個是將軍，誰都不肯放下架子把那內心的話兒清清楚楚、明明白白說出來，非得弄到挖心刺眼的份上才真正懂得對方，何苦呢？早點越過那道世俗的樊籬敞開心扉不就好了嗎！

緊隨而來的另一個重要問題是，沒了心，要皮相又有何用？

靖公主的整容行動終以失敗而告終，霍心為了證明自己不是只看重皮相而刺瞎了雙眼。古人說「士為知己者死，女為悅己者容」，可以死可以容，但前提是已經知己、悅己，而不是透過死和容達到知己和悅己。因此，想透過整容使男人悅的女人們，且三思。因容而悅的悅不是真悅，不要心而只要容的容也不是真容。君不見沒了心的靖公主容顏速朽？佛語早有云：「相由心生，境隨心轉。」面相即為心相，眼界即是心界，內心澄明必然相貌端莊，不解決心的問題，容是靠不住的。

回顧《畫皮》故事半個世紀的逶迤演進，不得不說畫皮女越來越有情，越來越招人愛，當然也越來越能迷惑人。所以，無論怎麼有情怎麼可愛，主角都難逃一劫，是男女主角的劫也是畫皮女自己的劫。然而，一如《畫皮Ⅱ》的結尾處，畫面呈現是小唯救下靖公主與其合二為一，我們看到的是長著靖公主的心的小唯的皮相，然而此時的霍心已經自毀雙目，在他的心

裡，靖公主永遠是那個靖公主。於是，導演令小唯在轉身間重又呈現出靖公主的容貌，不知這算不算是對相由心生的另一種詮釋。所以，不要被眼睛看到的浮華所迷惑，用心看到的世界才是最真實的。

說到這裡，小時候的困惑與遺憾自然化解：不必尋找世外高人，強大而澄澈的內心即是法器。

[本文原載《看電影》2012年第16期]

▎驀然回首，此情可待

上世紀末以降，香港電影不斷唱衰。這不僅令香港影人感到前所未有的沮喪，也讓整個華語電影界乃至世界範圍內的業內人士都感到無限惋惜。那個曾經被稱為「東方好萊塢」的電影夢之地，不得不面對人去樓空、門可羅雀的現實。

十幾年來，北上一直是香港電影的關鍵字。這是香港電影在經濟一體化、文化大融合的時代背景下所無法回避的必然。當然，有人選擇了堅守，他們堅信香港電影不會死。儘管這也是在 2011 年第三十屆香港電影金像獎頒獎禮上，新老香港電影人聲嘶力竭地吶喊的主題，但那喊聲依然讓人覺得缺少十足的底氣。然而，當《春嬌與志明》在 2012 年的春天如期上映，我們跟著影片的懷舊旋律驀然回首，看到的不僅是香港電影曾經

的輝煌，還有那只浴火的鳳凰。

在《春嬌與志明》之前，彭浩翔一直都是一個純粹的堅守者。在新世紀以來眾多香港電影的大佬們紛紛北上的潮流下，一批香港本土電影新秀逐漸嶄露頭角，其中就有彭浩翔。電影蕭條的一個最大徵兆就是劇本荒。生於 70 年代作家出身的彭浩翔，以導演和編劇雙重身分介入電影圈顯然是個靠譜的開端。2001 年彭浩翔拍攝首部長片《買凶拍人》，2003 年憑藉《大丈夫》獲得香港電影金像獎最佳新晉導演獎。而在拍攝了《公主復仇記》、《青春夢工廠》、《伊莎貝拉》、《出埃及記》、《破事兒》、《維多利亞一號》之後的 2010 年，彭浩翔靈光乍現，僅用 15 天時間拍出了自己的里程碑式作品——《志明與春嬌》，以鮮明的風格受到香港和內地年輕觀眾的喜愛和追捧，並在第二年獲得金像獎最佳編劇獎。而且，這部電影繼承了他一貫的「香港製造」的精髓。

就在大家以為彭浩翔必然成為香港電影堅守者中新生代的代表時，他高調宣布：北上，拍攝《志明與春嬌》的續集，《春嬌與志明》。這未免讓一些香港電影人和港片擁躉有一點失望。北上，還能保留幾分「香港製造」的神采？

事實證明，北上，依然可以堅守。

如果在北京拍攝一部純粹港片，不是絕沒可能。可是如果那樣，北上的意義又是什麼？眾多香港電影人紛紛北上，自然有其道理。資源的整合、市場的拓展、票房的考慮以及成本的

計算等等都有其優勢存在。因此，北上必然要有「入鄉隨俗」的設計。於是在《春嬌與志明》中，觀眾看到了內地當下最紅的女演員楊冪、偶像型男黃曉明、票房看好的徐崢，看到了後海、三裡屯和鄉親大市場，看到了長城公社，哪怕植入廣告也是帶著的「京味兒」。然而，影片並沒有因為加進「京味兒」而失去「港味兒」。彭浩翔又巧妙地把邵音音、鄭伊健、王馨平這些代表著香港演藝業幾十年發展歷程的關鍵人物帶進故事。前輩邵音音在片中出現所帶來的視覺影響自不必說，彭浩翔更是令鄭伊健和王馨平本人演本人，帶我們回顧那曾經的輝煌。「浩南哥成名前後」的故事嵌入春嬌與志明的感情發展脈絡中，天衣無縫，並且極具戲劇效果。而當《別問我是誰》的旋律響起時，悵惘的不僅是春嬌，更有銀幕前聽著這歌聲長大的你我。

志明與春嬌先後離港赴京，這其實就是香港電影發展路途的一個喻示。影片在戲裡戲外都坦然面對了香港與內地文化融合的客觀現實，同時在融合中凸顯香港精神。無可否認，《春嬌與志明》依然帶著香港電影的神。影片結尾處兩人重歸於好，志明問春嬌那條名叫「然後」的寵物狗該怎麼辦，則正是在展望「歸來」的美好願景。

無論是北上探索的彭浩翔，還是依然在港堅守的新生代們，縱觀近年來香港電影的發展軌跡，我們在越來越多的資深分析認為「香港電影」這一黃金標籤難免要走進歷史的最後關頭，依稀看到一隻浴火的鳳凰開始震顫它的翅翅。

　　說香港電影已經涅槃重生當然為時尚早，但是我們有理由期待它的歸來！

[本文原載《電影畫刊》2012年第8期]

▎落寞與孤獨的「傳奇」

　　日前，著名臺灣導演侯孝賢的《刺客聶隱娘》摘得 2015 年坎城電影節最佳導演大獎。前有「俠女」，後有「隱娘」，加上笑傲「奧斯卡」的《臥虎藏龍》，武俠文學這一獨具中國傳統文化特色的文藝樣式在現代科技的光影技術裡薪火相傳，不斷令世人耳目一新，著實令人振奮。聶隱娘的故事在中國武俠文學源流中具有極為特殊的意義，如今終於隆重登場。

一、聶隱娘其人其事

　　武俠小說故事搬上大銀幕，向來是很吸引眼球的事情。我們可以從耳熟能詳的金庸、梁羽生、古龍、溫里安等人為代表的新派武俠諸多作品，上溯到還珠樓主《蜀山劍俠傳》（電影「蜀山」系列）、平江不肖生《江湖奇俠傳》（電影《火燒紅蓮寺》等）、王度廬《臥虎藏龍》等民國武俠經典，再到古代不同時期的小說、史傳、筆記中帶有武俠元素的篇章、段落，

如《史記·刺客列傳》中荊軻的故事衍生出多部電影作品,港臺電影人根據清人文康所著《兒女英雄傳》拍攝了《兒女英雄傳》(李翰祥導演,1959 年)、《十三妹》(黃卓漢導演,1969 年)等影片,胡金銓則根據《聊齋志異·俠女》拍攝了電影《俠女》,該片 1975 年榮獲法國坎城影展「最高綜合技術獎」。此番獲獎的影片《刺客聶隱娘》改編自唐代傳奇故事《聶隱娘》。

唐代傳奇故事《聶隱娘》講的是俠女報恩行刺的故事。大唐貞元年間,魏博大將聶鋒有個女兒,名喚聶隱娘。聶隱娘長到十歲的時候,被一位乞食的尼姑看中,要收其為徒。聶鋒很生氣,呵斥驅趕了尼姑。尼姑臨走時說,你就是把她藏到鐵櫃裡我也能偷去。聶鋒不以為意,沒想到當天夜裡,隱娘果然失蹤。原來,那位乞食的尼姑是雲遊覓徒的方外神尼。五年後完活出徒,神尼將聶隱娘送歸。五年間,聶隱娘與神尼及其另外兩位女弟子隱居深山,服食丹藥,學習飛行術、劍術、變幻術、化屍術、腦後藏匕術,乃至進行實戰訓練、經受破除諸種欲念的考驗。回家後,聶隱娘常常晚出早歸,似乎夜裡很忙,聶鋒也不敢多問。不久一個從事磨鏡工作的少年手藝人到了聶家,聶隱娘就跟父親說要嫁給他,父親也不敢不從。結婚後,少年除了磨鏡子外也沒有其他本事,收入不多,基本靠老丈人供給豐厚衣食。

幾年後隱娘的父親聶鋒去世,魏帥知其異能將夫妻二人收入麾下。又過數年,魏帥因與陳許節度使劉悟(學者卞曉萱考

證劉悟就是後文的昌裔 —— 原型為唐代陳許節度使劉昌裔）不和而派聶隱娘去刺殺之。不想劉悟亦非等閒之輩，神機妙算，早有預料。聶隱娘被劉的人格魅力打動，偕夫棄魏從劉，劉每天發給他們薪水二百文錢。月余後的一個月黑風高之夜，魏帥又派精精兒、空空兒前來行刺。精精兒被聶隱娘擊斃，並化屍為水。空空兒技高一籌，聶隱娘用於闐玉環住劉的脖頸，然後化作蟭蟟飛入劉的腸中，逃過了空空兒的「神術」。劉悟自此厚禮相待。元和八年，劉悟負笈京師，隱娘不願跟從，從此訪山尋仙，游居世外。後來劉悟亡故，聶隱娘駕驢忽至，弔唁之後慟哭而去。

距劉悟赴京大約二十多年後，劉悟的兒子劉縱出任陵州刺史，在蜀地棧道上邂逅聶隱娘，非常高興，但見她容貌一如當年。隱娘卻不無擔憂地告訴他：你不適合在這裡工作，眼下就有大災，我給你一粒藥丸，但只能保你一年無事，一年之後立即辭官回家。劉縱要送給隱娘貴重絲帛，隱娘沒收。第二年，劉縱沒聽信隱娘的囑咐，果然死於陵州。後來再也沒有人見過聶隱娘。

二、聶隱娘與文學敘事

說聶隱娘的故事在中國小說史、武俠文學史上地位重要，是因為它集中反映了道教文化對文學創作的浸淫，同時又開啟先河，深刻影響了後世的武俠文學創作與發展。

　　故事中蘊含了許多道教文化要素。首先，它是「劍仙求賢」文學母題的代表文本，故事中的神尼收徒情節與道教所講度人成仙關係密切。道家劍仙對收徒授藝有嚴格的要求，因為一旦仙術傳人，就不由師父掌控，如果弟子以此行惡，危害天下，後果不堪設想，而且有辱師門，收拾起來相當麻煩。確立了道教神仙理論體系的經典著作《抱朴子》一書就有相關論述。《聶隱娘》中神尼為了識別良才，不惜化作乞丐，最後慧眼選中聶隱娘，就是這個道理。這一道家文化習俗進入文學創作後，對後世影響很大，如《聊齋志異》中的嶗山道士就是這樣的故事。眾所周知的金庸武俠小說中也有大量類似情節，如《射雕英雄傳》中洪七公先後傳授郭靖、黃蓉武藝，而此前已是對二人從人品到資質進行了多方考驗，而丘處機收了楊康為弟子，楊康品行不端令他極為後悔；這也可以解釋武俠小說中許多超一流的武學大師為何門徒稀少、門丁不旺，如《倚天屠龍記》中，亙古爍今的一代宗師張三豐也不過收了七個弟子，即便如此第三代門人還出了宋青書這樣的墮落子弟，為禍武林，最後還得清理門戶。

　　傳奇《聶隱娘》當中出現的「入山修煉」、「服食長功」、「學成考驗」等情節與道教文化緊密相連，後來都成為小說創作的因循範式。清代唐芸洲的《七劍十三俠》開篇就說：「那劍術一道，非是容易。先把『名利』二字置諸度外，拋棄妻子家財，隱居深山岩谷，養性煉氣，採取五金之精，煉成龍虎靈丹鑄合

成劍，此劍方才有用，已非一二年不可。」今人徐皓峰描寫民國武林的另類畫卷的《道士下山》中，也有何安下十六歲時因仰慕神仙而入山修道的敘述。

「服食長功」的例子在金庸小說裡屢屢出現：郭靖吸了梁子翁的蟒蛇血，楊過吃了神鵰銜來的蛇膽，段譽吞了萬毒之王莽牯朱蛤，石破天被騙喝了「賞善罰惡」二使者的藥酒，等等，主角因之戰鬥力大大增強。這一母題脫胎於道教「服食飛升」的傳說，最早是在劉向《列仙傳》中記載。說是毛女玉姜在秦滅後，「流亡入山避難，遇道士谷春，教食松葉，遂不饑寒，身輕如飛，百七十餘年，所止巖中，有古琴聲雲」。聶隱娘在即將學滿結業的時候，神尼派她真刀真槍行刺某大僚作為畢業考試。可當聶隱娘看到她的行刺物件正與小兒玩耍，未忍下手，神尼嚴厲責備，告知她應該「先斷其所愛，然後決之」，這是「學成考驗」母題的典型情節。《抱朴子·論仙》是這麼說的，「仙之法，欲得恬愉淡泊，滌除嗜欲，內視返聽，屍居無心」。葛洪在《神仙傳》中講述薊子訓得道的故事也有類似情節。金庸《倚天屠龍記》裡的另一位「神尼」滅絕師太是把這個考核制度運用到極端的代表，由於考驗過於殘忍，紀曉芙主動放棄，周芷若則乖乖就範。當然，金庸在其作品中加進了人性反思，這是另外的話題了。

《聶隱娘》中的「腦後藏匕」、「化蠓入腸」、「化屍成水」等情節，對後世文學創作也有很大啟發。《封神演義》中楊戩擅

八九玄功，隨心變化；《西遊記》中孫悟空不僅會變化，而且耳
朵眼裡藏金箍棒，動不動鑽到別人肚子裡，這些都是聶隱娘使
過的手段。「化屍成水」更在金庸的《鹿鼎記》中成為重要情節。

三、聶隱娘與武俠文化

聶隱娘的故事較早見於唐傳奇。晚唐官至成都節度副使的
裴鉶著有《傳奇》三卷（存疑，又有一卷、六卷的不同說法），
是唐代文言小說集的重要代表之一，被譽為「唐代傳奇小說的
正宗」。

從某種意義上說，「傳奇」這種中國文學史上非常重要的文
體稱謂，就是來自裴鉶的《傳奇》。《聶隱娘》便是《傳奇》中
的一篇，後被宋人收入漢以降歷代文言小說總集《太平廣記》
中，南宋羅燁《醉翁談錄》所錄宋人話本中亦有《西山聶隱娘》
的篇目。清初戲曲家尤侗曾將《聶隱娘》的故事改編為戲曲，
取名《黑白衛》。到了晚清，版刻家任渭長繪製《三十三劍客
圖》，第九位便是聶隱娘。金庸曾經兼敘帶評講述「三十三劍
客」的故事，後附在《俠客行》書末出版。1934 年，鄭振鐸編纂
出版的《世界文庫》第一冊收錄了《太平廣記》中的《傳奇》24
篇，包括《聶隱娘》。1980 年上海古籍出版社出版了周楞伽輯
注的《裴鉶傳奇》，《聶隱娘》位列其中。此後王夢鷗、歐陽健、
陳友冰、陳君謀、李劍國、李時人、王立等海峽兩岸學者又對
《傳奇》做過校補考釋或不同角度的專門研究。2012 年，上海古

籍出版社將另一位唐人張讀的傳奇小說集《宣室志》與《裴鉶傳奇》合版，出版了《宣室志‧裴鉶傳奇》。

筆者最早知道聶隱娘，是讀本科時在王立先生的課上，他在不同場合多次提到聶隱娘。在《偉大的同情 —— 俠文學主題史研究》（學林出版社 1999 年版）和《武俠文化通論》（人民出版社 2005 年版）等著作中，他對聶隱娘這一人物形象都有論及。我對俠文學、俠文化深感興趣，因之多有關注。

「事了拂衣去，深藏身與名。」傳奇《聶隱娘》篇幅不長，但卻為我們呈現了一個光怪陸離、仙劍奇俠的精彩世界。聶隱娘無論是先前效力魏帥，還是後來轉而侍劉，都是出於酬謝報恩，報答知遇之恩。刺客是俠的一種，這種酬恩知遇、臨危受命的俠義行為模式，在俠文化形成早期占據主流。知恩圖報，的確是一種可貴的品德，並且在相當長的時期內，俠為人們喜愛、推崇，在很大程度上因為他們能在信守承諾的基礎上，「尚氣任俠，急人之急」。他們能在危急關頭使用超能力完成不可能的任務，用韓非子的話說就是「以武犯禁」。

俠文化的形成與發展有其自身的漫長過程，不同階段呈現不同特點，聶隱娘的故事顯然受到《史記》中歷史與文學觀念的影響。司馬遷在《史記》中專為刺客立傳，但幾位刺客的俠義品格各有不同。曹沫、荊軻是為了國家慷慨就義，顯然品格較高；專諸、豫讓為追逐權力者效力，但依然帶有某些正義性；聶政則完全是為了報答百金之恩而盲目行刺。然而，如果報恩作為

俠的行為的第一推動力，當我們將俠的行為置於一定的社會、政治、倫理環境下，就不免對其正義性、道德性打上問號。正如聶隱娘的故事中，敘事者似乎隱去了善惡是非之辨。誰給了恩惠就為誰服務，甚至不惜改換主人，這在後世正邪對立的俠文化中是不可想像的。儒家思想滲入俠文化之後，「忠臣不事二主」的大俠亦恐詬病聶隱娘的行為。到了新武俠時代，金庸的「俠之大者，為國為民」則更是將武俠精神推向了一個高峰，此時因私人恩怨而打打殺殺的武俠橋段已經遭到擯棄。

陳平原在《千古文人俠客夢》中說，「唐傳奇中聶隱娘、虯髯客的具體行為早被超越」，「但其基本素質卻被一代代傳下來，影響及於幾乎所有的武俠小說」。侯孝賢則承續千年流轉的昔日傳奇，演繹了今人的《刺客聶隱娘》。

四、聶隱娘與刺客政治

侯孝賢的《刺客聶隱娘》對唐傳奇《聶隱娘》的最大改動，是聶隱娘的主要刺殺對象由陳許節度使劉悟變成了魏博主帥田季安，而田季安還是聶隱娘的表兄。殺表兄既是「學成考驗」母題的衍生情節，同時又使聶隱娘的行刺行為具有了救國的正義性——田季安武裝割據，分裂國家。

然而，聶隱娘最終違背了師命，沒有殺田季安。她的理由是「殺田季安，嗣子年幼，魏博必亂」。師父用頗有訓誡的口吻

說道：「劍道無親，不與聖人同憂。汝今劍術已成，唯不能斬絕人倫之情。」師父認為聶隱娘沒有經得住實踐的考驗，不能順利畢業。但聶隱娘的不殺卻不僅僅是「不能斬絕人倫之情」的問題。聶隱娘結束了與世隔絕的十年封閉訓練之後回歸家園，重返人間，她的內心也漸漸蘇醒。曾經的孤獨殺手找回了本真的情感與尊嚴，她不想繼續充當殺人機器，於是她最終的選擇是跟隨磨鏡少年走向真實平凡的人生。

故事所發生的晚唐時代，曾經盛極一時的東方帝國走向沒落，大唐氣象正在被歷史的煙塵消隱，我們看到各種碎裂的前兆和即將決堤的暗湧，距離落寞的謝幕已經不遠了。就是在這樣的背景下，聶隱娘孤獨地走在身分迷失與尋找自我的崎嶇道路上。主角長時間的沉默不語、大量長鏡頭和廣角的運用和蟬噪鳥鳴的畫外音，都凸顯著這份落寞與孤獨。

——這是侯孝賢的聶隱娘。

裴鉶的《聶隱娘》卻不是這般樣子。放下敘事模式研究的外在學術視角，走進人物形象的內在世界，我們不難發現，聶隱娘其實是一個任性無識、是非不明的「浪子型」刺客，徒有俠技而無俠氣。如前文所述，她先是一時衝動沒來由地嫁給了磨鏡少年；而後被魏帥以金帛收買，夫妻雙雙成為其左右吏；更有違俠義精神的是，在為魏帥刺殺劉昌裔未遂後竟轉而投劉，又相繼消滅魏帥派來的精精兒、敗走空空兒。我們不得不說，此時的刺客聶隱娘實際上是充當了政治博弈的工具。

　　統治集團內部各個派系與成員之間因爭權奪利而展開殊死較量，他們因此不惜採用極端的手段攻擊對方，刺客的出現是政治不正常的產物。司馬遷所記載的刺客故事發生的春秋戰國時代還沒有完備的法制體系，刺客之所謂「客」，即當時門客的一種，貴族收留、供養各種有才能的人輔佐其成事。唐朝則原本是中國古代法制走向成熟的歷史時期，唐朝法制是中國古代法制的楷模與典範，是中華法系的代表作。然而，就在「安史之亂」發生後唐朝走向了藩鎮割據時代，法制的境遇急轉直下，法的威嚴遭到恣意冒犯，政治的角鬥場竟成了刺客活躍的舞臺。

　　春秋戰國時代刺客的行為有的是俠義精神的顯現，帶有正義性；有的則出於個人利益，如報答恩主的知遇，進而很可能被賦予政治色彩。客觀地說，聶隱娘的行為更傾向於後者。這種行為特徵在近代更為突出，此時的行刺多被稱為「暗殺」。清末民初，政治暗殺曾被革命党人作為一種重要的革命手段。蔡元培、宋教仁等都曾明確提出，革命只有兩種方式，一是暴動，一是暗殺。革命黨人組織過多個暗殺團，汪精衛、秋瑾、鄭毓秀等都是當時的著名刺客。當然，革命黨人也同時屢遭暗殺，梁啟超因此撰文《暗殺之罪惡》表示憤慨。其實梁公也在《中國之武士道》一書中重述荊軻、聶政等人事蹟，呼喚刺客精神。可見，行刺與暗殺在梁公這裡是有分別的。由梁公所痛斥的暗殺，我又想到當下世界依然可見的恐怖主義手段，有的來

自恐怖組織或恐怖分子，有的則還是來自政治集團。「風蕭蕭兮易水寒，壯士一去兮不復還」，如今慷慨悲歌的義士刺客真的已然隱沒江湖，但願極端恐怖行為也在人類良好社會秩序的建構中早日消逝。

儘管有觀點認為刺客不是俠，所以不必以俠的標準苛求聶隱娘，但中國古代的刺客形象多具有俠的特徵，因此將刺客歸為特殊一類俠的論者也為數不少。如秋瑾自號「鑑湖女俠」並吟誦道：「不惜千金買寶刀，貂裘換酒也堪豪。一腔熱血勤珍重，灑去猶能化碧濤。」這無疑是俠氣十足的。其實，後來聶隱娘的一系列行為已經漸漸顯露了俠氣，或者說聶隱娘經歷了叛逆不羈的青春期漸漸走向個體生命的成熟 —— 她不願隨劉進京，她千里哭柩，她對劉子關照牽掛，這些都有俠的本色、俠的品格和俠的性情。侯孝賢在影片中隱去了聶隱娘變節易主的「前傳」，賦予其行為的正義性與深層人文關懷，可以說是重生的聶隱娘。

[本文初稿於2015年在《新華書目報》專欄連載，
相關研究論文《散論傳奇〈聶隱娘〉的文化意蘊》
收入《第三屆中國古代文學文化研究學術研討會論文集》，
2018年，丹東。]

來到最接近你的地方

2011 年夏天我讀了一本書，叫《行走臺灣》，是蔣勳、侯文詠、沈春華、舒國治等 30 位臺灣文化名人在臺灣行走的「私房」記憶。沒有去過臺灣，但我從這本書中讀到的臺灣是彌散著一縷淡淡的憂傷的。到了 11 月份，有幸觀看《寶島一村》在瀋陽的演出，憂傷之外又看到了臺灣的悵惘與迷茫。

最近重溫了這部 2007 年的電影《最遙遠的距離》，愈加感到臺灣的性情與那份憂傷、悵惘與迷茫難逃干係。

小雲搬到新住處，不斷收到寄給以前前房客的信件。原來是一位男孩在旅行中錄下了很多大自然的聲音寄給前女友。小雲從這些錄音帶裡聽到了很多城市裡沒有的聲音，比如風聲，比如鳥鳴，比如原住民孩子的嬉戲聲。小雲於是決定離開臺北，去尋找錄音帶裡發出那些聲音的地方，以及那個錄下這些聲音的痴情男孩。錄音的那個男孩叫小湯，小湯在離開城市去旅行的路上還遇到了阿才。作品以極其文藝的電影語言和非常唯美的鏡頭講述了小雲、小湯和阿才三個主角分別從臺北奔赴臺東的個人旅行，三個人各有各的心結，一段旅行也是一段心路歷程。心理醫生阿才事業遇到瓶頸，婚姻面臨瓦解；錄音師小湯久久不能從失戀的陰影中走出來，終日精神恍惚；小雲面對男友的公然背叛和乏味的職場，精神幾近崩潰。他們都得了都市人的一種怪病，迷失，痛苦。

　　大概是因為人是從自然中來的，所以人要在自然中才能找到迷失的靈魂。而尋找的過程，也許一路美景，也許平淡無味，有時也許還會有泥濘荊棘。小湯的旅途是美的，但這美更多來自他鬱結心底的愛在自然中的發酵之後散發的芬芳。當他把最後一盒錄音帶寄回臺北的時候，他也將走出那段愛情事故的陰影，他以旅行的形式尋找生活的意義。小雲的旅途就是一個普通旅人的一段經歷，問路找人，打尖住店，但她的旅行意義大於形式，因為它有明確的目的──尋找。阿才人到中年，他的旅行自然也沾染了更多世俗氣，他遇到了色誘敲詐。但這個灰暗的插曲並不破壞電影整體的平靜調子，這個片段和後來阿才說起的當年情事形成強烈對比，那是不得不面對的現實人生。

　　其實，總的來說電影情節很簡單，110 分鐘的大部分時間裡都是幾個人的旅途行進，以及一路上的平淡見聞。然而這種簡單與平淡，卻常常讓你難受得想要大哭一場，因為它觸到了都市人內心最柔軟的地方。這也難怪，無論是導演林靖傑，還是主演桂綸鎂，他們的身上都是帶有濃重的文藝氣質的。

　　臺灣有位歌手叫陳綺貞，很喜歡她的一首歌是《旅行的意義》。看這部電影時，我自然而然地想起了這首歌。對於現代都市人來說，旅行已經不是遊覽觀光，旅行常常被賦予更多的意義。也許是因了某些景，也許是為了某些人，但無論是「夜的巴黎」、「下雪的北京」還是「埋葬記憶的土爾其」，歸根結底是

由於某種感受而「迷失在地圖上每一道短暫的光陰」。這是一種說不清道不明的感受，因為行色匆匆的外表下是迷失的心。

小湯尋找聲音，小雲尋找錄聲音的男孩，阿才尋找年少時喜歡的女生。其實，他們都是在尋找自己，在生活的激流中迷失的自己。

臺東不是世外桃源，大自然也不是人間仙境。就像電影終究要散場，旅行最後終究也要結束，主角終究要回到原來的生活軌道。他們已經找到了真實的自我嗎？他們能夠不再迷失嗎？故事結尾，阿才穿著潛水服帶上呼吸管在空氣中吃力地遊走，也許他不想回到那污濁的世界，也許他希望永遠呼吸大自然的空氣，不知他能這樣走多遠；而此時，小雲與小湯同時來到海邊，但他們依然是陌生的路人，在心靈之外的現實世界裡他們卻終究沒有相識。兩個素不相識的陌生人站在同一片沙灘上聆聽海浪湧起的聲音，音樂剛好響起：

這是最最遙遠的路程/來到最接近你的地方/你我須遍扣每扇遠方的門/才能找到自己的門/自己的人……

[本文原載《電影畫刊》2012年第5期]

▎別離的大提琴

　　年少的時候很避諱談論死亡話題，一方面是害怕，怕鬼、怕死；另一方面是覺得不吉利，覺得死亡是天下最悲哀的事情。直到上了大學先後讀到兩個人的談論關於死亡問題的文章，方才稍有釋然。一個是周國平，一個是劉墉。

　　周國平在《守望的距離》一書中有一章專門談論死亡，他在這一章裡《思考死：有意義的徒勞》一文中說：「沒有死，就沒有愛和激情，沒有冒險和悲劇，沒有歡樂和痛苦，沒有生命的魅力。總之，沒有死，就沒有了生的意義。」翻開讀過的這本書，我當時在這篇文章的一頁上作了眉批：「當我們敲天家的大門，打開來，必定正有一群親友等在那裡，給我們歡迎的擁抱，並為我們縫綴破了的帆、傷了的心、沉了的船和死了的愛……」這話不是我說的，而正是劉墉在他的《一生能有多少愛》一書裡寫下的。至今為止，劉墉的書我只看過這一本，就是在我讀《守望的距離》那段時間裡。當時的女朋友給我拿了劉墉這本書看，我見薄薄一冊，字大行稀，沒怎麼當回事。不久我們分手了，我認認真真把這本書讀了一遍。

　　對死亡有更新認識是大學畢業後看到電影《大魚》。這部電影由一位學電影的同學和一位學音樂的朋友同時向我推薦。至今依然記得，那是一個失了眠的凌晨，我蜷縮在出租屋內單人床的被窩裡，用單位帶回來的筆記型電腦播放了從遼大科技園

電子市場買來的盜版碟。我為大魚老爸奇幻的一生感到一陣陣興奮，也為他從容的離去感到最終的欣慰。去殯儀館參加過幾次撕心裂肺陰鬱肅殺的中國式葬禮之後，我第一次發現死亡也並不是那樣可怖：芳草漫地，綠樹如茵；好友從四面八方趕來相聚，送行，他們談論著故人過往的點點滴滴，濃情在心；泥土伴著鮮花將肉身覆蓋，牧師在念誦，「耶和華是我的牧者／我必不至缺乏／他使我躺臥在青草地上／領我在可安歇的水邊／他使我的靈魂甦醒／為自己的名引導我走義路／我雖然行過死亡的蔭谷也不怕遭害／因為你與我同在……」

　　這也是我第一次對「生如夏花之絢爛，死如秋葉之靜美」的意境有所體悟。125 分鐘之後，我穿衣洗臉刷牙出門走在上班的路上，我想我得為我的生活做點什麼……那天早上，陽光似乎比每天耀眼。

　　原以為這種對生命終結的詩意解讀是西方基督教世界所特有的，私下裡比較羨慕，沒想到幾年之後一部日本電影又一次震撼了我，同樣是東方國度，這一次我不是羨慕，而是嫉妒了。這部電影中文名是《入殮師》。講一位失業的大提琴師小林為了生活做了入殮師的工作，其間遇到各種逝者，他以藝術家的雙手為他們做最後告別的裝扮。他也遇到身邊人的不理解，特別是自己的妻子，她覺得從藝術家到入殮師是很丟臉的事情，她無法面對即將出生的孩子。但是小林從最開始不得不做到後來愛上了這個職業，不僅是為了母親離世自己沒在身旁

而贖罪，還因為那些逝者的悲歡故事讓他覺得為生命送行是一件非常有意義的事情。正如片中一位智者所說：「死可能是一道門，逝去並不是終結，而是超越。走向下一程，正如門一樣。」說這話的人其實就是一位司爐工，他和小林一樣，為生命送行。

當小林最終踏上為父親送行的旅程，當他掰開父親緊緊握著的手看到那塊自己童年時交換給父親的鵝卵石，長久積郁在心中的怨恨頓時煙消雲散。他以為父親拋棄了他，或許那只是誤會。可是，如同《大魚》裡面兒子也是在父親走到生命盡頭時才理解了父親一樣，有些誤會偏偏要到生命終結才能化解。但是好在還可以化解，這樣的送行讓我們感動，為那份執著的愛而感動；這樣的送行讓我們自省，為生命之來去匆匆不及悔悟而自省。

影片創作者選擇一位前大提琴師來完成角色塑造，是非常有深意的。小林為逝者「送行」時的神態動作充滿了對生命的尊重與禮讚，所有生命都是平等的、尊貴的、美麗的，無論是生者還是逝去的生者。音樂源於生命律動，不僅音樂之美與生命之美有共通之處，而且大提琴師與入殮師在世俗眼裡原本社會地位相差懸殊，如此安排無疑是告訴我們，為生命送行也是藝術，有關生命的藝術，同樣高尚、優雅。為電影配樂的是家喻戶曉的久石讓。這別離的大提琴的低沉渾厚之音，讓我們更深地感受到那份生命中不可承受之重。

我不喜歡《入殮師》這個片名的翻譯，已經不是因為年少時

那種忌諱，而是覺得不美——影片為我們展現的恰恰是愛與生命的浪漫唯美。港臺版好像翻譯成《禮儀師之奏鳴曲》、《送行者——禮儀師的樂章》，英文片名譯作「Departures」（別離），我覺得都比中式的「入殮師」有深意。漢語以含蓄雋永著稱，不知道什麼人翻譯出「入殮師」這麼直白無味的名字。

[本文原載《溫州晚報》2013年12月29日「池上樓」文藝副刊]

▋曾經美好而神祕的未來

4 月 10 日那天因為參加另一個關於電影的現場活動，沒有去看 3D 版《鐵達尼克》的首映。而一位朋友觀影後對我說，如果當年就是在電影院看的這次不看亦可，因為感覺區別不是很大。但是，第二天我還是走進了電影院。

事實證明，朋友說得在理。再在整個觀影過程中，影廳內沒有類似當年看《阿凡達》甚至《變形金剛3》以及《龍門飛甲》時對種種特效畫面產生的驚嘆，大家的唏噓都是來自劇情的感染。坦白地講，在直接使用 3D 技術拍攝的影片都還沒有很好解決諸如畫面亮度等問題的情況下，指望 2D 轉 3D 影片出現視覺奇觀真的是不太可能。

然而，3D 效果的一般般並未阻止人們觀影的腳步。據我觀察和了解，我所觀影的影院，從上午開門營業到晚上最後一場

前，售票處一直有人在排隊買《鐵達尼克》的票。影院裡來來往往的人是平時的幾倍，並且各個年齡段的都有，甚至還有老人，我旁邊坐的就是一對 60 多歲的老夫妻。這些人中，有我這種在十四、十五年前就在電影院看過的，有後來透過 DVD 和網路看過的，也有此前並未看過的。但不管哪一種，相信很少有人單單只是為了看 3D 走進電影院的，看《鐵達尼克》是因了一種情結。

這麼說真的不是矯情，上映前後網路、電視以及報紙雜誌上的各種有關這部電影的演繹，即可窺見一斑。「鐵達尼克給了我們十五年的時間，你找到他（她）了嗎？」類似話題討論成為一大熱點，各種懷舊、各種回憶、各種爆料鋪天蓋地，甚至收錄了鐵達尼克沉沒事件的民國小學課本都被翻了出來。談論鐵達尼克幾乎成了當下生活的必選項目。

一部電影究竟有怎樣的魅力，引得我們如此痴迷？臺灣導演蔡明亮在談到黑澤明的電影時曾說，好的作品會有足夠的能量在那裡等你，幾十年後再看才真正懂得它的好。客觀評價，縱觀世界電影史，《鐵達尼克》未必是一部思想有多麼深刻的電影，然而它卻能夠用十五年的時間證明它的經典所在。十五年前它震撼了我們、打動了我們，十五年後它不僅讓更多人為之動情，而且它依然有足夠的能量把當年的我們重新召集起來，讓我們心甘情願地再揪一次心。我們也由此相信那十一座奧斯卡獎盃的分量。

　　我們之所以依然為它動情、為它揪心，不僅因為史上最為龐大最為華美的人造移動物體頃刻間化為一片廢墟，還因為那故事折射的世態與人性在十五年後的今天仍舊是我們這個時代的癥結，甚至表現得更為明顯。當婚姻與財富連繫得那樣緊密，當被現實擠壓得無比憂鬱的女主角在甲板上奔跑、逃離，當救生艇上那些貴婦們對於冰冷海水中求救的人們視而不見，當返回出事地點救人的船員對助手說「慢點，別碰到他們（漂浮的屍體）」，看到這種種場景你是否想到了什麼？鐵達尼克已經沉沒了整整一百年，我們卻在今天邂逅了一百年前的「我們」。是電影中的「我們」故地重遊？還是觀影的我們在重複昨天的故事？

　　1998 年，我在家鄉那個偏遠的小縣城裡唯一一座電影院觀看了這部電影。那是母親單位發放的團體票，母親詢問終日埋頭苦讀的我要不要去看個電影放鬆一下，其實她並不十分了解這是怎樣一部電影。我當然願意，儘管那個夏天我即將參加高考，儘管那時的我還不知道愛情是個什麼東西。結果我當然很難過，在已經凍僵的傑克沉入大海的一瞬，我感到無比絕望。十四年後，我已經換了一個又一個城市，我也經歷過了一次又一次愛情。求學、立業、成家，人生的大事一件件經過。"To make each day count！"享受每一天，傑克在鐵達尼克沉沒前一天的那次晚宴上說的這句話曾經讓我無比感動。我也一度努力去那樣做，然而還是不免在種種矛盾中時常暴露出焦躁。今

天，當我再次聽到傑克對著那些滿腹心機、滿懷心事的先生和女士們說出這句話的時候，我悵然若失。

　　實際上，這次 3D 版本傑克這句話的國語配音是「莫讓光陰虛度」，我覺得意趣大相徑庭。「享受每一天」並不是享樂主義的那個享受，而是做自己的主人，讓每一天具有真正的意義和價值——count，是張揚自我，是個性釋放，是一種樂觀豁達的生活態度。連繫上下文和整體劇情，用「享受每一天」翻譯 "To make each day count！" 恰到好處；而「莫讓光陰虛度」，一下子讓人想到小時候父母師長的諄諄教導，意境全無。這次 3D 重映，和「享受每一天」一同消失的，還有眾所周知的露絲那曼妙的身體——被刪掉了。這兩樣東西正是十四年前影片除了巨輪沉沒的場景之外給我留下印象最深的記憶。對於當年在小縣城電影院裡看電影的少年來說，它們同樣都象徵著美好而神祕的未來……

　　朋友，當那悠遠、蒼涼的蘇格蘭風笛吹響時，你是否還記得當初的自己？

<div style="text-align:right">[本文原載《看電影》2012年第9期]</div>

▋一千人、一個人和一匹馬

　　繼《辛德勒的名單》、《搶救雷恩大兵》之後，《戰馬》問

世，標誌著當代電影大師史蒂文·斯皮爾伯格，歷經近二十年的時間跨度，終於為他的「史詩戰爭三部曲」畫上了圓滿的句號。辛德勒的名單拍攝於 1993 年，當年上映；搶救雷恩大兵拍攝於 1997 年，1998 年上映；戰馬拍攝於 2010 年，2011 年上映。把這三部電影做以對比，會發現很多有趣的現象。

　　三部電影都是關於拯救的故事，但拯救物件卻從上千人到一個人，從一個人到一匹馬。在《辛德勒的名單》中，企業家辛德勒在二戰期間保護了 1100 餘名猶太人免遭德國法西斯殺害；在《搶救雷恩大兵》中，馬歇爾上將排遣一支八人小隊在槍林彈雨中找回瑞恩家唯一生存的孩子二等兵詹姆斯·瑞恩；而到了《戰馬》，令所有人魂牽夢繫的則是一匹名叫喬伊的馬。一個人拯救 1100 多個人顯然是高尚而偉大的，但八個人拯救一個人則引起了人們甚至那八個人以及被救的一個人的反思。八名隊員在充滿矛盾的拯救道路上找到瑞恩的時候，瑞恩並不想放棄戰爭賦予他的光榮與責任。而當敵我雙方的戰士同事看見交火線上一匹受傷的馬，則不約而同走出戰壕去拯救它，在充滿死亡氣息的戰場上兩名戰士關於一匹馬的對話以及分手時的互道祝福，讓我們無比感動。

　　三部電影都是以戰爭為背景，但今天的斯皮爾伯格已經疏遠血腥與暴力。《辛德勒的名單》中有大量赤裸裸的正面屠殺場面，殺人如同踩死螞蟻一樣簡單，親人、朋友、同伴眼睜睜看著一個人被子彈穿過腦袋的殘酷是無法想像的。做合葉的牧師

被槍決時德國軍官的手槍不斷失靈，那種臨死前的精神折磨簡直讓觀者都無法承受。《搶救雷恩大兵》則以生動的影像再現二戰戰場的殘酷景象，特別是歷史上著名的諾曼地登陸戰的恢宏慘烈令人震撼，《洛杉磯時報》稱之為「戰爭片中的里程碑」。《戰馬》則鮮有這樣的殘酷，更多的筆墨放在了炮火與硝煙之外，在戰馬喬伊的顛沛流離的傳奇生涯中，許多人對它傾注了愛。

三部電影都是史詩風格大作，但卻從寫實道路走向了浪漫之塔。《辛德勒的名單》取材於重大歷史事件，其紀實性顯而易見，而其嚴肅的思想性已經達到了同類作品難以超越的人性與哲學的高度。《搶救雷恩大兵》的拍攝手法也是近乎紀實，許多二戰老兵對影片給予了極高評價，稱它是「最真實反映二戰的影片」。《戰馬》中，故事本身的傳奇性加上大量唯美鏡頭的運用，則使得這部電影更具浪漫主義史詩的風格。與其說《戰馬》是一部反戰電影，不如說它是一部關於生命的作品。看罷影片，在反思戰爭之外，我們還分明在體會生命的意義與活著的幸福。

儘管拯救對象從上千人到一個人又從一個人到一匹馬，儘管戰爭場面最終退居其次，儘管故事更像故事，但文本的關注點則從表現一個人的偉大過渡到了更多地對戰爭的反思，直至對抽象意義上的生命的考量。也許這正是年過六旬的斯皮爾伯格與 90 年代拍攝前兩部作品時正當壯年的斯皮爾伯格的區別，

年齡的增長使他不再痴迷於暴力的視覺呈現，而更醉心於陰霾中的信念與脈脈溫情。

如果說《戰馬》還有什麼遺憾，那莫過於這部電影與前兩部命運不同，在本屆奧斯卡金像獎榮獲 6 項提名，卻最終鎩羽而歸。是斯皮爾伯格退步了？是觀眾或者評委的口味變高了？還是好電影太多了？其實問題的關鍵在於，奧斯卡從來都是在當下的時空中做橫向比對與評判。「當下」意味著時代語境，當下已經不是反思戰爭的時代，當下時代是占領華爾街的時代，當下時代是歐債危機的時代，當下時代是普通人需要生活撫慰的時代，當下時代是所有人向生活致敬的時代。君不見，本屆奧斯卡獲獎影片中，無論是《藝術家》中的失業演員，《初學者》中的父子，《分離》中的中產階層夫婦，《幫助》中的黑人女傭，《後人》中的失落父親，《雨果》中的流浪男孩，都是普通生活中的普通人。

透過戰爭表達對生活的熱愛，再曲線撫慰迷茫生活中人們的心靈，終究不如直接表現生活來得快。

[本文原載《電影畫刊》2012年第3期]

▌漂流在宇宙的時空之河

起初我以為李滄東的電影《詩》是一部浪漫唯美的文藝片。

的確，影片中有美，但同時也有死亡和罪惡。甚至電影開頭就是河上漂來一具女孩的浮屍，然後片名「詩」就打在浮屍上面。「屍與詩」——多麼尷尬的搭配！但無論你是否願意承認，這就是我們所生活的世界——美與醜並存，善與惡交錯。影片的主角是住在某小城的一位叫楊美子的老婦人，女兒離婚後去了釜山，把兒子巫克丟給了他的外婆，美子一邊領政府補貼，一邊兼職做保姆。故事有兩條敘事線索：一條是美子的外孫和一群不良少年強暴了同校一名女孩，女孩投河自盡，美子跟著幾個孩子的家長應付善後事宜；另一條是美子到詩歌培訓班學習寫詩。這看起來分明就是毫不搭界的兩個故事，為什麼非要把它們雜糅在一起呢？

　　起初，美子尚不知外孫參與了性侵案的時候，在老師的指導下第一次以詩的眼睛觀察蘋果，開始學著寫詩；一門之隔的房間裡，外孫跟同伴們正在討論那個被輪姦而自殺的女孩。當穿著長裙的美子坐在樹下感受樹的思想、樹的語言的時候，外孫同伴的爸爸打電話來，要她去參加幾個家長處理自殺女孩事件的討論。幾個孩子的家長為了使孩子免受法律制裁，想用金錢收買艱難度日的受害女孩家長。得知事情真相後，美子並沒有表現出悲痛或者憤怒，而是一個人到院子裡去看「花朵紅得如鮮血一般」的雞冠花。晚上回到家，她也沒有跟外孫說什麼，沒有求證，沒有質問，也沒有責罵，只是默默看著他。但這並不代表美子對外孫的惡行以及女孩的死是冷漠的，她來到

教堂看到了女孩的照片，那裡正在為女孩做安魂彌撒。冷漠的是男孩巫克，一如既往地打遊戲、聽搖滾、看電視、睡覺，好像什麼都沒有發生過。美子再也忍不住內心的悲憤，撕扯著巫克的被子，反覆問他：「你為什麼那麼做？為什麼那麼做？」巫克依然毫無回應。

美子去學校的操場，思考鳥兒為什麼唱歌；醫生告知美子她的阿爾茨海默病正在惡化，她在回家的路上寫下了「時光流逝，花兒凋零」；為女孩家屬賠款的期限越來越近，美子趕往女孩跳河自殺的橋上，拿出紙筆卻沒有寫下一個字，只有雨點打溼了信紙。美子被幾個家長派去與被害女孩的家長交涉賠償金事宜，她在女孩家郊外的杏樹下寫道：「墜落塵土的杏子，在它的來生會遭到壓榨和踐踏嗎？」然而她卻忘了此行的目的。

儘管故事略有複雜，導演卻運用了非常簡單而含蓄的表現方式，主角的語言很少，鏡頭也極為單調。正是在這樣的簡單之中，影片的大量留白給了觀者思考的空間。女孩的死是幾個不良少年造成的，可是孩子們的惡又是從何而來？從那幾個孩子父親的鄙俗、世故、自私、冷漠，從巫克父母的缺席以及外婆的無力，我們似乎可以找到答案。楊美子起初拒絕了顧主老男人臨死前「再做一回男人」的有償要求，但當她從女孩自殺的橋頭回來的時候直接去了老男人家。她的就範是出於對即將逝去的生命的憐憫，抑或是對人生無常的感嘆，還是被籌錢賠款的現實所逼迫？美子儘管飽受現實的痛苦折磨，但她始終保持

著優雅得體的穿著，花衣裳、長裙、太陽帽是她慣常的打扮；在窘迫的境遇之下，美子在不斷地寫詩、尋找詩。詩，可以說代表著美子的精神世界；女孩的死則象徵著美子的現實人生。美子，可能就是我們每一個人。

美子讓女兒來見外孫，請他吃大餐，給他剪指甲，然後到樓下陪他打羽毛球，直到看著兩個便衣將巫克靜靜地帶上警車。是的，顯然是美子選擇了報警，她躲不過良心的拷問。

外孫的事情告一段落，美子也即將從詩歌班結業，故事的兩條線索終於在電影語言上交會到一起。影片在長長的空鏡頭下美子的一首詩中結束：「你能收到我不敢寄出的信嗎？我能表達我不敢承認的懺悔嗎？」而朗誦這首詩的聲音則慢慢從美子過渡到了那個死去的女孩：「……我祝福你，在渡過漆黑的河流前，用我靈魂的最後一絲氣息。我開始做夢，一個充滿陽光的早晨。我再次醒來，在炫目的日光下，我看到了你，站在我身旁。」這時鏡頭裡的橋上，那個花季少女慢慢轉身，明淨的眼眸看向鏡頭，看向我們每一個人，美麗而年輕的生命溘然消逝所帶來的震撼讓人霎時驚駭。或許，所有的生命終將成為浮屍，漂流在宇宙的時空之河；而只有詩，才能撫慰那些凋零的花朵、墜落塵土的果實和逝去的靈魂。

文章最後我又想起諶洪果先生講過的一則尼采的故事：尼采發瘋了，披頭散髮，在大路上狂奔，突然看見一個車夫用鞭子瘋狂抽打著一匹老馬。尼采一下定住了，他顫巍巍地走上前

去，抱著馬頭，號啕大哭道：「我的受苦受難的兄弟啊。」諶先生接著說，尼采是受了傷，是瘋了，但他作為好人所要捍衛的那種善與美本身，並不會因為被扭曲、被遮蔽而受傷。「受傷的永遠是那些與美好事物絕緣的人，包括那個有限的、脆弱的、作為肉身而存在的尼采。」[5] 所以我相信，寫詩的楊美子不會受傷害。

[本文原載《檢察風雲》2017年第7期，發表時題為《詩與屍》]

▍我們是否還能與狼共舞

用幾個晚上的睡前時間，讀完了美國作家、編劇邁克爾·布萊克的長篇小說《與狼共舞》，令人驚嘆，又引人沉思。[6]1990年，據此小說改編的同名影片《與狼共舞》登上銀幕，榮獲7項奧斯卡大獎。2014年，該作品首次在中國授權出版。

《與狼共舞》呈現的是一個浪漫主義風格與現實主義筆法完美結合的故事。說小說具有浪漫主義風格，是因為作者令主角把讀者帶進了一個完全陌生而又美麗的異邦世界，中尉的要塞就像納尼亞傳奇裡面的魔衣櫥，就像阿凡達裡的時空穿梭儀器。在那個世界裡生活著一個與我們現代人類完全不同的種

5　諶洪果：《「好人不會受傷害」》，騰訊「大家」，2014 年 2 月 1 日。
6　［美］邁克爾·布萊克：《與狼共舞》，李玉瑤譯，南海出版公司 2014 年版。

族，他們與天空、大地、平原融為一體，互相友愛，和諧共生；他們看似蒙昧落後，實則掌握著溝通天人的玄機與智慧。

　　然而，這樣的奇幻色彩並不是作者透過文學手法強加給故事文本的，它來源於真實的世界、真實的歷史。南北戰爭結束時，美軍中尉鄧巴先生與軍方失去聯繫，一個人駐守邊塞。當他慢慢走近對面敵方陣地時，發現那是一片神奇的土地，並漸漸得到印第安土著民──科曼奇人的認可，還得到一個怪異的名字「與狼共舞」，他不知不覺間融入了那個族群，在那裡生活，在那裡戰鬥，領悟著生命原初的真諦，直到他不得不面對增援駐守邊塞的美軍部隊。甚至，他還邂逅了美妙而神聖的愛情。

　　作者在創作這部小說之前，用了十年時間專心研究美洲土著人的歷史。他用文學的手法記錄了真實的故事，讓我們反思的是：何謂文明，文明何為，在自然與文明面前人類又該何去何從？

　　中尉先生厭惡文明世界的戰爭生活，於是主動請纓到邊塞去，到沒有文明涉足的地方去，去尋求和感受生命的意義。在無人駐守的邊塞，他的心靈無拘無束，一種從未經歷過的自由感從心底升起：這裡沒有工作，也沒有娛樂，所有的事都無所謂輕重緩急，不管是從河裡汲水，還是燒一頓豐盛的晚餐，一切都沒有區別。鄧巴覺得自己有如河水深處的一股潛流，雖然離群索居，卻又同時自成一體。進而，當他走進土著科曼奇人

的天地時，被驚呆的不僅是他自己，還有文字另一面的我們。我們豔羨中尉的快樂生活，豔羨科曼奇人與自然融為一體的生命狀態。這時我們不禁要問：人類創造了先進的文明的世界，為何又要試圖逃離文明？文明到底是什麼？

縱覽人類社會發展歷程，我們似乎是從野蠻進化到文明，從落後過渡到先進。然而身處文明時代的人們在享受現代社會帶給我們的便捷與享樂的同時，似乎又飽受規制與異化的折磨。因此，人們時常緬懷曾經擁有的與大自然相依相偎時代的自由與純然。正如僥倖從戰場上存活下來的鄧巴中尉。福柯曾經指出，現代文明的痼疾在於毫不顧及個體的感受和體驗，只關心製造「馴服而能幹的肉體」。[7]因此，當人類作為一個整體在進步的同時，個人很難說能否越來越快樂。與之相反，福柯所提出的「生存美學」就是要注重人在日常生活中的身體體驗和精神感受。這或許可以解釋我們為何對鄧巴中尉的邊塞生活充滿豔羨吧！

可以斷言，鄧巴中尉對那個世外桃源充滿深沉的愛，否則他不會冒著生命危險要回到塞奇威克要塞尋找記錄他與科曼奇人交往過程的日記簿。這種愛是作者賦予的。正是因作者自身對土著人極其特有的文化懷著深厚情感，他才塑造了鄧巴這樣的主角。然而，除了愛外，作者的筆端還流露著巨大的悲痛。

7　［法］福柯：《規訓與懲罰》，劉北成、楊遠嬰譯，生活·讀書·新知三聯書店 1999 年版，第 338 頁。

作者在後記中說：「偉大的馬背上的文明及其民族就這樣被踐踏，一念及此行造成的損失，我就感到無比悲痛。」鄧巴所經歷的那場叫作南北戰爭的歷史事件，就是所謂現代文明在物質形態上吞沒野蠻世界的過程。震驚與心碎，恥辱與誤解，是作者在了解那段歷史時內心深處所感受到的東西。站在歷史這一端的我們回首來時路，不得不承認的事實是，多少個鄧巴中尉也阻擋不了白人部隊的現代化軍事進攻。

「他們的時代正在消亡，並將迅速地一去不返。」其實，就算沒有長槍大炮，科曼奇人的世界遲早也會走向消亡，因為文明是人類社會前進的方向。這就是悲劇所在 —— 文明就是要在取代野蠻的過程中毀滅美嗎？當讀到科曼奇人為守護家園而用生命去戰鬥的時候，我們心底一定會產生這樣疑問：文明，到底幹了些什麼？掌握現代技術的德克薩斯白人與棲居大自然中的科曼奇人，究竟哪個是野蠻，何者又堪稱文明？

[本文原載《廣州日報》2014年9月26日]

如果不能給死亡做手術，我們還能做什麼

「很快，我親愛的查爾曼就要消失在灰影中了，我再也不能數鴿子了。我的視力正在衰亡，我們不能給死亡做手術啊！」這是九十五歲的瑪格麗特對五十多歲的查爾曼說的，她的從容淡

然不僅驚到了查爾曼，也驚到了螢幕前的我。

瑪格麗特之所以說出這番話，是因為當她給查爾曼讀智利作家路易士‧寒普爾維達那本《讀愛情故事的老人》的時候，查爾曼聽得興起，她卻戛然而止。查爾曼以為她累了，她說其實是她的眼睛患了黃斑變性，已經無法醫治。查爾曼是如約來看她，到她住的養老院。養老院環境還不錯，但費用是由她的侄子提供的，她不久就要離開這裡，因為侄子的妻子不同意繼續資助她。說起這些，瑪格麗特毫無沮喪情緒，甚至還帶著調侃的語氣。這似乎讓曾經以為自己的生活並不如意的查爾曼受到某種啟發。

有過怎樣的經歷，才能對愛恨生死如此看得開？或許她在這個世界上待的時間已經足夠長，或許她在近一個世紀的人生中早已嘗遍人間滋味。

從瑪格麗特居室牆上掛著的照片得知，她曾被聯合國世界衛生組織派到非洲執行醫療任務。她應該有過耀眼的過去，如今到了這個年齡還不知明天會生活在哪裡，甚至是不是還在這個世界上，她卻依然優雅地生活著。她穿花裙子、戴耳飾，她每天讀書，她經常到廣場散步。對了，查爾曼就是在廣場數鴿子時和瑪格麗特相識的。每天下午到廣場數鴿子是查爾曼唯一的特殊嗜好，他認識那裡的每一隻鴿子，他為每一隻鴿子都起了名字。那天他又來數鴿子，坐在旁邊長椅上的瑪格麗特和他打招呼說：「年輕人，我告訴你是十九隻。」查爾曼對「年輕

人」這個稱呼感到好笑，瑪格麗特說：「你在我眼裡就是年輕人啊！」於是談話就這樣開始，從此每天午後兩個人都在這裡約會。

也許每個人都有自己的孤獨，無論活得風光還是落魄、開心還是憂傷。

瑪格麗特有她的孤獨，她的孤獨在於，在她漫長的人生中走過很多路，遇過很多人，讀過很多書，終老時卻只一個人靜靜地呆在養老院，沒有孩子、親人和朋友，她和養老院裡的老人們顯然也沒太多話說。沒有人願意去聽她的故事、她的嘮叨。對於這種孤獨，平凡如你我者大概很難想像。查爾曼也是孤獨的，他的孤獨與生俱來。他從小沒有爸爸，母親在一次意外中懷了他；他身材過於肥胖，經常被人嘲笑；他做著好幾份體力工作，沒事的時候去酒吧裡和幾個俗不可耐的玩伴喝酒閒聊；年邁的母親瘋瘋傻傻，而且他覺得她從來不愛他；他有一個開大巴的女朋友，他卻因為自卑而始終回避結婚生子。

電影開篇就是查爾曼被雇主克扣工錢後隔著鐵門叫罵，他的人生與瑪格麗特的過往形成鮮明的對比和反差。在看到這個故事前，我們大概想不出這兩種人怎麼會成為知己。可是事情就這樣發生了，而且合情合理。兩個孤獨的人因為數鴿子成為忘年交。

孤獨的人生都有故事，孤獨的人都愛數鴿子。

瑪格麗特總是隨身帶著一本書，起初查爾曼對此並不在

意，因為他字都認不全。慢慢地，從一個名字到一句話，再到一段話、一本書，從查爾曼感興趣的鴿子到扣人心弦的故事，從加繆到塞普爾維達，瑪格麗特讓查爾曼開始對閱讀產生興趣。所以，當瑪格麗特告訴他以後不能再讀書了，查爾曼在女朋友的鼓勵下決定為瑪格麗特朗讀。

他們一起讀過的《鼠疫》，讀過的《讀愛情故事的老人》，都是用驚心動魄的故事探討人性和生死，《與瑪格麗特的午後》卻用平淡的生活闡釋著同樣的問題。而查爾曼後來讀給瑪格麗特的那個于勒·蘇佩維埃爾寫的故事，關於太平洋海面上漂浮的小鎮和永遠十二歲的小姑娘的故事，顯然隱喻著一種人類不可抗拒的無邊孤獨。

人生中常常會有一些事情不期而至，讓你改變從前所有認知。查爾曼的瘋媽媽突然去世，他在遺物中看到自己幼時和父母的合影，知道了父親的名字，他看到了自己的一段已經風乾的臍帶，他也得知母親靠做零工一分錢一分錢地攢到一幢房子留給他。他淚流滿面，他明白了母親並不是不愛他，只是他不曾理解母親一生的苦痛。他曾經對瑪格麗特說，也許有些人本不該出生，於是他想把這些告訴瑪格麗特。可是當他來到養老院，瑪格麗特已經被侄子接走，只留給他一部字典。

查爾曼不遠千里終於在某慈善機構的一片嘈雜中找到瑪格麗特，二話不說拉著她就往外走。沒有辦理任何手續，直接開著廂貨載著她上路回家。這種一般在情人間才有的瘋狂舉動，

我相信會感染到很多觀眾。不是愛情，卻高於愛情。愛的生髮，有時是超出俗世常理的。影片結尾處，查爾曼徒手撕開自己的三明治，和瑪格麗特在駕駛室裡一人一半吃起來，而那輛廂貨賓士在長長的公路上，田野樹木在道路兩旁漸次退去，這是影片中最美的畫面。

在那些陽光明媚的午後，伴隨著鴿子的咕咕叫聲，是兩個來自截然不同的世界的人的對話。不僅如此，瑪格麗特，已經到了無法給死亡做手術的年紀，查爾曼也不能避免自己的出生。那麼在這生死之間，我們該怎麼面對那些不可改變的現實，我們在那些無數孤獨時刻又能做些什麼？或許看完這部電影，你自然會得到答案。

▌極端工具理性與人的身分確證

1996 年 7 月 5 日，世界上第一隻複製成功的哺乳動物 ——綿羊桃莉誕生。複製羊的誕生，引發了人們的很多思考，其中一個焦點問題就是人可不可以複製。諾貝爾文學獎獲得者石黑一雄原著並參與編劇的好萊塢科幻電影《別讓我走》，講的就是一個關於複製人的故事。

凱茜、露絲和湯米三個少年是好朋友，他們一起生活在英格蘭鄉村的黑爾舍姆寄宿學校。這所學校很隱祕，近乎與世隔絕，他們對世界的認知完全透過課堂學習和模擬表演來實現。

直到有一天，一位老師忍不住告訴他們真相：黑爾舍姆學校裡的孩子都是為了給人類捐獻器官而被創造出來的 —— 他們是醫學實驗品複製人。通常在進行三四次捐獻之後，他們的生命就會終結。

接下來，影片並未如很多好萊塢大片一樣講述這些「異類」如何為了獲得自由與人類展開鬥爭，而是展現了凱茜、露絲和湯米這三個青年男女的感情糾葛。這就常常讓我們忽略了他們是複製人的屬性，因為他們的內心世界和我們正常人類並無二致：他們有愛，他們有恨，他們也有嫉妒、孤獨和自我迷失。於是我們會恍然發現，所謂複製人，除了不是胎生外，其他和我們並無二致，沒有家人的複製人甚至渴望找到那個和他們一模一樣的人類母體。此時，當我們和凱茜一樣，看著他深愛的湯米被推上手術臺，任憑醫務人員摘取器官，不禁會問：他們只是人類的醫學試驗品嗎？作為和人類相同的生命個體，他們何以沒有人的權利和自由？

是的，二十多年前複製羊的成功降生，預示著從科學技術上講對人類進行複製已經不是難題。這對人類的確充滿誘惑，用技術手段解決人類自身的衰亡問題，從科學、現代化的角度又完全合理。試想，如果複製一個人不可以，那麼複製一個器官可不可以？複製一隻手臂，複製一個內臟呢？貌似可以，因為這好像和生產義肢是同樣的道理。那麼複製一個大腦呢？好像又不可以。是什麼原因抑制著這樣的技術發展呢？是道德、

倫理。馬克斯·韋伯將合理性分為價值理性和工具理性。人類反思生死，考量生命，建立信仰，這些都屬於價值理性範疇。當人們不再思考生命的意義，而只是為了活著而活著，那就可稱為工具理性。如果為了活著把科技推向一個極致的高度，而價值考量化為烏有，這就是工具理性的極端表現。於是，就會出現複製人。

　　影片沒有讓黑爾舍姆學校裡的年輕人選擇逃亡，甚至與人類為敵，但從情節上看，成年後他們並沒有被嚴格管控。那麼他們為什麼不反抗？他們為什麼不逃跑？故事開始時有這樣一個情節：足球被踢出了操場的柵欄外，儘管那是一道很矮的柵欄，但包括湯米在內的所有孩子沒人敢越過那道柵欄。因為有一個關於柵欄的魔咒已經深深種在了他們心中 —— 越過柵欄，將被肢解而死。這是人類對他們的規訓，這樣的規訓似曾相識。這樣的複製人和人類早期社會裡的奴隸又有何本質分別？這值得我們每個人反思。黑爾舍姆「人」沒有父母家人，不必為衣食煩惱，讀書、學習，接受藝術教育，每天過著看似快樂無憂的生活，這裡幾乎成了柏拉圖的理想國。然而他們的宿命就是為智慧的人類獻祭。當年的希特勒不就是這樣利用尼采的超人哲學的嗎？

　　誠然，從目前情況看，複製人一時半會兒還不會出現，因為我們還沒有充分的準備。或許我們永遠也無法有這樣的準備，但人類科技的發展是不可能停滯的，面對類似的關口是遲

早的事情。事實上，工具理性的表現遠不止石黑一雄筆下複製人這一樁假想案例。從當年希特勒的「生命之源」計畫到當下的青年人為了找工作而報考熱門專業，都可以看到其幽靈般的身影。當所謂科學、所謂技術、所謂現代文明越來越強勢入駐人類思想、生活的每一個角落，我們就越來越少地進行「價值」「意義」「信仰」的思考，取而代之的是有關「工具」「效率」「程式」的行動。利用複製人來滿足自己的生存意志，人還成其為人嗎？

[本文原載《檢察風雲》2018年第3期]

▌每一代人都有他們自己的羅賓漢

　　在傳奇英雄羅賓漢的故事中，英國諾丁漢郡的舍伍德森林是法外人羅賓漢的活動場所。理解這句話的含義必須先把兩個詞搞明白，一個是森林，一個是法外人。

　　森林在中世紀的英國不單指樹木茂盛的地方，而是國王對英國大片鄉村地區擁有法定統治權、管轄權的專用術語，也就是說舍伍德森林屬於皇家領地。在皇家森林裡，說髒話、賭博、殺鹿等行為是被禁止的。羅賓漢的故事誕生以後，森林有了第二層意思：理想化的自由之地。那時英國森林覆蓋率很高，城鎮之間往往隔著叢林。其間野生動物活動頻繁，更有許多法

外人躲身其中，以捕獵、打劫為生。法外人，除了不法之徒、逃犯外，還包括失去了法律保護的人，他們被排除在法律之外，沒有家園和土地，任何人都有權對其進行侵犯、追殺。森林因其環境隱祕和資源豐富成了法外人得以自由生活的樂園，羅賓漢就是這樣一群法外人的領袖。

那麼，羅賓漢是怎麼成為法外人的呢？2010 年的美國電影《羅賓漢》給出了一個驚人的說法。在這部電影裡，羅賓漢儘管沒有像以往故事中那樣與「獅心王」理查進行偉大的森林會晤，但卻與大憲章的簽訂發生了極為緊密的關係。從中世紀以來故事文本發展的角度說，羅賓漢透過這部電影從「法外」進入了「法內」。也正因此，影片中羅賓漢成了真正的「法外人」。這是該片與以往諸多版本的羅賓漢故事相比最重要的不同。

具體來說，影片中不僅羅賓漢成為與國王交涉自由和權利問題的代表，甚至大憲章的最初起草者就是羅賓漢的父親，他說：「反抗，再反抗，直到羔羊變成雄獅。」這句話也成為羅賓漢的精神信仰。從歷史真實情況看，傳奇英雄羅賓漢與大憲章的簽訂顯然並無直接關係。1215 年 6 月 15 日至 19 日，憤怒的男爵們與驕橫的約翰王在蘭尼米德的草地上進行了為期五天的談判，而後簽訂了《自由大憲章》。史實與影片相似的是，國王約翰在危機化解後向羅馬教皇英諾森三世求援，教皇立即宣布大憲章無效。然而鑑於羅賓漢本來就不是歷史上某一個確切的人物，影片讓羅賓漢見證並參與大憲章的誕生也有其合理

性，因為在文化的語義上「羅賓漢」與「大憲章」有著共同所指——權利與自由。誠然，從當年蘭尼米德草地上那件事情本身看，大憲章更像是貴族與國王的交易，但它終究是中世紀人們以法律挑戰王權的先聲，是「王在法下」精神在實踐中的肇始。

羅賓漢是逃犯，除了森林外他無處可去，而更深層的歷史背景是國王的暴政與重稅使得大量平民無以維繫生計，森林成了爭取自由與反抗壓迫的象徵。羅賓漢在影片中說：「鹿首先是上帝賜予的禮物，如果不能自由地打獵，人怎能擁有支配自己的權利？」諾曼征服以後，英國地方政權建設日益加強，商品經濟迅速發展起來。此後直到 1280 年代這一百年間，英國社會發生了巨大變化，自耕農階層出現，羅賓漢的故事就是在這期間誕生的。以往許多的故事文本將羅賓漢歸為沒落騎士，這部影片將羅賓漢的出身確定為自耕農，有其歷史考量。騎士屬於貴族階層，相比之下地位較低的自耕農對於廣大受壓迫的底層人民來說無疑更有號召力。

歷史上，大憲章簽訂的第二年 10 月約翰國王就病逝了，不久大憲章被以亨利三世的名義恢復法律效力。此後大憲章又經過了不斷地修訂與完善，不斷地質疑與廢止，但它始終沒有從人們的視野中消逝，時至今日仍有 9 個條款存在於英國法令全書之中，它對英國乃至世界產生著深遠而廣泛的影響。如果說大憲章真的與羅賓漢可能發生直接關係，那就是亨利三世親政

前後重新頒布的大憲章中附有專門明確森林問題的條款，被稱為「森林憲章」，成為廣義上大憲章的一部分。「森林憲章」所要解決的就是人民與政府在森林問題上日益激化的矛盾，儘管王室依然謹慎地防範著臣民對森林的侵犯，但同時明令禁止森林官及地方官吏進行橫徵暴斂等侵害臣民的行為。將森林問題提到大憲章的高度，由此可想當時以羅賓漢為代表的綠林英雄們何其活躍。

　　羅賓漢首先被文藝作品提及，是在朗格蘭於 1381 年前後所作寓言體詩《農夫皮爾斯的夢幻》中。事實上，人們對於羅賓漢的文學言說從未停止：從遊吟詩人的演唱到《英國古詩遺》裡的民謠，從司各特的歷史小說《艾凡赫》到大仲馬的傳世名篇《俠盜羅賓漢》，從傑佛瑞‧特雷斯筆下的左翼反叛者到 2010 年的大憲章事件參與者。誠如艾爾德森所言：「許多年前我曾說過：『每一代人都得到他們應得的羅賓漢。』……我認識到這句話應該加以修改，即每一代人肯定為自己創造所需要的羅賓漢。」羅賓漢的出身也一直在隨著時代的發展而悄然變化：法外人、俠盜、綠林好漢、愛國者、民族英雄、左翼反叛者領袖、歷史功臣。據不完全統計，目前世界各國有關羅賓漢的電影作品至少有三十多部。然而故事遠沒有結束——正像影片《羅賓漢》的結尾大螢幕上打出的一行字：傳奇開始了……是的，這只是個

開始。

[本文原載《現代世界員警》2016年第8期，發表時題爲《又一個羅賓漢，來自2010》。相關課題成果《羅賓漢、〈大憲章〉與法律的文化解釋》被學界評議爲在外法史領域「開啓了法律與文學的跨學科研究」（見於全國外法史研究會第二十八屆年會《會議簡報》第3期），論文收入《外國法制史研究》第18卷，法律出版社2016年版。]

▎為真正思考的頭腦和自由精神乾杯

　　電影《青年馬克思》於 5 月 5 日在中國上映了。這部電影由法國、德國、比利時聯合拍攝，2017 年在柏林國際電影節展映後引起了東西方世界的共同關注。影片截取 1843 年至 1848 年馬克思的人生片段，透過他與恩格斯的相識相知，共同建立共產主義者同盟，合作撰寫《共產黨宣言》等重要事件，再現了馬克思以及他的夥伴恩格斯作爲青年行動派是如何發出改變世界的偉大聲音的。

　　影片把視角放在《共產黨宣言》出版前的歐洲，那是一個危機四伏的特殊時期。工業革命極大地推動了機器大生產，生產的飛速發展終於導致經濟危機，工人階級與資本家的矛盾空前激化，兩大階級陣營對峙，工人運動興起，暴風驟雨即將到來。人類社會將向何處去成爲諸多思想者積極探索的問題，從

黑格爾、費爾巴哈、李嘉圖到布朗基、維特利、蒲魯東等，都有一大批擁躉。在這樣的大背景下，電影的鏡頭又聚焦於許許多多關注人類命運的人們中的兩個青年 —— 馬克思和恩格斯。兩個人都背叛了他們自己深惡痛絕的資產階級家庭，他們決定一起投身於改造世界的偉大計畫。彷徨奔突中他們遇到了「正義者同盟」，幫助同盟起草宣言，並成功將「正義者同盟」改組為「共產主義者同盟」。隨後兩人合作起草了《共產黨宣言》，向全世界吹響了無產階級革命的號角。

片中，馬克思與恩格斯相遇後一拍即合，兩人曾舉杯相慶。馬克思說：「為真正思考的頭腦、為自由精神乾杯！」沒錯，思考是為了自由。馬克思從來是一個實幹家、行動派，他的所有言論都是為了指導實踐。影片裡馬克思還有一句臺詞說：「迄今為止，所有哲學家做的都是解釋，解釋這個世界，然而這個世界需要的是改變！」[8] 我以為這是馬克思全部思想的最核心精神，影片抓住了這一點進行細緻刻畫，值得稱道。

事實上，儘管共產主義運動經歷了從蓬勃發展到由盛轉衰和奮力前行的曲折歷程，但毋庸置疑的是馬克思的思想的的確確改變了世界的面貌。所以，應該說這部電影的主題詞首先是「致敬」。影片的一大亮點，是對馬克思、恩格斯凡俗生活的再現，把他們還原成「普通人」。他們的確是偉大的、卓越的、超

8　出自馬克思《關於費爾巴哈的論綱》：「哲學家們只是以不同的方式解釋世界，而問題在於改變世界。」見於《馬克思恩格斯選集》第 1 卷，人民出版社 1995 年版，第 57 頁。

凡的思想家，但他們也是普通人。影片裡，當恩格斯的女友見到久聞大名的馬克思時說：「我想像中的你可能更高大一些。」馬克思則調侃道：「我也只是個普通人。」這句話說得妙極了！馬克思首先是人，其次才是馬克思、偉大的思想家、無產階級革命的導師。

影片還在馬克思、恩格斯的許多個人生活細節上下了功夫。比如馬克思作為一個男人在妻子待產前的焦灼、在看到女兒出生時的欣喜、在家裡揭不開鍋時的落寞，以及恩格斯在奔走人類偉大事業的間隙對貧民窟女友的思念和父子之間不可避免的一次次爭執。甚至就在偉大的《共產黨宣言》行將動筆之前，馬克思還打了退堂鼓，他說他已經厭倦了寫那些「傳單宣言小冊子」，他想寫點「正經書」，是恩格斯又把他拉了回來。影片對他們各自愛欲、苦悶糾結和諸多必須面對的現實問題的展示，我們可以稱之為「祛魅」。在馬克思主義在全世界傳播的過程中，我們的主角總會有被神化的傾向。祛魅的最大意義在於，它使我們可以更加清醒、冷靜、客觀、理性地審視偶像、對待信仰，無論是宗教的、哲學的、政治的，還是其他的。當一個人並不真的清楚他的信仰到底是什麼的時候，他的信仰就不是真的信仰，而是迷信。

說到底，這是一種反思，影片為我們打開了一扇反思的窗戶。所有的信仰，都需要這種反思精神。影片中，革命派馬克思、恩格斯與無政府主義者、空想社會主義者都發生了不同程

度的交鋒，他們首先無疑是具有反思精神的。對手的反駁當然也應該令他們反思。比如當馬克思駁斥「正義者同盟」精神領袖強調批判的意義時，維特利回擊他說：「批判會吞噬一切存在，當一切都不存在的時候，它會吞噬自己。」我覺得，這不僅值得電影中的馬克思和恩格斯反思……

如上，這部電影總的來說有突破、有亮點，但也有問題。最大的問題我認為是文不對題，我想影片的名字應該叫《〈共產黨宣言〉的誕生》更合適。因為，如果說拍的是「青年馬克思」，則內容上就有點小氣了。我以為馬克思（以及恩格斯）的青年時代最大的一個問題是，一個資產階級富家子弟如何背叛了自己的上流社會家庭，心甘情願去過食不果腹的生活，並獲得了改變世界的力量，成為人類史上偉大的思想家，他經歷了什麼？很遺憾，關於這一點，我們從影片中只看到了短短幾年的流水帳。說到這，我們不妨看看馬克思的家庭和他的成長簡史。

馬克思 1818 年 5 月 5 日出生於德國西南部城市特里爾，並在這裡度過了 17 年的時光。他的父親老馬是一位資深律師，學識淵博，精通多種語言，並以豐厚的薪酬成為特里爾首富。他的母親罕麗達來自荷蘭的一個西班牙裔名門望族，那個家族至今依然顯赫。罕麗達的姐姐索菲亞，也就是馬克思他大姨則嫁給了一位富有的荷蘭商人萊昂‧飛利浦。沒錯，當今世界上最大的電器公司的那個「飛利浦」，也就是說我們現在用的飛利浦電

器都是馬克思他大姨家的產品。

　　馬克思在 12 歲上中學之前，一直在家裡接受教育，而且是極為系統的知識訓練和薰陶。他所就讀的特里爾中學，是一所菁英學校。即便如此，他的那些本就來自上流社會的同學也曾被馬克思嘲笑為「鄉下傻瓜」。1835 年，17 歲的馬克思被父親送入德國波恩大學法律系，顯而易見，父親希望他子承父業。然而，酗酒、鬥毆、寫詩、揮金如土，輕狂的歲月、躁動的青春，關禁閉、被迫轉學，這些就是馬克思的大學生活。轉學到柏林大學後，馬克思好像突然明白了很多道理，完成了從「不良少年」到「超級學霸」的華麗轉身。23 歲獲得博士學位，24 歲擔任《萊茵報》主編，並接連完成了《黑格爾法哲學批判》、《論猶太人問題》、《1844 年經濟學哲學手稿》等名著。這樣的經歷與後來他主動選擇四處奔波、窮困潦倒、被通緝、被抓捕、被驅逐的人生是不是形成了強烈的反差呢？

　　在馬克思看來，當時的法律、道德、宗教「全都是資產階級偏見，隱藏在這些偏見後面的全都是資產階級利益」[9]。他要做的不是用這樣的法律去實現資產階級定義的公正，他要做的是為整個無產階級乃至全人類探求公正。如果電影作品關注到這種極具戲劇性的大逆轉，才可能帶著觀眾真正走進偉大思想家的內心世界，洞悉那些影響人類歷史進程的思想究竟從何而來。

9　　馬克思、恩格斯：《共產黨宣言》，人民出版社 2014 年版，第 38 頁。

　　儘管存在缺憾，但《青年馬克思》依然是非常值得今天的中國青年觀看的作品。不僅因為影片中所展現的馬克思與恩格斯的青春氣質依然可以和一百多年後的我們形成共鳴，更因為在今天的中國，我們非常需要了解真正的馬克思以及他的「主義」── 諸如我們大學公共課所學的《馬克思主義哲學原理》其實是蘇聯對馬克思思想的改造和庸俗化，離真正的馬克思太遠。1919 年，一篇《我的馬克思主義觀》推動了馬克思主義在中國的傳播。近九十年後的今天，關於馬克思，在社會主義中國依然需要重讀。

<div align="right">

[本文原載《檢察風雲》2018年第13期，
發表時題爲《他想爲全人類探求公正》]

</div>

▍回望曾經的故鄉

　　1982 年，日本導演村野鐵太郎拍攝的一部電影《遠野物語》，榮獲義大利第 30 屆薩萊諾國際電影節最高獎。據說該片在義大利放映完畢後，觀眾全體起立鼓掌，稱其畫面優美動人，充滿詩一般的意境。很多人就是因為這部電影知道了日本有個地方叫遠野。這部電影的故事主要來自日本民俗故事集《遠野物語》，影片展現了書中那個充滿神祕與玄幻色彩的民間世界，書的作者叫柳田國男 ── 日本民俗學之父。

　　柳田國男的《遠野物語》是流傳於日本岩手縣遠野鄉的民間傳說彙編，由遠野人佐佐木喜善口述，柳田國男記錄整理。書中故事都很短小，長則不過三五百字，短則三兩句話成篇，記錄了一些雜雜碎碎甚至看似荒誕不經的田野俗事。很多生活在工業時代的人們會覺得，柳田國男所描述的不過是小農經濟時代的蒙昧與迷信。當然，事情並非如此簡單。因父親精神疾病致使家境頹敗，柳田國男 13 歲離開故鄉投奔兄長。上高中時父母先後病故，他與自己的故鄉漸行漸遠。柳田不是他的本姓，甚至他的養父也是柳田家的養子。作為一個沒了故鄉、失了本姓的孤獨者，「去鄉 —— 尋鄉」的情結伴隨柳田國男的一生。

　　柳田國男是半路出家的學者，治學嚴謹而勤奮。自 25 歲從東京帝國大學法律系畢業，至 44 歲辭去國家公職，柳田國男都是業餘研究民俗學。白天在政府機關從事農政工作，夜裡自學相關知識，假期前往各地進行民間調查，直至後來辭職全身心投入民俗研究事業。他是日本從事民俗學田野調查的第一人，當然也最終成為公認的日本民俗學的重要奠基人。可是，儘管如此，柳田國男卻一度對民俗學這個自己終身摯愛的領域與稱謂保持高度的猶疑與審慎。直到 50 歲以後，他才小心翼翼地把自己研究的專業稱作「民俗學」。個中緣由既有他自身一己力量的局限，也有時代大背景的影響。

　　眾所周知，民俗學與農業文明存在密切連繫。然而，柳田國男所生活的時代，1875 年至 1962 年，正是日本經由明治維新

走向現代化道路的特殊時期。在這個時期，日本完成了其現代法律制度從創建到高度發達的曲折過程。曾經在東京帝國大學主攻法律和政治學的柳田國男，毫無疑問會在具體而細微的法律條文中感受到這個國家日新月異的滄桑巨變。他不可能不知道社會、族群當時的躊躇滿志與意氣風發。可是他毅然選擇了放棄自己的專業，投入鄉野之中。彼時，人們剛剛從小農經濟的束縛中解放出來，在向著工業文明、軍事強國、大日本帝國狂奔的進程中，有人偏要回溯時光的河流，尋找過去的影子，確實有異類之嫌。直到「二戰」爆發，這個民族從農業社會到工業文明的狂飆突進達到極致。所謂物極必反，「二戰」後經歷重創的日本人不得不面對反思。此時柳田國男式的自我解剖與內視逐漸引起人們的重視。因為，山鄉、田野、漁村，並不是柳田國男一個人丟失的故鄉，而是所有日本人曾經的故鄉。

柳田國男認為，學術研究必須對現實社會的進步發展有所貢獻。或許，那個法律人柳田國男早已預料到後來國家發展大戲急轉直下的劇情。這個國家或許並不缺少一個研究法律和政治的柳田國男，可是民俗學研究者柳田國男卻無可替代。一個民族無論在政治、軍事、法律上多麼發達，都不能切斷自己與故鄉的聯繫，否則便會成為沒有靈魂、迷失方向的機器或怪物。——這或許是所有國家在進行法治建設中的一個重大啟示。

《遠野物語》不僅體現了當時遠野人的生活情態、思想志趣

和圖騰信仰，是民俗學上的重要資料，而且在文學上也有特殊意義。民間故事當然也有文學價值，三島由紀夫就稱一直將之作為文學作品來閱讀。《遠野物語》與中國的《聊齋志異》等神怪筆記、小說有很多相似之處，是民間文學研究的珍貴素材。此外，《遠野物語》還是主題學研究的重要文本。書中提及的三浦妻遇迷家、上鄉女進山不歸、座敷童子送富貴、神像助人等故事，涉及主題學中的遇仙、異化、人獸婚、猿猴盜婦等諸多母題。

村野鐵太郎將《遠野物語》搬上了大螢幕，讓更多的人認識和了解了書中那個充滿傳奇色彩的世界。劇本取材柳田國男作品中關於民間信奉蠶神的奇聞軼事，並融合了當地作家阿井染德美的《我暗暗念佛》一書中的相關內容。村野說，他要把那些對大自然懷有親切感或者恐懼心理的日本人形象留在膠片上。

[本文原載《新華書目報》2013年4月15日]

▍伊拉克戰火中的奎師那

許多年前，聽約翰·藍儂唱 "You may say I'm a dreamer，but I'm not the only one"，那時候我覺得這很天真，因為他的夢想所指是一個沒有戰爭、沒有邪惡，也無所謂天堂和地獄的純淨世界，更要緊的是他說那個世界裡沒有國度之別 —— 這怎麼可

能？如今再細細品味，似乎並非這位搖滾音樂家或者說詩人有什麼天真，而是曾經的我有點幼稚。正如李安的《比利·林恩的中場戰事》最大的顛覆性表達不在於畫面是 120 幀還是 60 幀，而是影片以後現代手法對美國的國家主義、戰爭和英雄的解構。

在伊拉克戰場上，技術兵比利·林恩營救前班長施魯姆（Shroom，本義「迷幻蘑菇」，戰友們親切地稱他「蘑菇」）的影片傳到後方，舉國沸騰，毫無疑問那就是人們向來標榜的美國英雄的樣子 —— 他在推翻暴君統治和保衛國家安全的一次戰鬥中挺身而出，手刃敵人拯救隊友。於是比利以及他所在的 B 班戰友應邀回國巡禮，媽媽成了英雄的母親，嫂子也感到自己成了名人。英雄所到之處，人們無不夾道歡迎，鮮花和掌聲自不必說。他們最光榮的時刻就是出現在全美橄欖球職業聯盟大賽的中場秀上，全體成員站在舞臺最高處，獻唱的是所謂「真命天女」的樂壇巨星碧昂斯、凱莉和蜜雪兒。歌至高潮，全場的觀眾歡呼雀躍，禮花綻放，星光燦爛。

然而，所謂中場秀也是英雄們的境遇出現戲劇性變化的轉捩點。表演完畢，當 B 班戰士還沉浸在久久不能平靜的悲喜交加的情緒中時，工作人員開始不耐煩地驅趕他們離開，因為據說他們妨礙了現場的工作。工作人員的不客氣和不禮貌導致雙方兩次打作一團，剛剛站在最高處接受人們頂禮膜拜的英雄被摁在地上群毆，直到軍方有人鳴槍示警。實際上讓英雄們無語的遠不止這些。記者認為比利能和敵人肉搏簡直是軍人的一種

「榮幸」，現場導演則讓他們在舞臺上按照指定位置走來走去還要保持「戰鬥狀態」，橄欖球運動員關心的是戰場上他們用什麼槍殺人以及殺死一個人是什麼感受，一位球迷則拿他們開起關於同性戀的低俗玩笑，石油大亨以成功人士的自信談論石油和戰爭的關係，橄欖球俱樂部的大佬更是想利用他們的故事拍電影而把他們涮了一把——比利和他的夥伴拒絕了自己的生死經歷被大佬低價收購並改編成俗套的「美國故事」，他說這不是故事而是真實的生活。

　　掌聲與鮮花的背後就是這般荒誕。真正指出問題關鍵的是比利的姐姐，她質問比利，「你們有沒有找到所謂的大規模殺傷性武器？」「你寧願去踐踏別人的國家是嗎？」比利的腦海裡不斷閃回的他們在伊拉克的種種遭遇似乎在回答著姐姐的質問——曾經，在他們搜查平民住宅並帶走男主人的時候，那個伊拉克男孩的眼神裡充滿敵意和仇恨。比利對姐姐的回答是：「我是一名軍人，我只是一直都想讓你感到驕傲罷了。」沒錯，軍人以服從命令為天職，我們一直都以為軍人為國家效命是天經地義的。可是，問題是如果姐姐是對的呢？如果這場戰爭是國家的錯誤，比利、B班乃至所有在伊拉克效命的美軍還是英雄嗎？在休謨看來，作為一種「人為的德」，正義之所以「引起快樂和讚許，乃是由於應付人類的環境和需要所採用的人為措施或設計」。[10] 那麼更進一步說，那個被比利殺死的伊拉克士兵

10　[英]休謨：《人性論》，關文運譯，商務印書館 1980 年版，第 517 頁。

算不算為國捐軀？當鮮血從他的身體裡汩汩流出，鏡頭給了他面部特寫，那一刻我們看到了他瞪大的雙眸，卻不知他看見了什麼。

　　比利的歸國之行還有一個小插曲，那就是與啦啦隊小美女菲姍一見鍾情。她是那樣美麗動人，她是那樣溫柔體貼，按比利自己的話說他甚至差一點帶著她私奔。可是菲姍一句話就把他噎了回去：「跑去哪？你不回戰場了嗎？你可是授勳的英雄啊！」事實上，授勳英雄是可以申請不再回戰場的，比利的姐姐就想用這一條說服比利留下來，還為他聯繫了進行精神障礙檢查的醫生。姐姐說家裡就他一個像樣的了，家人都需要他。然而班長戴姆也曾說，只有比利能在任何情況下保持冷靜，他們需要他，B班戰士需要技術兵比利·林恩的保護。英國學者、作家本森在給友人的信中說：「我的信仰無力解決的一件事情是：某種東西把羨慕和尊重戰爭，甚至把喜歡戰爭放入人們的腦子中。這種天性如此強烈，以至於雖然我們也珍惜文明，但是當我們把他奉獻給戰爭時卻毫不猶豫。」[11] 本森先生沒有言明那種東西是什麼，但他相信上帝也要與之戰鬥。最終比利選擇了返回戰場，儘管他也曾有過猶豫。菲姍問過比利是否信仰上帝，比利回答說他還沒有準備好。

　　在比利跟姐姐作別回到車上，戰友們每人一句「我愛你」的

11　[英]亞瑟·克里斯多夫·本森：《我生永安》，郭惠斌譯，黑龍江教育出版社 2016 年版，第 27—28 頁。

時候，我差一點流下淚來，沒有比那更能詮釋生死與共了。是什麼讓年輕的比利・林恩心甘情願拋下家人和愛欲而義無反顧地奔向死神？是國家榮譽嗎？可是歸國之行似乎已經告訴他所謂英雄只不過是秀場的一個角色。是軍人使命嗎？事實上比利當兵是因為教訓了混蛋姐夫需要保釋而同父親所做的交易。是宗教信仰嗎？施魯姆的確曾經對比利講過奎師那——印度教三大神之一毗溼奴的第八個化身，舊譯黑天，也是諸神之首，代表萬源之源、至極真理，具有一切的吸引力，「任何情況下都能與宇宙精神同一」[12]。那麼重返戰場就能找到至極真理並與宇宙精神同一嗎？至少，只有政治的「謊言」首先被揭去「真理」的外衣，個體生命才能泅渡到信仰的彼岸。所以我說約翰藍儂並不天真，天真的是把謊言當作真理的人。

　　許多人認為李安此番北美票房遇冷應歸因於 120 幀 /4K/3D 的放映局限，但要我看這些技術問題不是關鍵，關鍵是李安和比利一樣拒絕了「美國故事」，抑或看慣了情節片的美國觀眾對這種帶有自省式東方哲學色彩的影像表達還有隔膜吧。　這一次，授勳英雄比利和他的小夥伴們拯救不了美國，更拯救不了人類，甚至拯救不了自己。能拯救自己的只有「蘑菇」施魯姆——他就是伊拉克戰場上的奎師那、B 班的守護神。他曾在一棵孤獨的大樹下與比利談心，他說，「我們就應該屬於這裡」，「不要只為了上帝和國家，還要為了信仰」，「子彈該射來

12　參見韓輝：《論印度神話中毗溼奴的化身》，《中州大學學報》2011 年第 4 期。

的時候就會射來的」。德國社會學家斐迪南‧滕尼斯曾經對共同體和社會進行了明確區分，而在多元主義成為現實的今天，「如果想成就一個完整的社會，政治自由主義必須要和倫理多元共同體主義實現某種結合，前者確保個體在制度上不被羞辱乃至贏得自尊，而後者則承諾安全性、確定性、可靠性乃至幸福本身」[13]。如果文化意義上的上帝和政治概念上的國家暫且擱置一旁，「蘑菇」所謂的信仰，我想就是內心的安寧和靈魂的歸處。如施魯姆者早已看破生死，此心安處可作吾鄉。120 幀的鏡頭定格的是人物細緻入微的表情，也是他們複雜的內在世界。

　　記得在中場秀上，當國歌奏響時比利淚流滿面，可是就在那一刻比利滿腦子都是與菲姍的性愛幻想。一個 19 歲的大男孩對性有所幻想，這難道有什麼不對嗎？為發動了一場戰爭的祖國流淚，與之相比哪一個更真實呢？可弔詭的是，B 班的戰士們從秀場的臺前走入幕後所經歷的事情讓他們巴不得馬上回到戰場，那是他們最榮光也是最糟糕的一天。與其說人們在致敬英雄，不如說是找個狂歡的理由。臺下的觀眾有幾人會在那一刻如比利一樣想到，狂歡的背後，其實是老戰士「蘑菇」的死，是戰爭中野蠻的殺戮。比利必須回到伊拉克，唯其如此才讓這個故事有了更為深刻的反思性。國歌聲中比利的眼淚到底因何而流呢？為死去的「蘑菇」，為悲壯的 B 班，還是為可能到死都是處子之身的自己？他大概也被自己的捨生取義感動了吧，而

13　周濂：《政治社會、多元共同體與幸福生活》，《華東師範大學學報》2009 年第 5 期。

這正是他的悲劇。

　　無論有沒有神，能在悲劇中拯救自己的都是自己，神也會有各種化身不是嗎？比利說「蘑菇」在他懷中死去的那一刻，他感到「蘑菇」的靈魂狠狠撞了他一下，然後穿透了他的身體。是的，比利‧林恩，在迷失的戰爭與回不去的國之間，他將成為下一個奎師那。

[本文原載《現代世界員警》2017年第6期]

▋ 藝術、瘋癲與梵谷死亡案的羅生門

　　傳記、犯罪題材《至愛梵谷》已在中國上映，作為世界首部全手繪油畫電影，該片試圖透過一個送信的年輕人對梵谷生命最後六周經歷的還原，探索梵谷的精神世界與死亡之謎。

　　影片一開頭就帶有懸疑色彩。鏡頭前的主角不是梵谷，而是郵局負責人的兒子，他叫阿爾芒。阿爾芒接受父親的委派，將梵谷生前留下的一封信給梵的胞弟提奧送去。在尋找收信人的過程中，阿爾芒探訪了梵谷生前和他有交往的一些重要人物。在大家的追憶中，一位極具爭議的天才藝術家形象漸漸立體豐滿起來。然而，正如有一千個讀者就有一千個哈姆雷特，每個人眼中的梵谷又都與他人不同，梵谷的死因也越來越成為一個難解之謎，擔負郵差任務的阿爾芒也因此越來越被梵谷的

故事所吸引……

　　梵谷，28 歲拿起畫筆，八年後突然離開這個世界，沒有留下遺書。他到底是個怎樣的人？不同人的說法截然不同。許多人認為他是個瘋子，甚至聯名寫請願書驅離他；但也有人說他是藝術的殉道者。旅館老闆來福家的女兒說梵谷在新駐地奧弗一直很快樂，是個溫和善良的人；但醫生的女管家認為梵谷是個放浪形骸褻瀆聖主的魔鬼；奧弗的船夫說梵谷畫畫的時候時而安靜時而怪叫，他認為梵谷內心深處有著強烈的孤獨；醫生的女兒瑪格麗特肯定梵谷是一位偉大的天才藝術家；高更與他從親密無間到徹底決裂；而莫內稱他為耀眼的明星。

　　是什麼原因造成梵谷在人們眼中差距如此之大？是藝術家的孤僻、脆弱、敏感與分裂嗎？其實，即便是普通人在不同的人面前也會展現出不同的面，而天才藝術家的不同面和普通人卻有著本質區別，因為其生命是與藝術融為一體的。作為「後印象派」的中堅，早年的梵谷曾經對馬奈、莫內的印象派有過匆匆一瞥。然而在 1880 年代法國象徵主義宣言誕生後，現代審美意識迅速覺醒，藝術創作由模仿和反映客觀世界轉為主觀世界的自我表達。梵谷就是在這時來到巴黎 —— 現代藝術的發源地，由此開始了藝術的主觀表達，他的向日葵也正是在這裡開始燃燒。

　　那麼梵谷到底是怎麼死的，自殺還是他殺？畫廊老闆、來福家的女兒、船夫、瑪格麗特、顏料供應商、馬蘇里醫生、加

沙爾醫生等人又都有各自的說法。這些說法和評判矛盾交錯，甚至梵谷被射擊的槍從哪裡來又到哪裡去了，員警到最後也沒有答案。梵谷之死成了永遠的羅生門，但無論他是以何種方式告別了那個世界，我們的討論都無法避開他最後精神崩潰的可能性，這涉及藝術家為藝術和真理而生的純粹性及與現實世界物質生活的矛盾感。

可以肯定的是，梵谷絕非死於絕望，恰恰相反，是過分強烈的生命意識讓他沒法兒再按照人們常規的方式來生活，於是他成了世俗所容不下的異類。據影片所述，梵谷臨死前，弟弟提奧陪了他整整一天，但是他用全部的時間來討論生命而不是死亡。生命的本質是欲望，欲望的更高形式是激情，激情超過一個臨界點即變為瘋癲。欲望階段，肉體大於靈魂；瘋癲階段，靈魂大於肉體；激情階段，介於兩者之間，藝術家如何讓自己的靈魂出離肉體欲望處於激情階段而不越界到瘋癲狀態，是至關重要的。福柯說，靈魂是主動的，肉體是被動的。激情是靈魂與肉體的最佳結合點，以肉身和生活為形態的物質世界限制了梵谷的激情，當激情達到使靈魂脫離肉體的程度，生命就失控了，此時的激情就表現為瘋癲。

梵谷的畫當時一文不名，死後卻貴為天價。梵谷之死的羅生門，正如同一藝術作品在不同人眼中呈現不同的效果，甚至可以出現自殺和他殺這樣截然相反的分歧。這源於在造物主面前，人之力所能及永遠有限。我們人類能看到和感受到的，永

遠只是世界的一小部分。正如司法的終極目的是實現公平與正義而永遠不是還原真相，因為那不可能。像法律人一樣思考，知道自己對真相的無知，不要輕易做判斷和下結論，這可能也是看待藝術、真理以及這個世界的重要方法之一。

[原載《檢察風雲》2018年第5期]

下篇　往事與刑罰

白骨精的規訓與自由

　　與吳承恩《西遊記》原著第二十七回「屍魔三戲唐三藏聖僧恨逐美猴王」相比，鄭保瑞的《西遊記之孫悟空三打白骨精》最大的改編就是增加了白骨精「前世今生」的戲份。在影片中，白骨精不再僅僅是一堆白骨，而是有了 17 年的人生和千年的恨，有了自己的思想與情感。在這種變化中，我們看到的除了鞏俐那久違的星光流韻外，還有關於規訓與自由的哲學追問。

　　對於前世，白骨精念念不忘，因為她含冤客死他鄉。白骨精還沒有化作白骨之前，她是一位妙齡少女。16 歲那年，她被迫嫁到一大戶人家。第二年鬧饑荒死了好多人，村人認為是她把噩運帶到那裡，她是妖孽。於是全村人把她扔到絕嶺峭壁，讓禿鷲把她吃掉以祭天神。少女死後冤魂不散，怨念深重，白骨僵屍遂修成千年之妖。千年大限一到，白骨精的魂魄將化為烏有，灰飛煙滅。在這個結果出現之前，白骨精的命運還有兩種可能的轉機。唐僧欲以其慈悲之心和一己之命度化白骨精，幫她轉世做人；白骨精卻想吃了唐僧，進而得以永世為妖，她不想輪迴，不要做人。

　　對兩個人博弈勝負起到決定性作用的是孫悟空。孫悟空本是唐僧的徒弟，他要滅掉白骨精以保師父的安全。可是阻止孫悟空這麼做的正是唐僧，唐僧認為孫悟空這是濫殺無辜，說：「你有毀天滅地之能，若就此放縱不加管教，真是天地之大不

敬。」於是緊箍咒伺候，每每孫悟空疼痛倒地，白骨精就借機逃走，隨後她打起了「受害者」孫悟空的主意。她對孫悟空說：「咱倆都是妖，是同類，同類就應該互相幫助。緊箍圈，你摘得下來嗎？你要想自由只有我幫你，吃了小和尚，就沒人念咒了。」沒錯，白骨精一語中的，儘管孫悟空有了官方承認的身分和編制，但也因此失去了我行我素的自由，而且他和白骨精原本確是同類。在《西遊記》原著中，孫悟空對唐僧解釋為何自己認定幻化人形的白骨精是妖精時說：「老孫在水簾洞內做妖魔時，若想人肉吃，便是這等變化迷人。」可見他們吃人套路完全一樣。因此，當白骨精看著宴會大廳裡被主人戲弄毒打的猴子時說「主人讓它幹什麼它就得幹什麼，做錯了還要受罰」，孫悟空心如刀割。在他遲疑的當口，白骨精接著說：「壞人幹的事就讓我來做吧！」白骨精只需孫悟空暫且回避。

　　白骨精的計畫聽起來竟是那樣合理，這樣一來白骨精自己得以永遠做一個快樂的妖精，而且順帶著「拯救」了孫悟空 —— 他不用承擔殺師的罪名就擺脫了金箍兒的束縛，再也不用跟這個肉眼凡胎的和尚廢話。他們除了擁有「妖」這個共同屬性外，還有一個同樣的價值追求 —— 自由。白骨精費了這麼多心思要得到的無非是自由，誘惑孫悟空給白骨精讓路的也是他夢寐以求的自由。而唐長老呢，是甘願被白夫人吃掉的。他認為西去的路上不能跨過一葉蒼生，如果就此離開，即便過得了千山萬水，也過不了他自己。取經是為度世人，眼前一個孤魂

都度不了還談什麼度世人？雲海西國的國王已經犀利地指出了這一點，他質問唐僧：「每句都是妄言，每步都是殺孽，你取什麼經，度什麼人？」

　　孫悟空經過一番思想鬥爭，最終並沒有與白骨精合作。觀音菩薩告訴孫悟空，金蟬子，也就是唐僧的前世，等了他九世才等到今生和他一世的緣分，將他引入成佛的正道。孫悟空接受了規訓，白骨精逃不過輪迴，因為他和她都遇上了唐僧。唐僧願意犧牲性命以自己的魂魄引領白骨精去投胎轉世。他說：「小僧原來以為，度化眾生只是要教化他們。現在才知道，我若不入地獄，即便我到了大雷音寺，也取不到真經。小僧想好了，一世不消我度一世，十世不消我度十世。」為了強化唐僧救世度人的高大形象，觀音菩薩又對孫悟空說：「一直以來，你用自己的錯與對去看別人的對與錯，你火眼金睛看的是真相，但你師父看的是心相。」聽起來，這似乎是觀音的高明。的確，眼睛看到的未必是本質。然而，在出發點上這與吳氏原著所傳達的思想截然相反 ——「肉眼視之，則月貌花容；而道眼觀之，則骷髏白骨。人苟知其為骷髏白骨，亦何苦甘為所迷」[14]。原著是承認唐僧曾被白骨精的容貌所迷惑的，鄭氏《三打》卻用觀音的話為唐僧的錯誤辯白。這就出現了孫悟空捉妖是對還是錯的悖論 —— 觀音令他一路除妖以保護唐僧，於是他打了白骨精，唐僧認為他打得不對而驅逐他，他去找觀音評理，觀音說：嗯，

14　憺漪子語，見於黃周星點評本《西遊記》，中華書局 2009 年版，第129 頁。

你師父是對的。在規訓權力之下，孫悟空無語了。

　　是的，無論是白骨精、孫悟空還是唐僧，他們都在冥冥中進入了一種規訓的模式。做人、度人、保護取經人，都是規訓。規訓是教育、懲戒、紀律、訓練、校正，規訓也是一種操控。白骨精拒絕規訓，她想避開輪迴；唐僧主動接受規訓，他認為修煉成佛方能抵達極樂，獲得自由；孫悟空則在徘徊中由被動到主動進入規訓模式，大鬧天宮的孫悟空曾經拒絕規訓，被取經人帶出五行山的孫悟空註定要接受規訓。人人追求自由，但無人不在規訓之中。白骨精逃避規訓，可能落入萬劫不復，她寧願灰飛煙滅的決絕距離自由之境又有多遠呢？唐僧曾對沙悟淨說：「一念迷是眾生，一念覺則是佛。你眼睛咲一下睜這麼大，你也是看不見路的，路必須要靠自己一步一步走出來。」那麼，在白骨精那怨念深重的漫長一千年中，誰又給她指過一條明路？不願輪迴是怕了人間的苦，別忘了她死得有多淒慘。她的路，不是也得靠她自己一步一步走出來嗎？

　　影片的結局，看起來是非常圓滿的。白骨精被成功規訓與度化，趕著去投胎了，孫悟空堅定地背上唐僧的金身西去，而偉大的師父即將重生，皆大歡喜。但我仍然擔心的是，白骨精在她的新一次輪迴裡，會有幸福與自由的人生嗎？

［本文原載《現代世界員警》2016年第9期］

一個自由主義者的英雄末路

電影《悟空傳》與名著《西遊記》沒什麼關係，或者說它可能是《西遊記》的前傳。影片的故事是圍繞石心與天機儀的鬥爭展開的，是一場自由與權力的鬥爭。石心源自女媧補天石，後化作孫悟空；天機儀就是天庭裡維繫天地平衡的中樞系統，它的掌管者是天庭最高權力者天尊。

依影片情節，女媧所遺補天石孕育出一巨人，巨人不服從天機儀的命運安排，天庭說一切不受控制的生命都是妖魔，於是眾神傾力剿殺巨人。巨人在與天庭眾神對抗中被打敗，粉了的身和碎了的骨化作花果山，補天石心不死，化為獼猴。猴子以花果山為家，以晚霞為伴，但不久被天機儀發現，花果山於是迎來滅頂之災。五百年後，猴子石心依然不死，打上天庭，他要自此以後一萬年所有人都記住他的名字 —— 齊天大聖孫悟空。

這是一個典型的自由主義者的抗爭故事。故事開頭，孫悟空抱打不平，教訓驕奢淫逸的巨靈神，因而和楊戩發生衝突，結果兩人都被鎖起來。此時孫悟空問楊戩，你不是神嗎，怎麼和我一樣也被鎖住？楊戩正義凜然道：「天庭有天庭的規矩，誰觸犯了規矩都要受到懲罰。」楊戩的回答證明他是一個法律實證主義者，他信奉實在法，認定法律與道德沒有必然連繫，法只要正在實行就有效力。如奧斯丁所說：「法的存在是一個問

題。法的優劣，則是另外一個問題……一個法，只要是實際存在的，就是一個法，即使我們並不喜歡它，或者，即使它有悖於我們的價值標準。」[15] 孫悟空則恰恰相反，他活著的意義就是與所謂的天命戰鬥 —— 我來過，我戰鬥過，我不在乎結局！他認為天命剝奪了他以及花果山人民的自由，是不公平的，掌控著萬物命運的天機儀並不具備正當性，必須搗毀。

有趣的是，楊戩與孫悟空這一對立場完全對立的冤家 —— 甚至還是情敵，他們都喜歡阿紫 —— 曾經並肩戰鬥，當他們從結界橋墜落人間之後，他們都成了凡人，不再具備神力，他們要共同對抗妖雲的襲擊，保護花果山人民的生命財產安全。這或許說明，他們都是追求正義的，只是他們對正義的實現方式存在巨大分歧。事實上，所謂正當性與有效性大概也不過是法的一體兩面，它們之間的鴻溝或許並非不可逾越。

然而，作為一個自由主義者，孫悟空與楊戩的決裂是必然的。今何在在《悟空傳》的序言裡面寫道：「人生最有價值的時刻，不是最後的功成名就，而是對未來正充滿期待和不安之時。」從影片看，最終功成名就的是楊戩，他歷盡磨難開了天眼，成為天庭權威與法度的捍衛者。而孫悟空的名言是：「天要壓我，我劈開這天；地要擋我，我踏碎這地。」這些話的確熱血，也的確令人敬佩，然而在上蒼面前，這樣的一時口舌之快

15 ［英］奧斯丁：《法理學的範圍》，劉星譯，中國法制出版社 2002 年版，第208 頁。

不免顯得天真和幼稚。孫悟空經歷命運輪回涅槃重生才得以搗毀的天庭組織，不過是上蒼要換掉的一屆腐敗的領導班子。新班子上任，天機儀運轉如常。

天尊是被孫悟空和楊戩聯手滅掉的。出身卑微的楊戩也是個現實主義者，他知道如何達到自己的目的。或許起初他只是為了解救被天尊鎖在山下的母親，但是後來他發現他無法改變規則，而在既定規則中，他只有掌握了權力才能獲得更大的自由。為此他隱忍，他屈從於天尊，他壓抑了愛欲。當時機到來他便拿到石心獲得打開天眼的積分，當時機再次到來他便和孫悟空一起扳倒天尊晉升為天庭守護神。他和孫悟空可以說是同學，他們同在天庭修仙，楊戩學到了最具現實功用的技能；孫悟空卻從最初就拒斥規訓，他要的是純粹的、無條件的自由，他入學的目的就是想找機會毀掉天機儀。所以，當孫悟空被楊戩俘獲鎖在天機獄最底層時死不瞑目，直到阿紫告訴他：「花果山已經沒了，那裡的天空一片黑暗，根本就沒有晚霞……」他才閉上血紅的眼睛，灰飛煙滅。

重生前的孫悟空曾經接受菩提的訓示，菩提說：「當你感到無能為力的時候，才是覺醒的開始。」這句話不無道理，所謂置之死地而後生，死都經歷過了還有什麼可怕的？但說到覺醒，孫悟空恐怕尚未開始。孫悟空的自由主義出路到底在哪裡？如果對於他個人來說，為自由而戰是他生命存在的意義，那麼這種永不停息的戰鬥又能給已成廢墟的花果山乃至天地之間的世

界帶來什麼呢？孫悟空經歷了幾度生死也未搞清楚天庭之上的天地最高統禦者上蒼到底是一個怎樣的存在。影片結尾稱，他的反抗仍將繼續。就像大螢幕上打出原著中的那句話：「我要這天，再遮不住我眼；要這地，再埋不了我心；要這眾生，都明白我意；要那諸佛，都煙消雲散。」影片並未講天機儀為孫悟空安排了怎樣的命運而導致他的不服，或許反抗沒有錯，但找不到物件和歸宿的反抗最終只能剩下空洞的口號，這其實是孫悟空真正的悲劇。

　　說到覺醒，倒是後來和孫悟空一道對天庭的掌權人天尊宣戰的阿紫、天蓬是覺醒了的。阿紫指出天尊所謂的天地平衡無非是對個人權力的維護，阿紫的殉難更有革命的指向性；天蓬投入戰鬥的原因、目的和物件也很明確，他只希望能夠和心愛的人一起看星空，這樣的革命理想遠比讓諸佛煙消雲散更真實、更動人，也更具操作性。

　　如果說楊戩以實在法為圭臬，孫悟空卻並非一個真正的自然法信奉者。自然法哲學拒斥惡法，更重要的是它指出了此岸的出路，即信仰一個存在著全知與至善的彼岸。可是孫悟空儘管看到惡法非法，卻不知何為良法，他的自然正義在哪裡？是來自無形無影的上蒼還是締造了他的女媧，抑或教他本事度他覺醒的菩提老祖？也許我們不得不承認，自由的前提是理性，極端的自由主義是危險的，沒有信仰的盲目戰鬥註定是悲劇。或許在反抗極權專制的意義上孫悟空算是英雄，然而，即便天

庭統治腐朽，「劈開這天」、「踏碎這地」也只是破壞了一個舊世界，如果沒有新的秩序重建，一切都失去了意義。

［本文原載《檢察風雲》2017年第19期］

▎多情的正義與虛偽的法治

電影《四大名捕》系列講的是某朝神侯府與六扇門兩大偵查機構的探案故事，神侯府全力以赴，破獲轟動朝野的假鈔案、捕神被殺案及安老爺叛亂案等重特大案件。這是與俠義和法治都有關的故事，正義是法治精神與任俠文化都涵涉的要素，是兩者的交集。然而影片中，在司法並不獨立的時代背景下，正義最終似乎得以實現，但法治的面目卻看起來愈加模糊。

劇本改編自新派武俠小說大師溫里安的同名代表作《四大名捕》系列，這首先屬於武俠故事。溫里安談到寫作四大名捕故事動因時曾說，因發現武俠小說多寫大俠、強梁、盜匪、幫派、僧尼、怪傑、娼丐，但少寫主持當時社會法治的捕快、差役，以「人棄我取」的態度，創作了《四大名捕》系列作品。其筆下的無情、鐵手、追命、冷血四大捕頭，已經成為當代武俠文學的經典形象，在華語世界廣為人知。「正義」是《四大名捕》故事裡主角的鮮明標籤，他們捍衛正義，並且有時也會在無奈之下衝撞體制，具有俠客的主要特徵，加之他們個個具有

超凡的武功，廣義上可以歸入武俠作品範疇。司馬遷在《史記·
遊俠列傳》開篇就引用了韓非子「俠以武犯禁」的觀點，隨後指
出「其言必信，其行必果，已諾必誠，不愛其軀，赴士之厄困」
的精神特質。傳統意義上的俠通常是不與腐朽體制合作的，甚
至可能為了匡扶正義反抗體制。與之略有不同，「四大名捕」顯
然屬於體制內的人。因此，他們常常豪氣沖天但卻束手無策，
他們終究不能和體制完全決裂。

　　從影片情節看，六扇門應該是官方常設的正式辦案機構，
有編制，有明確的職能和職責。而神侯府是「直接受命於皇
上」，其負責人諸葛正我有皇帝御賜金牌，見金牌如見聖上。本
質上，神侯府既像一個皇帝私設的特務組織，又具有遊俠的某
些特徵：沒有正式編制，說解散就解散；除了四大名捕外沒有
其他兵卒，只有廚子和僕人；行事隨意性較強，辦公區域可以
涮火鍋；皇帝御筆題寫的牌子也是掛在室內，不對外示人。這
種散兵游勇、不被世人尊崇的狀態倒也與中國古代歷史上「捕
快」們的真實生活狀況有幾分相似之處。自有律法誕生以來，
就有類似「捕快」一職存在，他們的工作主要是緝捕盜匪，有
些朝代的捕快還肩負審訊犯人的工作，但他們屬於吏役序列，
沒有官職，地位很低。清朝時甚至規定衙役不得與良民結婚，
子孫三代亦不得應試出仕，被視為賤民。影片中，捕頭們很威
風，而且六扇門和神侯府兩大辦案機構分庭抗禮，力量不相上
下。兩個部門承擔同樣職責，好處是互相監督，彼此牽制，弊

端更是顯而易見，那就是互相推諉和爭權奪利，重複「建設」造成內耗。

那麼，為什麼出現這樣弊大於利的重複設置現象呢？這背後其實是皇權與相權的鬥爭。劇中有這樣的情節，被稱為財神爺的鉅賈安世耿宴客，沒有邀請神侯府，卻請了六扇門的柳大人，更有行賄之舉，而王爺曾經不無忌憚地說出安世耿是蔡相的紅人。那麼不難得出結論，六扇門與蔡相存在千絲萬縷的連繫，至少是蔡相爭取和籠絡的物件。皇帝指揮不靈，並且對宰相不放心，於是親自安排自己的人分掌刑獄大權。這樣問題就來了，如此嚴肅的一國之法制大事，實際則淪為了皇權與相權博弈的籌碼和工具，極大增加了司法的隨意性，使法治徒有虛偽的外殼。

到了《四大名捕Ⅱ》裡面，法治的隨意性體現得更為明顯。八位忠良謀劃扳倒貪腐的蔡相，結果走漏風聲，七位忠良的家族共 183 口被殘殺，只有剩下的盛鼎天一家平安無事，遂被懷疑是他洩密，於是王爺帶著殺手血洗盛家，包括盛鼎天本人在內的 32 口斃命，此次行動的最高指揮者一國之君中途後悔又差諸葛正我前去阻止，於是只留下盛崖餘一人活命。當朝八位高官及其家族兩百餘人送命竟與司法無半點關係，皇帝、王爺和宰相一律參與其中，可稱法治之辱。更加荒唐的是，法治的尊嚴被安老爺這位商人陰謀家肆意侵犯。安老爺沒有官職，但卻可以將蔡相玩弄於股掌之上，遑論法制。當此時，法治連虛偽

的外殼都不完整了。更有諷刺意味的是在《四大名捕Ⅲ》中，安老爺發動叛亂，皇上狼狽逃命，冷血面斥皇上姑息養奸，皇上則理直氣壯回答：「朕是在找證據！」——呵呵，還是一位頗具法律意識的皇帝。

從結果看，電影裡無論哪一起案件，最終都實現了正義。然而表面的正義之下問題重重，危機四伏。故事的情節設置與法治有密切關聯，甚至看起來就是法律故事，因為主角就是執法者，他們偵查辦案就是最基本的法治活動。俠以匡扶正義為核心精神寄託，正義在通常狀況下又需要法治來實現，因此「以武犯禁」的俠客與法治之間呈現出看似不可能的和諧關係。其實這也是古代公案俠義小說裡經常出現的情節模式，由「武俠」到「俠義」的變化恰恰說明在文學想像中俠與體制的融通，因為「義」難免和主流道德規範相關。可俠與體制存在先天性矛盾的一面，於是就出現了這樣的結果：權力（蔡相）濫用，司法（六扇門）無力，俠客（神侯府）出手；然而以執法者身分出場的俠又受制於皇權，因此無論俠客怎樣努力，哪怕結果實現了實質正義，其整個過程也是將法治架空的。正義自顧多情，法制成了虛偽的擺設，更談不上法治了。《四大名捕Ⅱ》的結尾處，謎底揭開，王爺一臉凜然地對無情盛崖餘說：「聖上寬恕了鐵手，也寬恕了你！」盛崖餘頭也沒抬，只是淡淡地道：「聖上好大的恩德啊！」這一句話說破了所有真相。

行政權力對司法的干預在中國古代法制史上是一個漫長而

痛苦的過程。因為，一方面，君權至高無上，皇帝常常是事實上的最高立法者，同時擁有最高司法權，可以凌駕於與法治之上；另一方面，大量的審判任務由地方司法官來完成，而地方司法官又往往由地方行政官來兼任。因此兩者膠著纏繞，法制時常成為虛設。誠然，即便在中國古代，英明統治者也會透過各種措施促進司法公正，有時皇帝也會在一定限度內受到監督和制約。如唐朝建立的禦史監察制度，透過巡察、彈劾、鞫獄等手段糾察官吏的貪污、徇私、違法特別是破壞法制等行為，在廉政建設和法制建設中都發揮了重要作用。客觀地說，古代中華法系依然有許多精華之處值得今天的我們學習和繼承。也許法治是有限的，但人類對正義的追求是永無止境的。

[本文原載《現代世界員警》2015年第3期]

▎局外人，何安下？

話說民國初年，小道士何安下因道觀鬧饑荒被師父趕下山謀生，旋即捲入種種紅塵旋渦。下山後的何安下身分既特殊又模糊：他不屬於任何組織，因為他已被師父遺棄；他不屬於江湖，因為他沒有門派；他不屬於俗世，因為他是道士。這個世界有他沒他並無分別，於是他成了局外人。可是這個局外人偏偏稀裡糊塗撞進一個又一個局，引發了電影《道士下山》中一系

列的文化衝突。

何安下下了山就不必再遵循道觀裡的宗教法，他顯然又不知道門外還有國家法，於是他以身試法，搶過，也殺過。因為肚子餓，他在街頭搶了崔道寧的荷葉雞。出於人道主義精神，崔大夫並未報官追究，他以民間正義準則評判何安下的行為，善良、寬容、同情心起了作用，於是原諒了他。何安下不僅沒有因其不法行為受到懲罰，而且還被敦厚的崔大夫收為徒弟，這是極為危險的事情。何安下繼續鋌而走險，他為了給崔大夫報仇，潛到水底鑿穿船板淹死了二叔崔道融以及與二叔偷情的師母玉珍。以國家法而論，這是沒有爭議的故意殺人行為。可是崔道融該不該死呢？該死啊！他喪心病狂，是毒死親哥哥的主犯，在何安下看來不僅崔道融該死，從犯玉珍也該死。透過私力救濟實現實質正義，這是比崔大夫對於他奪雞行為的包容更為典型的民間正義思維。[16]

然而故事發生的那個晚近社會裡，已經有了現代意義上的警察局這樣的執法機構，影片中還有位警察局局長叫趙笠人。員警、警察局代表的就是國家法，只不過這位趙局長黑白兩道通吃，暗地裡還兼著黑幫青龍會會長，後來他還和彭乾吾合謀誅殺查老闆。法制徒有其名，在這樣的社會環境裡，我們似乎也不必苛求何安下拿起法律的武器為崔大夫申冤，抑或殺人後投案自首。在政府腐敗無能、國家法缺席的情況下，俠客替天

16　參見易軍：《論民間正義觀》，《社會科學評論》2010年合輯，第68—74頁。

行道符合民間法的正義精神。何安下是學武之人，從傳統武俠文化角度看，他的行為又有匡扶正義、懲奸除惡的性質。在這一點上，後來查老闆槍挑警察局局長的行為更加突出。查老闆為周西宇報仇，導致彭乾吾和警察局局長的死亡，他應該接受法律的審判嗎？顯然，根據江湖規約、民間法及民間正義理論，答案是不需要。何安下殺崔道融、玉珍與查老闆的行為是相同性質的，同理我們可以不為何安下立案。

接下來的問題是，如果何安下和查老闆的涉嫌殺人行為都因具有正當性以及國家法缺席的背景而不必接受法律的審判和制裁，那麼彭乾吾殺趙心川是否還不可饒恕呢？趙心川的確偷練了師父的九龍合璧，這在武林中也的確是個極其嚴重的問題，往大了說屬於欺師滅祖一類，太極門自有門規，彭乾吾可不可以清理門戶？這是一個關於正義的悖論，也是國家體制、民間社會與江湖世界的現實衝突。江湖世界並非只存在於文藝作品中，法學家徐忠明先生就認為，國家體制、民間社會與江湖世界是構成傳統中國社會秩序結構的三大元素。[17] 我們得出的悖論與衝突直接導致了何安下這個角色作為局外人犯了罪——所謂丟了心——之後的無從救贖，最後只能走向虛幻的玄學。從他殺人後佛家的如松長老給予棒喝，到最終跟隨查老闆再次上山去參悟「日月星辰」，看似深不可測，實則是對現實的無力逃避。那些聽似充滿禪機的話其實根本解決不了何安下的實際

17　參見徐忠明：《明鏡高懸：中國法律文化的多維觀照》，廣西師範大學出版社 2014 年版，第 363 頁。

問題 —— 何安下到底何處安下？

江湖原本有自己的秩序規範與倫理追求，然而「道士下山」所處的既不是「水滸」時代，也不是「射鵰」世界。時移世易，道義坍塌，但社會必然繼續發展，國家正在浴火涅槃，俠客入山已然無法圓一個支離破碎的昨日殘夢，更遑論正心度世。道士下山，豪情日遠，江湖規約已經無人尊崇；道士下山，武林走向沒落，周西宇們在槍炮面前功夫再高也會送命；道士下山，體制正處混沌，舊的瓦解了，新的未形成，法律只是空標頭檔；道士下山，禮崩樂壞，善惡難分，民間正義缺失了標準和尺度。何安下於是成了一個徹徹底底的局外人，正如他在影片後半部分的作用只是見證和記錄而已，想讓他承載「人心」與「日月星辰」這樣的宏大主題顯然太難。

由是，「日月星辰」的結局更像是導演的一廂情願，讓一個已經深陷世俗的人去當隱士毫無現實意義。加繆以芸芸眾生中的局外人有力地嘲諷了一個時代的荒誕，何安下只能以自己的荒誕映現一個群體身在局外的尷尬與無奈。

［本文原載《檢察風雲》2015年第16期］

▌在「神探」的背後

影片《神探大戰》講的是各種「神探」混戰的警匪對決的故

事，前後串起來十餘起重案，表面上情節的發展由靠密集激烈的動作、槍戰推進，背後又似乎又彌散著深刻的人性反思和哲學意味。

以「神探」為名的某犯罪團夥，其成員來自一系列殺人案的被害人的後代，但由於凶手逍遙法外，他們為了給死去的親人報仇，不遺餘力追查真凶，然後私刑執法，以受害者同樣的受害方式殺死對方。高級女警官黃欣、「女神探」陳怡等人是為正義與法治代言的香港員警，而是以方禮信為代表的「黑警」，則是隱藏在員警隊伍中實際在暗地裡策劃、組織、參與了一系列犯罪活動的真凶。故事的主角、不是員警的真正「神探」李俊，曾經是警隊傳奇，綽號「神探」。後來由於身體和精神原因離開警隊，可他始終痴迷於探案緝凶，故事最後也的確是他讓真相大白於天下。

法制與私刑，其實是一個老生常談的話題，在倫理學和法學上關涉血親復仇、民間正義、自然法哲學等一系列問題。單就這部電影簡單說來，從實際效果看，真正的殺人者最終被殺死，血債血償，似乎是匡扶正義的行為。在法治不發達的古代社會，復仇文化盛行，東西方「為父報仇」類的故事都有很多，甚至在歷史上相當長的時間裡是這些都是值得稱道的孝義行為。但是現代文明與法治社會顯然不能允許這樣的復仇方式存在，道理很簡單，因為除了司法機關沒有任何人沒有權力認定他人有罪甚至剝奪他人生命，否則每個人都將是不安全的。

李俊由於經常出現幻覺，並且離開警隊後依然痴迷探案，所以被人看作是精神病、瘋子、顛佬。他有時表現出心理學上的多重人格障礙，在分析案情時常常能夠和犯罪嫌疑人、案件當事人「對話」，借他們的口講出真相。在別人看來，那都是他的幻覺。然而這種幻覺不是憑空產生的，與其說是幻覺不如說是直覺，是一種職業性敏感，是一種出乎於豐富經驗的判斷，只不過他不能理性地、完美地把分析的過程講出來，而是不自覺地用神神叨叨的方式演出來。

福柯認為，人的肉體與靈魂相互作用產生了激情，激情反作用於肉體和靈魂導致瘋癲，瘋癲最終成為一種神經和肌肉運動，於是出現狂躁、譫妄、幻想等症狀。從這一哲學視角，我們就不難理解「顛佬神探」李俊的種種怪異和反常言行。長期與黑惡較量、與深淵對視，使他肉體與精神都超負荷運轉，最終導致瘋癲症狀，但是豐富的探案經歷與破案經驗，使他依然能夠憑藉慣性思維、慣性動作表現出「神探」的素養與氣質。所以當他每次說中要害，當他以手代槍由身後的陳怡射出子彈，在我們看起來就顯得特別神武了；所以在緊要關頭他不容置疑地發號施令，警員們想都不想就聽從他指揮。

影片中神探李俊曾經對女兒說過這樣一句話：「與惡魔戰鬥的人，要小心自己也會變成惡魔。」還有一句說：「當你凝視著深淵的時候，深淵也在凝視著你。」這些話來自德國哲學家尼采所著《善惡的彼岸》。尼采認為現代社會的所謂善與惡是人類的

自製概念，善惡是相對的、可以互相轉化的。人們為了證明自己的善，一定會製造惡，甚至在不知不覺中成為偽善。所以影片裡出現了這樣的臺詞，「自以為對就是錯，自以為正義就是邪惡。大邪若正，大惡若善，最邪惡的魔鬼最喜歡扮作天使。」

人們常說瘋子與天才之間只有一步之差，李俊有時是瘋子，有時是天才，但他終究還是個凡人。女兒的死讓他找回自我，影片最後一幕他以刑偵顧問身分回到警隊，此時所講的一番話就證明他的神志基本恢復正常了：「你們不是廢柴，我也不是神探。我們都不是神探，世界上沒有神，只有探。」後面就是要大家努力工作不能有一絲馬虎之類的前輩指示了。

[本文寫於2022年夏]

▋ 生存的權利與活著的尊嚴

2021 年上映的香港劇情電影《濁水漂流》改編自真實事件，講述吳鎮宇飾演的輝哥從監獄出來回到深水埗生活的故事。輝哥和露宿者在立交橋下搭起簡易紙板屋，雖然勉強度日倒也聊以自慰。然而，食環署突然清掃街區，露宿者所有家當被當作垃圾丟棄，包括個人證件、護照等重要物品。為此，輝哥等露宿者在社工的幫助下向法院提起訴訟，試圖捍衛自己露宿的權利，要求有關部門給予道歉。

　　香港特區食環署作為行政權力部門，為香港市民提供清潔衛生的居住環境是其使命，按照規定每天要徹底清洗公眾街市的公用地方。但是，有關部門行使公權力必須規範、文明，法治必須體現人文關懷。生存無疑是現代社會裡公民的基本權利，即便具體的生存方式有礙觀瞻也不能對其進行粗暴執法。輝哥等人在沒有收到任何通告的情況下，突然被「抄家」，生活用品以及證照都被當作垃圾扔掉，顯然不能不讓人質疑權力機構的傲慢與偏見，他們的抗爭無法不讓人同情。而行政機關拒絕道歉只肯做適當經濟賠償，這是對生命個體的漠視與不尊重，輝哥最後選擇與紙板屋以及自己所剩無幾的全部家當一起燃燒，是在捍衛生命最後的尊嚴。活著，而且活得有尊嚴，是文明社會的基本標準。

　　在美國洛杉磯，露宿在街頭某些地方屬於刑事犯罪，違規露宿者可能面臨高達 1,000 美元的罰款。在匈牙利，對於拒絕前往避難所無家可歸者露宿公眾場所，可依據交通罰款條例進行處罰，對於拒絕繳納和無力支付罰款者，司法機關可依法處以刑罰。在英國，除了法定的無家可歸者，其他的露宿街頭均屬於違法。有人認為，法律既不允許窮人露宿街頭，也不允許富人露宿街頭，這就是公正。我以為這種公正是偽公正，多少有點「何不食肉糜」的意味，因為富人不是必須露宿街頭，除非他想找點刺激、找點情調，然而那些露宿街頭的窮人之所以露宿街頭卻是為了生存，為了活著。

　　說到這裡，一定有人會問，這些露宿者為什麼露宿？他們為什麼不去靠勞動賺錢買房子？他們中間有相當一部分人是癮君子，或者有犯罪前科，那他們是不是咎由自取？的確，吸毒可恥，我們堅決反對，然而我們不能因此就說一個人是壞人。如謝君豪飾演的老爺，他其實是越南難民。在 1970 年代的越戰中，很多越南人逃難到英國殖民地香港。英國殖民者治下的香港治安混亂，難民營裡幫派林立，打架鬥毆是常事，毒品隨之氾濫。所以在這樣的大背景下，這些人首先是受害者，我們不能把罪錯完全歸因於個人。另一方面，當被訴方代表冠冕堂皇地用公權力作為擋箭牌搪塞露宿者的時候，我們多少覺得他們是面目可憎的。

　　香港很小，當年很多越南難民把香港作為中轉站，能走的就去往其他地方，走不了的就留下來。老爺原本有家庭，有孩子，兒子去了挪威，但是老爺因為捲入幫派爭鬥不能走，從此過上了漂流生活，與兒子失去聯繫。然而，當社工終於幫他透過網路和兒子影片對話時，他看著儀錶堂堂的兒子，感到自慚形穢，感到對不起兒子。現實就是這麼魔幻，兒子是年輕有為的建築師，父親是街頭露宿者。老爺沒有和兒子見面，而是選擇就此了結一生。也許，他沒什麼放不下的了。老爺的一生就是個尋找的過程，尋找家，尋找兒子，當這一切仿佛近在眼前，他的生命也就結束了。人為什麼活著，也許每個人活著都是為了尋找一些東西，這種尋找構成了生命的意義與價值。

　　《濁水漂流》是近年來少見的「港片」，無論是內容還是製作，都具有濃郁的港片特色。在 97 之後合拍片漸漸占據主流的時代浪潮中，《濁水漂流》能在緩慢敘事中凝聚出極強張力，在「港片」式微之時讓人眼前一亮、心頭一震，實屬不易。

［本文原載《檢察風雲》2022第6期］

掌管萬物運行法則的「其他人」

　　《大魚海棠》電影開篇，有句話讓我心頭為之一振 ——「我們掌管著人類的靈魂，也掌管著世間萬物的運行規律。我們既不是人，也不是神，我們是其他人。」這是主角椿的旁白說。從前我們所知道的人類現實世界之外可能存在的掌管人類靈魂和世間萬物的運行法則的是佛，是道，是上帝，或者是理念之神、隱得來希。這部影片則試圖描述在人和神之間還有「其他人」，「其他人」有人的情感和神的超自然能力，他們的身分更像是半人半神。這些「其他人」代神行使職責，溝通人神兩界。

　　影片中椿、鯤、赤松子、祝融、嫘祖、句芒、後土這些角色的名字和形象來源於上古神話，出自民間傳說和《詩經》、《莊子》、《楚辭》、《山海經》、《列仙傳》、《搜神記》等古籍（當然編劇上有一些角色輩分和時空錯亂）。事實上，一個國家或民族的歷史敘事往往是從神話傳說開始的。那麼，如果我們以文

學的想像思維探究下去，就會出現這樣一個問題：後來，那些造物主統領的諸神和精靈或者說他們的後代去了哪裡？依神話傳說所言，我們的諸神有許多著名子孫發明了各種各樣的勞動工具，製造了車船、武器，教會人們馴養家畜，甚至創作出美妙的音樂和歌舞。接下來 —— 我們不妨進入《大魚海棠》的敘事時空 —— 他們發軔了人類文明之後就悄悄隱去了蹤跡，生活在人類的平行時空裡，他們的天空連接著人類的海洋。或許經過漫長的繁衍進化，與他們的遠祖相比已經不再擁有那麼顯著的神性，但他們始終肩負神職，掌管著人類的靈魂和萬物運行的法則。

在那片與人類海洋相連的天空下，每一個「其他人」年滿16歲都要舉行成年禮 —— 化成魚到人間巡遊七日，觀察他們所掌管的人類自然規律。椿在巡遊期間被後來成為鯤的人類男孩救了一命，男孩為她而死，因此巡遊歸來找到看管人類靈魂的靈婆，用一半壽命為鯤贖回性命。於是，「其他人世界」的一場災難不久降臨。表面看，吸引觀眾眼球的是一場愛之殤，但認真揣摩一些細節則會發現，在感情故事的背後隱藏著權力的博弈、自由的追求和規制的建構等諸多驚心動魄的大事件。在這個掌管著人類的靈魂和萬物運行法則的「其他人世界」裡，他們自己的靈魂正等待著拯救，他們自己的法則正面臨著挑戰與維繫 —— 或者說瓦解與重建。

儘管依椿所說，他們所謂「其他人」並不是神，但是，既

然可以掌管人類靈魂和萬物運行法則，顯然是具備一定神性的准神類；理論上說這個「其他人世界」也很像先前儒家所講的「理」的世界 —— 天理出乎此。然而，令人失望的是，在這個出乎天理的世界裡發生的事情似乎並不那麼合乎天理。最能說明這一點的就是看管人類靈魂的靈婆竟然自稱「生意人」，明知「天行有道」卻教唆並答應椿用她一半的壽命換回鯤的重生。用靈婆自己的話說這是他們之間的「交易」，「只要付出足夠的代價，這個世界一切都可以交換」。此話隱隱道出儘管這些「其他人」管著別人的規律、法則，自身世界卻並非天理昭昭，他們自己在不斷破壞規則。規則被破壞的代價是天洪暴發，差點淹沒了他們的家園，引發這場大災難的不是他們視為不祥之物而不斷追殺的鯤，而是「其他人」自己。

的確，罩著神性光環的「其他人世界」遠非我們想像的那樣盡善盡美。除了監守自盜、陰聲怪氣的靈婆外，還有被施了封印極不著調的鼠婆。比較具有諷刺意味的是，看管壞人靈魂的鼠婆，是被迫做這個工作的，而她的夢想所在是自由，是人間。她與「其他人世界」的領袖後土的交易就是說出鯤的藏身之處以換取自由，而後回到人間。這個宣稱「明明上天，照臨下土，神之聽之，介爾景福」的世界用靈婆的話說實則是「髒東西不少，該好好洗洗了」。最終湫成了靈婆的接班人，那麼靈婆去了哪裡呢？影片沒有交代，但有一點是肯定的，靈婆並不熱愛自己那份看起來很神聖的工作，他一定會有更好的差事。他在

如升樓修行了八百年，只是迫不得已的還債行為。那麼我們發現，在這場災難中受益的其實只有兩個人——鼠婆和靈婆，而破壞規則的靈婆正是這場災難真正的始作俑者。

影片還有一個隻在開頭和尾聲都提到的嫘祖，嫘祖在上古神話中的真正身分是黃帝的元妃。在影片中椿重生之後，靈婆帶來了嫘祖為她縫製的衣服，可見靈婆與嫘祖有著密切的關係。而依《山海經》，「其他人世界」的領袖後土又是炎帝的玄孫共工之子……這樣連繫起來，無法不讓人懷疑這是一次重新整合秩序的運動，幕後有著神界高層之間的權力鬥爭。也許是我想多了，但至少如此的天理世界終究沒有逃脫人間倫理綱常的社會邏輯，這個世界裡所有的「其他人」無不生活在一個人類社會所投射出來的關係網中。他們儘管掌握著別人的靈魂，卻無處安放自己的靈魂——無論是大反派鼠婆還是主角椿最終的歸宿都是人間；而所謂掌管世間萬物運行規律，也並不那麼名正言順，因為他們自己的法度尚待完善。遠眺神性諸峰，「其他人」還在路上。

[本文原載《現代世界員警》2017年第1期]

▎惡人之死

電影《殺生》用一句話概括，就是一鎮子「好人」怎樣滅掉

一個「惡人」的故事。為什麼要滅掉他？因為他 —— 牛結實，是一個異類。他「敲寡婦門、挖絕戶墳、欺男霸女」，他把「能想像到的搗亂事幾乎幹遍了」。可是，牛結實真的罪不可赦以至於全鎮人無不欲殺之而後快嗎？且看看牛結實都搞了哪些亂。

首先，他破壞鎮子的純淨水資源。他在鎮上的水井裡洗澡，把祭祀儀式搞得一團糟；他把催情藥倒入從鎮上川流而過的小溪中，令全村人集體縱欲。其次，他搞砸了老祖爺的葬禮。他把隨老祖爺陪葬的馬寡婦從水中救出，並據為己有，使其懷孕。此外，他還幹了偷人家祖墳裡的珠寶作為結婚禮物、偷看別人房事、拿肉鋪的肉不給錢、給奄奄一息的老祖爺餵酒等等惡事。然而，這些事哪個都夠不上死罪，那為什麼全鎮人都對他恨之入骨呢？我們再來分析一下這些搗亂行為。水，在這個閉塞的保留著很多原始習俗的鎮子裡，帶有宗教崇拜色彩，是「上天」或者「先人」的象徵，這從那些祭祀、祈雨等情節中可見一斑，因此破壞水資源實際上是冒犯上天和先人。殉葬，自不必說，也是原始祭祀活動的一種，同樣帶有濃厚的宗教崇拜色彩。膽敢把殉葬的馬寡婦救回來還與其同居生子，這在全村人的眼裡都是無法想像的大不敬。

宗教崇拜實際是一種制度化了的特殊社會行為，具有特殊的社會心理內涵，這種心理內涵是維繫某種制度和秩序的基礎。由此看來，搗亂本身並不可怕，可怕的是搗亂者已經成為原有和諧秩序的破壞者，成為無法容於原有秩序的異類。

　　牛結實的坑蒙拐騙偷未必有多麼大的險惡用心，那些行為更像是一次次惡搞、惡作劇，是對秩序的調侃與戲弄。他與正統格格不入，因此被鎮上的人們斥之為惡。這有點像上學時班裡的「差生」，其實他只是成績不好、貪玩而已，老師和家長卻告訴我們他是壞孩子，叫我們遠離他。當然，班裡出了丟東西、公物被損壞這樣的事情，首先被質問的也是那個「差生」。可是放學路上勇於同歹徒搏鬥的，常常也是那個差生。如果說坑蒙拐騙偷這些小混混伎倆著實是帶有「惡」的性質，那麼救回馬寡婦則無法讓我們對其進行否定與批判，相反被否定與批判的應該是以鎮長為首的全鎮人民。活人殉葬，無疑是極其殘忍、恐怖與愚昧的做法。而故事的高潮發展到牛結實不得不以自己的命換孩子的命，則讓我們內心深處陡生悲涼。

　　掌握著話語權的鎮長和秩序內的全鎮居民以正義的名義向異類牛結實宣戰，卻做出了並不正義的事情。以「老子」自居的天不怕地不怕的「惡人」牛結實，最後因為一個女人和一個孩子而雙膝跪地慷慨就死。這多麼具有諷刺意味呀！女人代表的是愛，孩子代表的是作為人的權利，沒有了愛和作為人的權利，活著又有什麼意義？

　　行文至此，不禁要問：究竟誰是惡，究竟誰有罪？

　　當鎮上的人對牛結實毫無辦法時，他們甚至認為牛結實的罪惡是天生的、遺傳的，因為他本來不姓牛，他的父親原是一個不靠譜的外鄉人，只是落腳在此改為牛姓。因此，驅逐他乃

是天經地義的事情。這頗有些原罪的味道，亞當來到人間就是帶著罪的。海德格爾曾在《形而上學導論》開篇鄭重提問道：「究竟為什麼在者在而無反倒不在？」在哲學視域下，罪的根源一如存在的根源，不可言說又不得不說。筆者無意在此進行晦澀的理論探討，只是想套用海德格爾這句話：究竟為什麼罪者有罪而無罪者無罪？如果罪惡是與生俱來的，那為什麼長壽鎮的人們沒有罪？

　　惡人之死真的是一個需要我們反思的問題。即便惡人的確有罪，他也一定要死嗎？如果他做下了惡，我們能以什麼名義剝奪他自我救贖的權利？我們又怎麼能確保我們就不是長壽鎮居民？看了影片前半部分，我們和長壽鎮的人們一樣對那個流氓成性的痞子充滿憎恨，至少我們並不反對大家集體圍攻牛結實；可是看完影片，相信沒有幾個人會認為牛結實該死。不僅如此，對於鎮長、牛醫生等人在正義旗號下的種種行為，我們已經不敢認同。

　　事實上，即便在現代法治社會裡，「不殺不足以平民憤」的懲治惡人、平撫民怨的傳統思維有時也會與理性客觀、公平正義的法治精神產生複雜的碰撞，也的確有些惡人在很大程度上是死於眾聲喧嘩的狂歡，其死後帶來的消極影響遠遠大於惡人不死。而在這個過程中得到完全滿足的，只有狂歡的大眾。牛結實背負著原罪的懺悔實現了靈魂的救贖，希望牛結實的死給長壽鎮的人們帶來一點啟示，使得法治能夠早日像陽光一樣普

照長壽鎮的每一個角落。

好在牛結實即便在影片故事的情境中也並沒有犯下死罪。

［本文原載《現代世界員警》2014年第4期］

▎迷失在過往與未來之間的李雪蓮

電影《我不是潘金蓮》儘管帶有一定喜劇色彩，但主角李雪蓮無疑是一個悲劇人物。因為她為了證明自己與丈夫是假離婚而告了十年的狀，十年的辛酸讓她絕望到了要自殺的地步。更加悲劇的是，在許多人眼裡她這十年都是在無理取鬧。借用影片裡的話說，這個被人說成潘金蓮但自認為是竇娥的小白菜用十年時間修煉成了告狀精白娘子。那麼問題出在哪了呢？

我們來看一看引得李雪蓮走上十年上訪告狀之路的那樁案件。她與丈夫秦玉河為了逃避計劃生育政策生二胎，商量出一個假離婚的計策，準備孩子生下來之後再重婚，沒想到秦玉河離婚不久便與新歡再婚，假戲成真，李雪蓮有口難辯，於是把秦玉河告上了法庭。法官王公道判李雪蓮敗訴並沒有錯，在法律上說李雪蓮與秦玉河的離婚是真的，法律不承認也不會撤銷他們的「假離婚」，所以這不是冤案。但李雪蓮認為離婚是假的，在她看來就是王公道製造了冤案，於是一級一級往上告，一直告到北京，一告就是十年。

　　既然不是錯案、冤案，那麼李雪蓮就真的是在無理取鬧嗎？也不對，丈夫背叛又擔上潘金蓮的罵名，對於李雪蓮的遭遇我們明明是同情的，正如影片中那位北京的首長所說，她是被「逼上梁山」的，不是被逼無奈誰願意天天去告狀呢？那麼又是誰逼她的呢？首長認為是「那些喝著勞動人民的血，又騎到勞動人民頭上作威作福的人」。的確，各級官員對於李雪蓮的遭遇負有一定責任。比如為了阻止她上訪而把她「請」到看守所，比如所有領導幹部關心的都只是她去不去上訪而並未認真研究她為何上訪，這些做法都值得推敲。那麼能不能把板子都打在各級官員的屁股上呢？客觀地說，這樣做依然有失公允。因為官員們的做法儘管多有不當，甚至有漠視民生疾苦之嫌，但其所起到的也只是催化劑的作用，而並非問題的根本所在。甚至被撤職的市長、縣長、法院院長倒還真是有點冤。也就是說，即便李雪蓮遇到一位人民的好公僕，她的案子也翻不過來；即便是人民政府服務人民，也不可能登報聲明李雪蓮不是潘金蓮。

　　這部電影很容易讓我們聯想到二十多年前那部張藝謀拍攝的電影《秋菊打官司》。然而與秋菊不同的是，同樣是影片中所稱的農村婦女，二十多年後的李雪蓮卻並不是秋菊那樣的法盲。至少，李雪蓮當初還知道如何規避法律制裁，事情發生後也知道去法院告狀，儘管這些都是不對的。而問題的關鍵恰恰在這裡：李雪蓮自恃懂那麼一點點法，而選擇了鋌而走險的做法，跟法律做了一個遊戲，結果是自己反被遊戲了。李雪蓮的

悲劇在根源上正是來自對法律的信仰與敬畏的缺失。儘管經過二十多年的發展，當下的農村社會對於法律已經不再像秋菊時代那麼陌生，但是法律依然並未得到應有的尊重。如果李雪蓮足夠尊重法律，敗訴之後也應該服氣了。事實上，即便李雪蓮被告知對審判結果不服可以上訴，如果王公道貪贓枉法可以去檢察院檢舉，她也並未採取如上的法律手段，而是選擇了比較簡單、直接和復古的經驗性做法 —— 攔轎喊冤。在李雪蓮的內心，法律的概念是有，但並不那麼重要，她的既有經驗是找說了算的評理。

這其實是一場本不該發生的善良與公正的較量，雙方儘管都有那麼一點失當，但的確都算不得惡，而最終結果卻是兩敗俱傷。問題已經出現了，想讓李雪蓮們知道法律不是兒戲也需要一個過程。這就和在城市裡如何讓那些駕駛機動車的體面人不要往車窗戶外扔菸盒也需要過程一樣。那麼在這個過程中，怎樣來化解李雪蓮們的「冤情」呢？

影片改編自劉震雲的同名小說，與原著相比有一個很大的變化，那就是小說並沒有指明故事發生的具體地點，只講某縣某村，而影片的場景是江南，是婺源。當鏡頭裡出現丁餘堂的徽州老宅的時候，我忍不住會心一笑。因為我在那座丁餘堂後面住過幾天，我知道從丁餘堂出發沿著那條村中小河繼續往前走大概百十米，就有一座亭子，叫申明亭。明洪武年間，朱元璋在州縣的里社設有「申明亭」，是為讀法、明理、 彰善抑惡、

剖決爭訟小事、輔弼刑治之所。每里推選一位年高有德之人，稱為老人，掌教化，定期組織申明亭例會，評判糾紛是非。費孝通曾在《鄉土中國》中闡釋禮治與法治的區別和連繫時認為，在傳統的鄉土社會沒有法但有禮。「道德是社會輿論所維持的，做了不道德的事，見不得人，那是不好，受人唾棄，是恥；禮則有甚於道德，如果失禮，不但不好，而且不對、不合、不成。」[18] 我見過的那座申明亭柱子上掛有一副對聯：品節詳明德性堅定，事理通達心氣和平。每月朔望兩日，宗祠鳴鑼聚眾於此，論理評事。老人若在，想必李雪蓮的「冤情」倒是可以拿到這申明亭裡說道一下了。

實現公平正義的方式既應符合法律規定，又要合乎情理。誠然，禮的那套制度體系因其階級性、封建性等問題早已被我們擯棄了，但它也似乎並非一無是處。更要命的是，在這個傳統秩序業已成為歷史，新的建構尚未成熟的過渡時期，也就是如前文所述對法律的信仰與敬畏尚未植根於人們心中的當下，可憐又可恨的李雪蓮們該去何處討說法？攔轎喊冤終究不是辦法，而上訪隊伍依然前赴後繼——小說裡史前縣長假上訪真回家的梗已經把某些現實諷刺得淋漓盡致。法制的現代化是我們必須走向的未來，但誠如蘇力先生所說：「一個民族的生活創造它的法制，而法學家創造的僅僅是關於法制的理論。」[19]

18 費孝通：《鄉土中國》，人民出版社 2015 年版，第 64 頁。
19 蘇力：《法治及其本土資源》，中國政法大學出版社 1996 年版，第 289 頁。

　　過去的並不都只是記憶，因為歷史的血液會永遠流淌在一個民族的軀體裡，那麼，如何讓自己的軀體不斷煥發生機不僅取決於我們對新事物的吸納，還在於我們對記憶的梳理、判斷和揚棄。申明亭裡還有一副對聯，寫的是：亭號申明就此眾議公斷，臺供演戲借它鑑古觀今。

[本文原載《現代世界員警》2017年第8期]

▍怒漢與公民

　　由著名導演西德尼·呂美特執導的好萊塢經典電影《十二怒漢》，講的是一個在貧民窟中長大的男孩被指控謀殺生父的故事，在證人出庭、證物呈堂的情況下，陪審團十二名成員要對男孩是否有罪作出一致判斷才能正式結案，而他們討論的過程幾乎就構成了整部電影。自 1957 年上映後，半個多世紀以來《十二怒漢》被許多國家和地區的電影人改編、翻拍，俄羅斯、日本、挪威、印度、法國都有相應版本。一方面，這說明原作本身在電影藝術上具有經典地位；另一方面，也說明影片追求正義的主題、對制度與人性的反思具有跨越時空的生命力。

　　由於構成故事主體框架的陪審團制度在中國並不存在，導演徐昂以大學生模擬法庭的形式實現了這個故事在中國的演繹，片名《十二公民》，2015 年 5 月在全國公映。此前該片已經

獲得羅馬國際電影節最高獎項「馬可‧奧雷利奧」獎。

在電影《十二公民》裡，模擬法庭是某政法大學的一次補考，案件則是引起社會熱議的「富二代弒父案」，十二位陪審員多是由學生家長臨時扮演。學生家長基本上是為了孩子能夠考試過關，硬著頭皮進入這個所謂的「陪審」程式。這十二個人中，除了學生家長外，還有被老師臨時抓來「配合工作」的超市老闆、學校保安。起初，他們覺得事實清晰、證據確鑿，「富二代」毫無疑問就是殺人凶手，可以直接投票作出結論。然而，其中作為八號陪審員的那位父親卻投了「無罪」票。按照陪審制度要求，只有十二比零才能形成結論，因此討論不得不在各種無奈與焦灼中繼續進行⋯⋯

最終，那位投「無罪」票的父親說服了其他十一個人，認定「富二代」無罪。無可否認，因為教學法庭的虛擬和司法制度的假設，故事的感染力、衝擊力與原作相比大打折扣。然而，這個故事的意義並非告訴我們陪審制有多好，而是傳達一種理念 ——「誰也不能判定一個人有罪，除非證據確鑿」。儘管「合理懷疑」、「疑罪從無」這些概念在法律界盡人皆知，然而實踐和理論之間往往會有一定距離。佘祥林、趙作海、張高平叔侄、聶樹斌、呼格吉勒圖等名字都不得不令所有司法者警醒，正如影片中一位陪審員說：「萬一你們錯了呢？萬一你們錯了，對當事人就是一萬！」此外，還有一些名字我們也不該忘記，如藥家鑫，如夏俊峰，等等。的確，我們是沒有陪審制度，可是

在一些人命關天的案件中，輿論與司法的博弈究竟在何種程度上影響了生命價值的考量？

在一波三折的討論中，我們看到的是十二個人所代表的浮世眾生。他們來自中國當下社會的各個階層，計程車司機、房地產商、大學教授、河南保安、北京房東、小商販、醫生等互不相識的人坐在一張桌子前討論一個人的生死，進而勾起每個人對自己悲喜人生的玩味，這其實是一件十分有趣的事情。

偏見、自私、暴戾、嫉妒、自卑等等人性之弊在一張桌子上顯露無遺，他們在討論中或直接或含蓄地暴露出內心深處的隱痛，這些隱痛也是一個時代的縮影。計程車司機的兒子因為父子矛盾六年不回家導致老婆離異；房地產商與「乾女兒」大學生的感情惹人非議；努力上進的河南保安屢遭地域與身分的歧視；小超市老闆在夾縫中謀生甘苦自知；沉默寡言的男子內心藏著鮮為人知的苦楚。他們在沒有坐到一起以前，互不關心，互無來往，坐到一起之後互相排斥，互相攻訐，互相拍桌子瞪眼睛，有幾次險些動手。這些難道不是每天都可能在我們身邊上演的一幕幕嗎？直到在陪審團團長最後一次示意認為當事人無罪的舉手時，僅剩的唯一一個投「有罪」票的司機師傅流著眼淚埋著頭高高舉起右手。這時我們不禁要問：為什麼我們不能冷靜地、真誠地去面對我們身邊的每一個人和周遭的世界？這十二個人一坐下來，實際就構成了一則時代的寓言。

作為曾執導中國戲劇史最高票房傑作《喜劇的憂傷》的戲劇

導演，徐昂在他的電影處女秀中顯然還沒有完全擺脫戲劇式的表達方式。除了韓童生的表演可圈可點之外，其他幾位演員存在個別環節表演「太用力」的問題，特別是一號陪審員身上明顯帶有舞臺劇風格，整個空間調度也很容易讓人有戲劇感。然而，我覺得這部電影最可貴的是表達了一種態度，那就是我們應該在喧囂的時代與浮躁的社會中，學會傾聽、學會思考，由怒漢成為公民。

這種傾聽與思考，不只是警官、檢察官、法官這些在百姓眼中執掌「生殺大權」的司法者必須懂得的，也是今天我們每一個人都應該補上的一課。

[本文首發正義網「法律博客」，2015年5月21日]

▌銀幕內外的湄公河大案

2011年10月5日，湄公河上兩艘商船「玉興8號」和「華平號」被不明身分的武裝分子劫持，13位中國船員被屠殺。泰國軍方則對外發布消息稱：兩艘中國貨船當天在湄公河流域武裝販毒，泰軍方檢查時遭遇抵抗，中國船員被射殺落水，泰軍方共繳獲冰毒91.8萬顆。這一突發事件震驚世界，真相到底是什麼？經過中國警方「105」專案組長達八個月的跨國調查緝凶，2012年4月25日，湄公河慘案的策劃和實施者，金三角惡名遠

揚的大毒梟糯康在老撾班莫碼頭附近被抓獲。是年 9 月，糯康
及其團夥骨幹在中國昆明受審，糯康不久被執行死刑。

這是一起轟動世界的追凶緝毒大案，也是中國警方捍衛國
家名譽、司法主權和民族尊嚴的一次跨國大行動。2016 年 9 月
30 日，在湄公河大案五周年祭的前夕，影片《湄公河行動》在
全國院線上映，並以 5 億元的入帳拿下國慶黃金周票房冠軍。
該片就是根據這起案件的真實偵破過程改編的，情節緊湊，故
事動人，是一部視效酷炫、氣勢恢宏的主旋律大片。

影片所展現出來的撼動人心的力量首先來自案件本身的真
實性與特殊性。湄公河大案的偵破，完成了追凶和緝毒兩個任
務，具有捍衛人間正義與捍衛民族尊嚴的雙重意義，開啟了中
國警方首次進行跨國武裝行動的先河。13 條無辜生命在湄公河
隕落，13 位中國公民慘死他鄉，這是令 13 億中國人都感到無
比悲憤的慘劇。如果不能將真凶緝拿歸案，我們的政府、警方
就無法對全國人民作出交代，這已經不是一般意義上的命案；
案件又涉及臭名遠揚的毒品產區「金三角」，幕後真凶就是影響
巨大的武裝販毒犯罪集團，所以早日破案緝凶也是對世界和平
負責，是為維護國際司法秩序和周邊地區人民安定作出我們的
努力。

該片導演林超賢是香港電影金像獎、金紫荊獎的雙料「最
佳導演」，是世紀之交香港電影進入低迷時期之後強勢登場的中
堅力量，尤以警匪片見長，此前曾拍攝過《野獸刑警》、《G4 特

工》、《證人》、《線人》、《逆戰》、《激戰》等膾炙人口的作品。林超賢不僅擅長拍攝槍戰、爆破等極具視覺衝擊力的大場面，而且追求人物形象的豐富立體，精於大場面背後的人性刻畫。在這部《湄公河行動》中，飛車爆破、高空驚魂、叢林密戰、水中追逐，警匪交火場面幾乎占到了百分之八十以上，真是一言不合就開打的節奏；然而當槍聲停止、硝煙散去，我們看到的是戰友情、父女愛和刻骨銘心的情殤，甚至警犬嘯天的日常都會讓觀眾念念不忘。林超賢說，以前所有的修行都用到了這部戲上。相信飾演雲南省公安廳禁毒總隊緝毒員警高剛的男一號張涵予也會有類似的體會。從《集結號》裡九連連長谷子地的驚豔，到《智取威虎山》中駕馭臥底英雄楊子榮一角的嫻熟，這些無不成了張涵予為《湄公河行動》所做的準備。當年的連長成長為湄公河行動的隊長，昨天的楊子榮變身為與金三角毒販談判的商人。而彭于晏的角色更是許許多多緝毒員警的真實寫照，常年臥底在異國他鄉，忍受親人離去的痛苦，他們為公安事業獻出了青春、熱血乃至生命，但人們可能永遠不會知道他們是誰。

在這部影片中，國家公安部部長罕見地登上了大銀幕，由多次演過員警、公安局局長的陳寶國飾演，對案件的偵辦作出部署和指示。當然，實際上在真實的案件發生後，不只公安部部長，中央領導同志也曾於案件發生後致電泰國政府領導人，要求泰方加緊審理此案，依法嚴懲凶手，希望中泰老緬四國協

商建立聯合執法安全合作機制，共同維護湄公河航運秩序。說到這就不得不提到這次行動的最大難題，就是我公安人員要在境外開展武裝搜證與追捕。乍看起來湄公河大案的偵辦不僅是公安機關的特別行動，更是國家行為，然而由於是在境外多國辦案緝凶，必須面對諸多司法問題。我方稍有不慎，就會令對方政府產生主權干涉、執法越界等擔憂和疑慮。此外，武器的使用、情報線索的獲取、語言的溝通等等都是難題。

　　為解決諸多問題，2011 年 12 月以後，中央領導和公安部領導開始會見三國領導人和警方負責人，共商如何加強執法合作。公安部領導出訪泰老緬，與三國就聯合打擊糯康犯罪集團達成共識，委託專案組向老緬兩國軍警高層轉交親筆信，協商交涉案偵合作事宜，為案偵工作創造了良好的工作條件和基礎。在此背景下，中方從情報交流、聯合清剿、協作抓捕、證據交換、共同審訊、嫌疑人移交等方面大膽創新。但這畢竟不是紀錄片，諸多真實細節無法一一展示，因此以高剛為隊長的行動小組成為影片的絕對主角。對英雄主義的影像呈現也是包括好萊塢在內的世界電影非常推崇的主流電影情節構制方法。隊長是整部戲的主心骨，他可以在關鍵時刻化險為夷，可以絕處逢生，可以決定成敗。國家意志與英雄主義在此交會，現實題材與浪漫色彩巧妙融合。但林超賢沒有把高剛塑造成變形金剛、鋼鐵俠，他也有弱點，他也會失誤，他離了婚，他時刻想念自己的女兒，他其實是你我身邊的凡人。只不過你是白領，

我是工人，而他是員警，是緝毒員警。

如果說，我們可以透過《民警故事》、《玉觀音》等世紀之交的員警題材電影，看到正在走向全球化世界的一角，那麼《湄公河行動》則是全球視野下的中國員警的故事。它的意義不僅是記錄一起真實的案件，也是對中國警事電影的一次開拓。我們從中可以思考中國電影與世界的關係，思考中國員警與世界的關係，乃至中國與世界的關係。在執法環境愈加複雜的今天，中國員警如何應對諸多涉外案件？在全球化浪潮日益加劇的時代，中國司法如何與國際接軌？等等，這些都是看罷電影值得我們繼續思索的問題。

[原載《現代世界員警》2017年第2期]

正義開出的惡之花

2013 年歲末，香港電影《風暴》上映三周票房過 3 億元，打破此前《寒戰》創下的港產警匪片三周 2.52 億元的票房紀錄。警匪片是香港電影的一個重要標籤，一度為成就香港電影的黃金時代立下汗馬功勞，即便在香港電影的最低迷時期，也不乏經典之作，甚至由其重振士氣。在優秀作品不勝枚舉的警匪片叢林之中，《風暴》取得如此成績值得我們去思考其究竟有哪些過人之處。

　　《風暴》講的是以劉德華飾演的高級督察呂明哲為核心的香港員警與凶悍、狡猾的劫匪團夥對峙、博弈的故事。胡軍飾演的匪首曹楠是個高智商犯罪嫌疑人，每次行動之後都能全身而退，從未失手，他不斷挑戰警方底線，非常享受於這種貓鼠遊戲；另外，他所糾集的匪幫武器精良，遠勝於警方裝備。在軟體和硬體都相當高級的劫匪面前，警方疲於應對，處處掣肘。在目睹無辜的小女孩被殘忍殺害後，呂明哲心底的野獸終於被驚醒，他要不惜一切代價將所有犯罪嫌疑人置於死地。於是他設計陷害曹楠，於是他面對小混混毒癮發作見死不救，意圖毀滅罪證。

　　面對無比囂張、凶殘的劫匪，我們在感情上當然是站在呂明哲一面。曾幾何時，「不讓明天多一個無辜者躺在街上」是他從警的錚錚誓言，他一直奉公守法努力做一位好員警。然而，執法者必須具備捍衛法律尊嚴的意志，懂得在情與法之間權衡取捨。曹楠當然死有餘辜 —— 但這只是我們情感上的傾向，他是否真的有罪，應該受到怎樣的懲罰，必須交給法庭去裁決，員警的職責只是將他緝拿歸案。違背了這個原則，無視程式正義，執法行為本身就喪失了正當性，其結果就可能使正義開出惡之花 —— 為了達到正義的目的而不擇手段。

　　以「非法」的手段對付「壞人」的情節在香港警匪片中其實由來已久。早在吳宇森時代，類似橋段就經常出現，如《喋血雙雄》。周潤發飾演的小莊儘管是一名殺手，但是他只殺「壞

人」，他會用一輩子的愛補償被誤傷的女歌手，他會拼了命把受傷的小女孩送到醫院，所以當他死於亂槍之中的時候，我們絕沒有罪有應得的痛快，相反是無比的悲傷。而一直追捕他的李修賢飾演的警探李鷹竟然也在最後關頭與殺手小莊並肩戰鬥生死與共，甚至當成奎安飾演的罪大惡極的黑老大舉手投降時，不講程式的一幕再次出現：李警官把槍口對準他並扣動扳機，結果當然是所有員警轉而把槍口對準了李警官。黑老大罪該萬死，但李警官還是要為他的不講程式付出代價。

比較這兩段情節，我們發現當李警官開槍打死黑老大時，我們在心底是偷偷點讚的；可是當呂明哲撞飛曹楠並把血跡抹到他身上時，我們的心頭也的確閃過那麼一絲快意，但隨後也著實一驚 —— 怎麼可以這樣？同樣是以「非法」的手段對付「壞人」，為什麼給了我們不盡相同的感受？那我們就要來看看兩位員警採取「非法」手段的前因。在李警官，是無惡不作的黑幫老大已經投降，如果此時不爆頭，他就有透過法庭程式得以活命的可能，而讓他繼續逍遙實在讓人民群眾心有不甘，於是李警官光明正大甚至正義凜然地開了那一槍；在呂明哲，是你無力「生擒」劫匪才嫁禍於人，哪怕事實上曹楠並不冤枉，使用栽贓陷害的下策也無法令人心服口服。說到底，這裡摻雜著一個道義的問題，李警官占了道義，呂明哲失了道義。那麼，道義又是什麼？道義是一種通俗的說法，實際包含了道德、道理、義理、正義等等人們普遍認同的倫理觀念。這樣說來，李

警官開槍是出於正義且符合人們道德感的，呂明哲的嫁禍行為出於正義，但確是不道德的。

高高在上的道德、正義與人性中的幽暗形成強烈對比，呂明哲的嫁禍與見死不救正是我們每個人人性中最隱祕之所在。換位思考，如果你出於善意做錯了一件要命的事情，而知道這件事情的人此刻奄奄一息，他死了就沒人知道你做過的事，此時你救他嗎？小混混毒癮發作，呂明哲一頭冷汗關上房門的一瞬間，其實也是在拷問我們每個人的靈魂：換作你怎麼辦？──天使與魔鬼，只在一念間。《風暴》對於傳統警匪片的超越也正在於此，這個員警到底是好人還是壞人？我們無法斷然叫好或者拍磚，人性善惡只待眾人評量。如果說呂明哲的行為中充滿了人性善惡的思辨，令我們糾結，那麼對於《喋血雙雄》中的李警官我們似乎多有讚賞。然而，這裡必須強調的是，對李警官只能是偷偷地點讚。因為那一槍儘管大快人心，但本質上和呂明哲的行為一樣，是正義開出的惡之花，正義與法不能簡單地直接畫等號，正義、符合道德感並不一定就是合法的。

古羅馬神話中的正義女神茱蒂提亞用布條蒙住了自己的雙眼，為的就是擋住世俗強權、人情世故、個人好惡以及利益誘惑。「程式是正義的蒙眼布」，柯維爾說，「蒙眼不是失明，是自我約束，是刻意選擇的一種姿態」。[20] 司法實踐難免因摻雜道

20　[美]柯維爾：《程式》，轉引自《正義的蒙眼布》，載馮象：《政法筆記》，北京大學出版社 2012 年版。

德、情感、習慣、價值觀等諸多因素而偏離事實,我們只有恪守程式才有可能無限接近真正的公平與正義。恪守程式,說起來容易做起來難。現實生活中有諸多因素左右著法律程式的正常運行,特別是在社會轉型的變革時期問題可能更加突出,如何秉公執法、最大限度保護公民權利,進而讓正義能夠「看得見」,是當今時代每一位執法者都應該認真思考的問題。

[本文原載《現代世界員警》2014年第7期]

「因父之名」的正當性與有效性

　　成龍在其與皮爾斯‧布魯斯南連袂主演的新片《英倫對決》中,再一次放棄他曾經標誌性的喜劇風格和激烈的動作場面,用嚴肅與悲情演繹了一位深沉、老態的父親。成龍飾演的華人關玉明和他唯一的親人──女兒生活在倫敦,開了一間小飯館,父女情深,生活幸福。然而,在一次恐怖襲擊中女兒不幸遇難。幾近崩潰的父親,在求助官方無果的情況下,走上一個人的復仇之路。當然,結局是他成功了,除了一名女子外,製造這起恐怖事件的極端分子一一斃命。

　　影片最後的結局頗耐人尋味。關玉明完成復仇計畫返回餐館,遠處的特種部隊狙擊手已經把槍口對準了他的腦袋,並請示是否開槍,指揮官下達了禁止命令:「等等,也許我們欠他個

人情。」也許是專業思維習慣，我在此前預想的故事結局是關玉明很可能在完成任務後從容自首，而不是回到餐館和劉濤飾演的紅顏知己親吻擁抱。因為自從關玉明開車離開餐館後，我都在思考這樣一個問題：民間復仇，在何種程度上具有正當性和有效性？

　　無論是指揮官放了他一馬還是法庭有可能放他一馬，都是因為關玉明是站在正義的制高點為無辜的女兒和其他遇難的平民報了仇。復仇在東西方人類早期社會漫長時間裡都曾因其「自然狀態」而具有正當性，因此也是合法的。古巴比倫王國的《漢摩拉比法典》保留了同態復仇的原始習俗，「自由民損毀任何自由民之眼則應毀其眼」，「打死自由民之女則應殺其女」。古希臘雅典刑法也帶有血親復仇的遺風。日爾曼法對於殺人的處罰就包括血親復仇，是由被害人親屬團體對加害人或其親屬進行對等報復。中國至少在戰國中期以前，復仇是合法的。《周禮·秋官》載：「凡報仇讎者，書於士，殺之無罪。」孔子及先秦儒家主張以直報怨、正義復仇。商鞅變法以後，刑罰訴諸國家司法，禁止民間私鬥，「為私鬥者各以輕重被刑」。自此，一度被視為孝義的血親復仇行為歸於非法。

　　在《英倫對決》影片故事發生地英國，盎格魯撒克遜時代已經存在以血親復仇的方式懲罰犯罪者的法律制度，直到 1066 年諾曼征服以後開始限制了血親復仇，逐步代之以罰金抵罪。縱觀歷史，法律愈發達就會愈加禁止民間復仇行為，國家不會把

生殺予奪之權交給私人。也就是說，關玉明的復仇行為有違現代法治文明。至少，他此前對副部長的辦公場所、住宅等地實施的警告性爆炸行動毫無疑問具有危害他人和公共安全性質，即便法庭很可能鑑於其在剿滅恐怖組織中的立功表現而還他個人情，因此判其無罪、免於起訴或者從輕處罰，但在一個法治社會這個程式還是要走的。如果說復仇的正當性來自實在法之上的自然正義，對其有效性的檢視則無法背離實證主義精神。那麼，在今天的英倫土地上，關玉明的行為可能依然正當，卻並不具備法律意義上的有效性。

然而，對於這部影片，我們還要考慮另外兩個故事背景：一是關玉明的人生經歷，二是政府高層的政治陰謀。特種兵炸彈專家關玉明在越戰中被美軍收編，前妻和兩個女兒被海盜殺害，第二任妻子難產而死，女兒此次又死於恐怖襲擊，而這次恐怖襲擊又與政府高層的政治陰謀有直接關係。作為北愛爾蘭反政府組織「真 UDI」前首領的漢尼斯，投靠英國政府後謀得高官職位，又利用雙重身分在兩個政治力量的矛盾衝突中漁利。戰爭，海盜，政治陰謀，恐怖襲擊，在這樣一個法律被邊緣化的生態環境中，我們還有充分的理由要求失去所有至親的關玉明做一個守法父親和模範公民嗎？

寫下這篇文章題目的時候，我想起二十多年前曾經有一部就叫《因父之名》的影片，同樣以北愛爾蘭人與英國政府的對抗為背景，講述男主角愛爾蘭青年格里遭英國員警誣陷為恐怖

分子，受到極不公平的虐待和逼供，被判無期徒刑，善良忠厚的父親為救兒子也被關進牢中。在父親的鼓勵下，格里堅持不懈地抗爭，多年以後終於得以平冤昭雪。而這，來自真實的事件。如果在法律文明高度發達的社會，關玉明的行為不具備有效性，那麼當被政治左右的司法在黑暗與腐朽中缺席，有一位關玉明那樣的父親就是每個受難者的渴望。

［本文原載《檢察風雲》2017年第23期］

▋ 誰來判定荒野中的罪與罰

2016年度奧斯卡獲獎影片《神鬼獵人》講的是一個關於復仇的故事。獵人格拉斯被熊重傷，捕獵隊的隊長出於人道主義精神，留下兩個隊友費茲傑羅和布里傑陪伴格拉斯走完生命最後一程。費茲傑羅願意留下其實只是被300美元的酬金打動了。為了盡早甩掉累贅，他殺死了格拉斯的兒子，騙過年輕的布里傑，把格拉斯遺棄在白雪皚皚的荒野密林之中。出乎意料的是，格拉斯活了下來，並最終找到了殺子仇人費茲傑羅。

電影故事取材於真人真事，休·格拉斯確有其人，他的野外生存事蹟發生在1820年代，但諸多細節顯然經過了一代又一代人的藝術加工。諸如，據說真實的休·格拉斯是順水漂流直到找到同伴的；而文藝作品中的故事背景早已改成雪地荒野。這樣

改動的原因不難理解，相對於冰河而言，陸地上容易發生更多的故事。但無論怎樣改變，這個故事之所以成為故事，並被不斷複述和演繹，就是因為格拉斯活了下來 —— 這是一個奇蹟。也就是說，按常理，以格拉斯的嚴重傷勢和當時的惡劣環境，他一定會死掉的。在影片中，費茲傑羅被隊長委派的任務，或者說他與隊長達成的協議，也只是陪格拉斯走完最後一段路。

那麼問題來了，我們先放下費茲傑羅之前殺死格拉斯的兒子以及後來殺死隊長不論，他拋棄格拉斯是否有罪？如果以普通觀眾的身分觀影，我們對費茲傑羅的冷酷與狠毒絕對是恨到骨子裡的；但若以法律視角觀之，事情似乎沒那麼簡單。筆者產生這個疑問的原因就是隊長安德魯·亨利曾經善意地把槍口對準格拉斯，意欲幫助他快點解脫 —— 去見上帝。這麼做一是為了幫助瀕死的格拉斯減輕痛苦，類似合法的安樂死；二是繼續拖下去會危及所有人的生命。但亨利終於沒有下得去手，最後他以洛磯山皮革公司的名義，招募志願者留下陪格拉斯度過最後時刻並安葬。也就是說，當初如果亨利以隊長之名扣下扳機，大家儘管可能在情感上一時接受不了，但冷靜下來也會覺得那似乎是理所應當的；可是費茲傑羅放任格拉斯自生自滅就不是未盡人道那麼輕鬆，而是似乎犯了大罪 —— 當格拉斯從死神處歸來，隊長咆哮著要把布里傑關進牢房，並追捕已經逃走的費茲傑羅。費茲傑羅認為自己和格拉斯還有眨眼之約 —— 如果無法說話的格拉斯同意費茲傑羅幫他「上路」就眨一下眼睛，

所以當格拉斯最終將他打倒在地上的時候，費茲傑羅反覆強調：當初是我們說好的！

這個由獵人組成的臨時團隊，遠離文明世界，深入荒野叢林，於是，隊長不僅是頭領、規則制定者，還是最高審判官和執法人。費茲傑羅只能聽命於隊長或者說信守他與隊長的契約、遵從隊長的裁決，否則他就是罪人。他無權像隊長那樣提前終止格拉斯的生命，即便是拋棄，因為在那樣的情勢下拋棄就等於間接故意。當然，費茲傑羅不僅拋棄了格拉斯，還殺死了格拉斯的兒子和隊長亨利。如果拋棄行為是否有罪尚可商榷，那麼屠殺兩條人命的罪無疑是成立的。

哦，稍等，真的無疑嗎？在你死我活的荒野生存博弈中，文明社會的法制規則與弱肉強食的叢林法則之間的距離究竟有多遠？被費茲傑羅殺死的亨利不是也殺過人嗎，他有沒有罪？在亨利作為隊長帶領幾十名獵手深入西部叢林掠奪動物毛皮的時候，與那裡的印第安族群發生了無數次交火，死傷眾多，電影開篇就是一場混戰，作為入侵者他們沒有罪嗎？這又該由誰來審判？同樣地，格拉斯也殺過人，他殺了一位白人軍官，因為他的印第安妻子和女兒被那個白人軍官殺害了。在美國當時的法律之下，犯罪的不是白人軍官而是格拉斯。一位裡族首領在與獵人們交易馬匹的時候，也曾說他是要尋找被白人劫走的女兒，他對白人狩獵者說：「你們偷了我們的一切，每一樣東西，土地、動物……」這些罪與非罪又該由誰來判定？好吧，說

到這裡就不得不提及 18 世紀末即已開始並貫穿整個 19 世紀的「西進運動」——美國歷史上以國家之名推行的最大規模「強遷」事件。根據 1830 年的《印第安人遷移法》，所有土著人口要被流放到密西西比河以西。再加上英法等國的售讓，美利堅合眾國的土地、資源迅速翻番，許多美國人認為這是「天定命運」和「神的授權」。可是，神會允許屠殺嗎？

西方傳統文化中有「蹣跚的復仇之神」或「跟蹤而至的正義裁判」之說，在多次生命垂危的時刻，格拉斯都曾聽到妻子對自己說：「只要你還有一口氣，就要戰鬥，呼吸，活下去……」格拉斯就是憑著這樣的信念活了下來，並走出荒野。但是他最終卻放棄了對費茲傑羅索命，不知那是不是因為他想起了上帝。如果不是格拉斯自己九死一生踏上復仇之路，在那個文明缺席的荒野之中，究竟誰來為他伸張正義，誰又來判定所有人的罪與罰？是文明世界的法官，還是無所不能的上帝，抑或是人類作為一個整體的省察與良知？思考這一問題的意義在於，這樣的荒野或許在今天這個我們以為文明的世界裡，可能還會出現，甚或依然存在。

[本文原載《檢察風雲》2016年第13期，發表時題為
《荒野世界的罪與罰》]

▍如果肖申克的蘇格拉底不越獄

　　美國電影《刺激 1995》從未在中國公映，卻成了許多人心頭的經典之作。其實二十年來肖申克的故事始終風靡全球，影片在各種榜單上名列前茅，至今仍在知名的 IMDb（網路電影資料庫）榜單獨占鰲頭。這個打動了無數人的故事是根據史蒂芬・金《四季奇譚》中收錄的《麗塔・海華絲和肖申克的救贖》改編而成的。當初看電影總覺得主演蒂姆・羅賓斯在開始一段的表演太過隨意，看不到什麼演技。最近閱讀該電影劇本，反覆揣摩文字背後的無限意味，愈發覺得蒂姆・羅賓斯其實是一流表演大師，那種帶有濃重的藝術氣質的從容並不是能輕鬆演繹的。

　　羅賓斯先生最初看似無演技狀態恰恰真實表現出這樣複雜的內心世界：愛人背叛又突然殞命的離奇變故給他帶來的無情打擊，以及一個年輕有為的銀行家突然遭到冤屈被判無期後的矇頭轉向。如此的情感是無法用通常意義的歇斯底里和聲嘶力竭來表達的。直到漸漸熟悉監獄的生活，安迪才漸漸生出了鬥志。他找到了他得以在那個恐怖的監獄活下去的理由和信念，他開始了他的藝術創作──關於靈魂與肉體的救贖、關於囚禁與自由的博弈。監獄、《聖經》、錘子、地道，這些儼然是行為藝術的極佳場景和道具。安迪自認對妻子的死負有不可推卸的責任，儘管不是他開的槍。因此他用近二十年的監獄生活贖抵自己犯下的罪過，然後從容離去，在芝華塔尼歐開始他新的

人生。

重讀《刺激 1995》劇本，我忽然想起了蘇格拉底。從藝術的角度看，安迪是偉大的，因為他完成了一次個體生命最偉大的行為藝術。然而，從法哲學角度看，安迪的形象是否還是那麼熠熠生輝呢？

正如安迪沒有殺人，蘇格拉底也罪不至死，可是蘇格拉底拒絕了學生和追隨者們為他設計的越獄計畫。當克力同等人以法律並不公正為由勸他越獄時，蘇格拉底反詰：難道越獄就符合公平正義嗎？被判有罪的人都可以因法律不公正而毀壞法律秩序嗎？隨後蘇格拉底飲下毒酒死去。 臨死前蘇格拉底還留下一句話：「分手的時候到了，我去死，你們去活，誰的去路好，唯有神知道。」[21] 兩千多年後，我們都知道蘇格拉底贏了。如克爾凱郭爾在《反諷的概念》中所說：「一個人可以被世界歷史證明是對的，但他仍然得不到他那個時代的認可。因為他得不到認可，他就只能成為一個犧牲品；又因為他後來可以得到世界歷史發展的認可，所以他又一定會獲勝，也就是說他必須透過成為一個犧牲品來取勝。」[22]

蘇格拉底用他的死捍衛了以保障公平正義為旨歸的法度，證明了他的勝利，這是否說明安迪的越獄是沒有意義的？一個

21　[古希臘] 柏拉圖：《游敘弗倫蘇格拉底的申辯克力同》，商務印書館 1983 年版，第 80 頁。

22　轉引自 [英] 泰勒：《解讀蘇格拉底》，歐陽謙譯，外語教學與研究出版社 2013 年版，第 151 頁。

是智者的捨生取義，一個是凡人的自我拯救，蘇格拉底之死與安迪的救贖何者更值得我們崇敬？如果關在肖申克的是蘇格拉底，他會越獄嗎？如果肖申克的蘇格拉底不越獄，這個故事還那麼動人嗎？

那我們首先來看看越獄在一個法制社會究竟屬於什麼行為。監獄是國家機器的重要組成部分，是司法體系的重要一環，在司法實踐中依照刑法和刑事訴訟法的規定，對符合法律規定的罪犯在監獄內執行刑罰，進而實現捍衛正義的法律宗旨。那麼越獄行為就是對監獄管理秩序法益的侵犯，實施越獄行為的服刑人員就會被定為脫逃罪。然而在《刺激1995》中，沒有人會指責安迪的越獄行為，因為安迪是被冤枉的，監獄是黑暗的。刑法的首要目的並不是打擊犯罪，而是保護法益，打擊犯罪、懲罰罪犯是保護法益的手段。背離了這個立足點和出發點，背離了基本的人性和正義，刑法必然淪落為壓制、踐踏和剝奪權利、利益的暴力工具。而當湯米被典獄長誘騙到鐵絲網旁開槍打死之後，我們更加有理由認定，這樣的冤獄可以不蹲，越獄行為因此得到了合理合法的解釋，在刑法保障人權的法理上說，安迪無罪。

安迪透過自身的力量實現了正義，蘇格拉底借司法程式捍衛的也是正義，因此兩者的行為在正義名下並不矛盾，正如法律實證主義與自然法學派儘管所走道路有異，但他們從未相背而行，它們頭頂的都是正義之名。甚至，安迪在一定意義上已

經是位哲學家，在某些瞬間他似乎有了蘇格拉底式的哲悟。他對瑞德說，「是我殺了她」——「雖然我沒有開槍，但是我把她趕走的」，「所以她才會死」。儘管越獄成功，安迪也並非具有超能力者，他已經付出了二十年的自由。儘管他不是自願走進肖申克贖罪，但從哲學意義上說他服刑二十年與蘇格拉底飲鴆是同義的。

　　如果把《刺激 1995》僅僅看作一部揭露美國司法腐敗的作品，顯然配不上那持續二十年風靡全球的輝煌，甚至提升到捍衛正義、戰勝磨難、自由永存的高度似乎還依然不夠。監獄實際是一個象徵，正如在肖申克的圖書管理員布魯克斯看來，如果以肖申克為原點，這裡就是他的家，此時外面的世界何嘗不是一座監獄？福柯在《規訓與懲罰》中論證了「全景敞視主義」由監獄到社會的滲透，指出人性中這種足以令人警醒的廝殺場景，應當成為一種研究知識與權力的歷史背景。他說：「這種處於中心位置的並被統一起來的人性是複雜的權力關係的效果和工具，是受制於多種『監禁』機制的肉體和力量，是本身就包含著這種戰略的諸種因素的話語的物件。在這種人性中，我們應該能聽到隱約傳來的戰鬥廝殺聲。」[23] 如果說「福柯的論斷使關於主體解放的哲學思考和如何建設自由的法律制度成為了一個永恆的話題」[24]，那麼筆者覺得，能配得上這樣的「解放」與

23　［法］福柯：《規訓與懲罰》，劉北成、楊遠嬰譯，生活·讀書·新知三聯書店 1999 年版，第 354 頁。

24　張海斌：《福柯〈規訓與懲罰〉解讀》，《青少年犯罪問題》2004 年第 6 期。

「自由」的，正是《刺激1995》中安迪的芝華塔尼歐，「一個溫暖的沒有回憶的地方」，那裡沒有犯罪，也沒有監獄，那個被安迪虛構的正義之士永遠不會受到法律的制裁，那裡其實是人類永遠魂牽夢繫的烏托邦。

[本文首發正義網「法律博客」，2015年6月13日]

▌法律尚有限制，他只在乎正義

美國電影《神隱任務》是根據「英國驚悚小說天王」李查德的小說《完美嫌犯》改編而成。一個匿名槍手在鬧市區製造了連續狙殺五人的血案，所有證據都指向了前狙擊手詹姆斯‧巴爾。甚至從來沒有輸過官司的當地著名檢察官都對本案沒有任何疑問，但就在這樣的前提下，檢察官的女兒、律師海倫卻仍積極尋找證據為嫌疑人辯護。事實上，詹姆斯‧巴爾的確是被陷害的，但被捕後的他三緘其口，只要求見傑克‧李奇。傑克‧李奇就是我們故事的主角，已經退役的前軍事調查員、湯姆‧克魯斯飾演的俠探。俠探最後當然不出意料地完成了看似不可能的任務，還詹姆斯‧巴爾以清白。

毫無疑問，影片關涉無罪推定原則。無罪推定是現代法治國家刑事司法通行的一項重要原則，也屬於國際公約確認和保護的基本人權範疇。在《神隱任務》中，無罪推定原則與美國式

個人英雄主義巧妙地融合在一起，以一己之力運用該原則對抗國家司法機器與黑惡犯罪組織正反兩路人馬，既彰顯了至高法意，又宣揚了獨立思考和勇於質疑的精神。而更為重要的是，在這一表象的背後還隱含著一個深層法理邏輯——關於自然法學派與法律實證主義的矛盾問題，即正當性與合法性的對弈。法律實證主義主張法律即人定規則，法律的有效性和道德無關，「法是什麼」基於「什麼已經被制定」和「什麼具有社會實效」。自然法學派認為在法律和道德之間存在著本質的關聯性，法制必須具有正當性，「惡法非法」。

影片中傑克·李奇所做的事情就是幫助詹姆斯·巴爾洗脫罪名，懲治那些幕後惡人，而這些在既定情節前提下如果按照法律程式去做，基本上實現不了。儘管女主角羅莎蒙德·派克飾演的律師是要為詹姆斯·巴爾做辯護，但作為優秀律師，她只會按照法定程式去做，其結果是無法令詹姆斯·巴爾脫罪。她眼裡的法律就是人定規則，她必須按照規則去做。當然，我們在觀影時就多少傾向於法制之上應當還有自然正義，不僅因為阿湯哥的偶像氣質賺到了觀眾的感情分，更因為當我們已經知道凶手另有其人，而法律制度和程式此時保證不了正義的真正實現時，善良的人們此時發自內心地需要「俠」。韓非子在《五蠹》中說：「儒以文亂法，俠以武犯禁。」太史公則在《史記》中高度讚揚俠的「言必信」、「行必果」、「諾必誠」，以及急人所難、匡扶正義的高貴品德。結合二者，中國文化中的「俠」是正義

的化身，當法律背叛正義，俠為了捍衛正義不惜觸犯法律。這和《神隱任務》電影海報上宣傳的「法律尚有限制，他只在乎正義」恰恰有理念相通之處。

更值得玩味的是，女律師最後自身難保，法律與正義漸行漸遠，於是她不得不和俠探站到了一起，協同俠探以「非法」的手段和方式實現了實質正義。甚至，她還貌似對傑克萌生了情愫。最關鍵之處，女律師會用「合法性」的方式收拾俠探「正當性」的殘局──她會讓俠探在司法程式中從剛剛發生的場景裡人間蒸發。美女喜歡帥哥的電影慣常橋段在這裡被賦予超乎尋常的意義，兩人殊途同歸隱約說明，在法治這個大前提上，自然法學派與法律實證主義其實是統一的。分歧只是如何實現最高法治──當然這裡的法治不是簡單地用法制去治理，而是我們──無論是自然法學派還是法律實證主義──永遠都追求的公平與正義。美女律師最後對俠探戀戀不捨，這樣的橋段從法學視角我們看到的是學派之辯，在普通觀眾看來無疑是相當浪漫的。其實浪漫不應該僅僅是普通觀眾的感受，也應該是法律所要追求的至高境界，法意與詩性本該相通。

末了，有一點必須指出，傑克・李奇在影片中是一個沒有任何檔案的神祕人物。也就是說，儘管法制會有種種不完善，但俠探這檔子事，在現實的法治社會裡屬於「專業表演，切勿模

仿」，除非你也可以來無影去無蹤。

<div align="right">［本文原載《電影畫刊》2013年第5期］</div>

自殺者的喜劇與殺手的悲劇

《我聘請了職業殺手》是芬蘭導演阿基・考里斯馬基的作品。影片講了一個要自殺的人雇用職業殺手謀殺自己的故事，但最後的結局是自殺者活了下來，殺手卻自殺了。吊詭不吊詭？離奇不離奇？

事情是這樣的：英國某水務局改制，由國有變為私營，在這裡勤勤懇懇工作了15年的小職員亨利被辭退。由此心灰意懶，他想到自殺。然而一個落魄失意到極點的人，竟至連自殺都屢屢失敗。他要上吊，固定繩子的釘子脫落了；他要打開煤氣，煤氣公司倒閉停止供氣了；他要臥軌，卻沒有這個膽量。於是他只剩下一條死路，那就是買凶殺人，當然不是殺別人而是殺自己。

殺手公司的負責人看到亨利提供的目標人物照片後，善意地提醒他：「如果你自己來，就可以省下這筆費用。」他表示自己膽小怕死，還是應該尋求專業服務。是的，這很有黑色幽默的味道。接下來的情節就更具喜劇效果了。

　　亨利回到租住的居室，等著職業殺手的到來。等的滋味大概比較難挨，於是他到了小街對面的酒吧，但是他沒有忘記在門上留了便簽告訴殺手自己的行蹤。他顯然是第一次光臨，他在只賣酒的酒吧點茶。服務生告訴他沒有茶，他不得不要了一杯酒。就在他喝了一杯酒之後，賣花女瑪格麗特進來賣花。在酒精的麻醉和刺激下，亨利竟然主動起身和瑪格麗特搭訕，問她的名字。嗯，接下來簡單說，「同是天涯淪落人，相逢何必曾相識」──兩人相愛了。亨利忽然意識到，他好像又不想死了。然而，殺手可是要履行合約的。一對緊張刺激的戲劇衝突就這樣形成了。

　　亨利時刻置身於被暗殺的危機中，瑪格麗特說你去取消合約不就行了！然而事情絕不會這麼簡單，當亨利再次來到隱藏在棚戶區的殺手公司時，那裡已經一片廢墟──被拆遷了。那對衝突於是成了解不開的死結，領了任務的殺手不會終止行動。

　　亨利偶然遇到兩個他在殺手公司見過的人，想尾隨他們找到公司新地址，卻又意外捲入那兩個人實施的搶劫銀行行動，成了通緝犯。衝突極速加劇。幾經周折，亨利還是沒能逃出殺手的掌心，兩個人終於面對面了。此時，殺手卻咳嗽不停，然後緩緩抬起頭告訴亨利他得了癌症，只有兩個星期的壽命了。亨利說很遺憾，但是你贏了，開槍吧！殺手說未必，我是個失敗者。說完舉槍打死了自己，是的，殺手殺死了自己。

　　是什麼原因讓一個冷酷無情的殺手在馬上要完成任務前結

束了自己的生命？只能有一種可能，那就是其實他活得比那個原本想自殺的人還慘。是的，這位殺手，離了婚，得了癌症，還要供養妻女，得是落魄到什麼地步才會讓已經兩鬢斑白的他從事這樣一個沒有前途的職業！

對於殺手的絕望影片早有鋪墊。他跟蹤瑪格麗特追問亨利的下落，瑪格麗特告訴他亨利不想死了。然而殺手給出了一句頗具哲思意味的回答：「死亡，是人類的命運。」最後與亨利對峙那一刻，他說自己是個失敗者，不僅指這次任務，更暗指自己的人生。

殺手和遇見瑪格麗特前的亨利有一個完全一樣的共同點，就是兩個人都極為機械刻板，只知完成工作，毫無人生意趣。如果說殺手的機械刻板來自職業需要，那麼亨利呢？失業的確是一件令人極其沮喪的事情，但很難讓人聯想到自殺。在每天都有人失業的社會裡，失業並不是致命的打擊。對於亨利來說，讓他喪失生活信念的是，除了這份幹了十五年的工作外，他一無所有。人到中年，除了失去工作外，他沒有家人，沒有朋友，甚至沒有自我。

十五年的時間已經把他變成了機械的工作機器，工作是他的一切。影片中處處表現著他的機械。他的通訊錄是空的，他在單位裡一個人默默吃午飯，他沒去過樓下的酒吧，他沒有女朋友，他從頭到尾目光呆滯、表情麻木，說起話來像機器人，喜怒毫不形於色。亨利兼具契訶夫筆下典型專制社會中的零餘

者「裝在套子裡的人」和「小公務員」的雙重氣質，孤僻、自卑、膽怯，逆來順受，被制度同化，恐懼任何現狀的改變。

亨利被通緝時，女友說不如逃到國外去吧，他反問：「你想拋棄祖國嗎？」女友的回答是：「工人階級沒有祖國。」[25] 這句話其實出自馬克思，其本意不言而喻。在這裡卻反諷了亨利作為勞動者的異化 —— 馬克思曾提出「人的異化」理論，指出人在資本主義生產過程中不自覺地把自己的生命投入勞動對象中去，進而失去自我成為物件的附屬物。何況，在影片中亨利本就不是英國人，而是一個被放逐的又無法融入新族群的異鄉人。女友問他為什麼離開法國，他說因為那裡的人們都討厭他，一個如此規矩無害的小人物為什麼招來所有人的討厭？無非是他和主流社會的格格不入，而此次被辭退的首要原因就是他不是本國人。可以說，亨利是一個被無形的體制邊緣化又機械化的多重意義上的零餘者。

影片開始的遠景鏡頭裡，到處是林立的高樓和塔吊，顯示著工業文明的傑作，乍一看卻像一片廢墟。工業文明的另一標籤就是規制。我們嚮往健全完善的法規制度，因為一個生產力發達的社會一定是一切用規則說話的。可是當法規制度最大限度規訓了人類之後，人與動物性慢慢絕緣的同時，卻滑向了機器性的極端。杜威說：「對環境的完全適應意味著死亡。」[26] 亨

25　馬克思、恩格斯：《共產黨宣言》，人民出版社 2014 年版，第 47 頁。

26　［美］約翰·杜威：「心理倫理學」講座，1924 年 9 月 29 日。轉引自［美］威爾·杜蘭特：《哲學的故事》，蔣劍峰、張程程譯，新星出版社 2013 年

利那一屋子的滿頭白髮的同事像小學生一樣等著吃飯的鈴聲，然後一邊吃飯一邊開著無聊的玩笑，樂此不疲，終老一世，這能算人生嗎？

賣花女的出現是亨利所處的那個冷漠世界的一縷陽光。愛情喚醒了亨利體內沉睡的人性，他才有了生的期待。愛情又講什麼規則呢？那不過源於亨利酒後的一次放飛自我而已。在那個無情世界中，真正勇敢的人其實是那位可敬的殺手。他把最後的賣命錢交給女兒，狠著心說「我很忙，別再來找我了」，然後在病魔侵襲下證明了自己的職業素養和操守，在亨利面前調轉槍口飲彈赴死 —— 走向「人類的命運」。

［本文原載《檢察風雲》2018年第12期］

▌是什麼讓我們感到如此恐懼

影片《釜山行》給觀眾帶來的衝擊既有視覺的，也有心靈的。除開頭的情節鋪墊外，故事幾乎全部發生在前進的列車上。在這個特定的有限空間裡，人性被喪屍瘟疫逼到了毫無退路的地步。於是，我們從一節車廂裡看到了整個人類，以及彌漫在我們周圍的恐懼。故事主線非常簡單：某證券公司經理石宇帶著女兒秀安乘火車前往釜山見前妻，不料途中遭遇恐怖的

版，第 415 頁。

喪屍病毒。原來，一家生化公司發生洩漏事故，導致這種病毒的擴散。人們互相感染，到處是嗜血的僵屍，一個個城市淪陷，包括目的地釜山。最後整列火車只剩下一位孕婦和小秀安，其餘全部淪為喪屍，包括男主角石宇。

最初的恐怖來自未知。車上的乘客對所有情況都是未知的，剛開始病毒從一個傳染到幾個的時候，人們並未感到事情有多麼嚴重，甚至當遠處車廂傳來莫名其妙的嘈雜聲，人們依然沒有太大反應。直到張著血盆大口的喪屍一波波襲來，人們才猛然發現這是有多麼恐怖。然而，大家仍然不知道究竟是怎麼回事。儘管起初還有電視播報相關新聞，但鏡頭裡語焉不詳的混亂場面只是加劇了恐怖的氣氛。甚至他們以為是避難所的釜山，也在他們下車即將走出月臺時發現早已被喪屍占領。逃回車廂的人們對於該去往哪裡，喪屍又會藏在列車何處都毫無所知。越是不知道，越是害怕。這就像遠古人類起初對於電閃雷鳴也會感到恐懼一樣，因為他們不知道將要發生什麼。我們小時候不敢走夜路，也是這個道理，因為黑暗中究竟有什麼是未知的。

深層的恐怖來自人類活動。影片開頭就交代，喪屍病毒來自某洩漏事故的生化工廠。生化工廠很容易讓人聯想到核能、生化武器、戰爭創傷等令人恐怖的元素。人類社會發展的歷程，其實也是製造和積累這些恐怖的過程。這樣想來，在環境污染日趨嚴重、戰爭危機始終存在的地球上，電影中的場景難

道一定不會成真嗎？日本動物專欄記者佐藤榮記日前拍攝了一部紀錄片《天堂魅影》，該片於 2016 年 9 月 25 日在東京上映，影片講述東京自兩年前開始出現很多畸形動物，極有可能是因為地下常年累積的放射性物質所致。有報導稱，不管是心理方面的專家還是核研究方面的專家，都不約而同地指出，比核輻射更可怕的是人們心中對核的恐懼。人異化了自然，自然又異化著人。

真正的恐怖其實來自人性。當闖入車廂的第一個病毒感染者騎在女乘務員身上向車廂裡奔跑的時候，車廂裡的人只有驚訝，像看戲一樣嘀咕著怎麼回事，沒有一個乘客去幫助她。如果說大家是被這突如其來的狀況嚇呆了，那麼後面的情節是無法為眾人洗白的。自私的高管男為了自保不惜一次次將同類推向喪屍，也是他拒絕接納死裡逃生的石宇等人進入安全車廂。接下來，更恐怖的是，車廂裡的眾人在他的煽動下都發出拒絕的聲音。這便是人性之中最大的惡 —— 麻木、盲從，最終泯滅良知。我們有時在網路上看到有人當街行凶，圍觀的有，拍照的有，現場影片會立刻被發到朋友圈，可就是無人出手制止，這不是我們作為一個群體的悲哀嗎？所以當老婦人說了句「一群卑鄙自私的人」後打開門放進喪屍，不能不說帶著某種宣判的意味。

漢娜・阿倫特認為罪惡分為兩種，一種是極端之惡，另一種是平庸之惡。人們眼看著身邊的人轉瞬之間成為瘋狂撕咬同類

的猙獰魔鬼，哪怕那是你的親人、朋友，你也無能為力，而且你要迅速遠離他，甚至與他拼死搏鬥，否則你就會變得和他一樣。這其實是平庸之惡的一種象徵，如果你不是處在高度警醒之中就很可能被同化為惡。對於環境污染、戰爭傷害以及極權統治帶來的恐懼，我們或可寄希望於法治建設、教育啟蒙，寄希望於人類文明的進步，寄希望於真的有一天世界和平、天下大同；而面對麻木、自私、貪婪的人性以及它所帶來的平庸之惡，我們是奮起進行自我拯救，還是等待那個打開車廂門的老婦人代表上帝進行判決？如果是前者，我們又將如何實現自我拯救呢？外無安全之感，內有人性之惡，這便是我們潛意識裡的恐懼之源，而且這一切都是來自人類自己。

影片試圖尋找答案。棒球隊男孩面對已成喪屍的昔日隊友無力抗擊，在女友被喪屍咬中之後，選擇與她緊緊相擁，為那份愛送上遲到的歉意，兩人同歸於盡。胖大叔為了拯救車廂裡的人，在阻擋喪屍群的時候不幸被咬到了手，他要求同伴趁他還剩下一點理智的時候快點離開，並提醒懷孕的妻子記住孩子的名字。原本冷漠、自私、忙得丟了妻子忘了孩子的石宇也完成了靈魂的覺醒與自我的救贖。影片結尾，孕婦帶著小女孩走出隧道，面對前方武力戒備的槍口，秀安那期盼再次相逢的童真歌聲挽救了她們自己的生命。那首歌她曾經因為見不到爸爸不想唱而遭到同學嘲笑，如今卻可以在經歷無比殘酷之後悲情吟出，因為她真切地體驗到了一次父愛。或許，真的只有愛，

才是最值得我們信仰的。

[本文寫於2016年冬]

▎影像狂歡背後的敘事構陷

　　1997 年，由著名導演詹姆斯‧卡麥隆指導的好萊塢大片《鐵達尼克》在美國上映，第二年這部電影被引進中國，隨後在中華大地掀起觀影熱潮。片中折射出的騎士精神、紳士風度、生命平等和珍視當下等文化內涵令國人為之動容。不過，這部曾經深受觀眾喜愛的電影，其背後還隱藏著一部鮮為人知的華人血淚史和屈辱史。中國人透過銀幕認知這一事實，經歷了漫長的 24 年──近期，由當年《鐵達尼克》導演卡麥隆監製的紀錄片《六人：鐵達尼克上的中國倖存者》與中國觀眾見面了。

　　這部紀錄片的導演原名亞瑟‧鐘斯，英國人，羅飛是他的中文名。羅飛曾是好萊塢知名雜誌《綜藝》的中國首席記者，在中國生活了 15 年，他偶然得知鐵達尼克上曾有 8 名中國乘客，其中 6 名在海難中倖存。可是他發現，在幾乎所有倖存者的資料都可以查到的情況下，找不到這 6 個人的任何資訊，隨後一個多世紀裡，從沒有人關心過他們。這激起了羅飛強烈的好奇心，也正是這部紀錄片的緣起。

　　經過羅飛堅持不懈地追尋與查找，他發現了真相。原來，

當時 6 名中國人登上了救援船卡帕西亞號，但他們不被允許登陸美國，也不能得到任何救助。儘管是有船票的合法乘客，可是卻被當作偷渡客羈押起來。由於不通英語，他們無從申辯，成為歷盡磨難死裡逃生的失語者。他們被送往古巴，從此不知所終。既然被定性為「偷渡客」，那一定不會幹什麼好事，於是在幾經周折所能查到的有限的 6 人資料中，原本被救後還在幫助其他人的中國乘客被描述成破壞規則的劣等人。在後來的人生中，他們自己都恥於談起這件事，談起這些痛苦的經歷。這一顛倒黑白的事件，並非偶然發生，而是有著深刻的政治背景——臭名昭著的《排華法案》的出臺。

根據公開史料記載，從 1848 年至 1882 年，至少有 30 萬名華工進入美國，從事各種底層勞動工作。這些華工吃苦耐勞、安分守己，為美國經濟繁榮發揮了巨大作用。然而伴隨著「淘金熱」的減退以及「太平洋鐵路」項目的完工，大量中國勞工湧入美國西部的勞動力市場，引發了當地白人的不滿，他們認為被華工「搶了飯碗」。1882 年 5 月 6 日，時任美國總統賈斯特·艾倫·亞瑟正式簽署了《排華法案》。該法案禁止除外交官、教師、學生、商人和遊客等群體外的中國移民入境美國，是美國首部也是唯一一部真正實施的針對特定族裔的全面移民禁令。1902 年該法案被宣布為永久有效，後續一系列法案還剝奪了更多華人的權利。1910 年，美國在天使島建立移民營，扣押和盤查擁有合法證明文件的移民。此後 30 年間，約 17.5 萬中國人曾

在此被拘禁，並受到極不公正的待遇。

　　作為該紀錄片監製的卡麥隆首次在鏡頭前透露，電影《鐵達尼克》中露絲靠浮木逃生的靈感，就是來自一名中國倖存者的真實經歷。在卡麥隆原版 227 分鐘的影片中，折返的 14 號救生船最後救下來的一名乘客，就是那位中國人，可是在最後正式上映版 194 分鐘的影片裡，與中國人有關的鏡頭都被刪除了。正如歷史上那真實存在過的六位中國人的命運，他們在美國上岸後就被「人間蒸發」了。2012 年，美國眾議院全票表決通過，美國正式以立法形式就 1882 年通過的《排華法案》道歉。然而，140 年之後，這份法案的陰影仍然籠罩在美國土地之上。

　　當那些所謂紳士們借由鐵達尼克的故事，以一種近乎狂歡的方式向世界彰顯他們所謂的「美國精神」的時候，背後的真相卻是對六位「失語」的中國倖存者進行的種族主義敘事構陷，這種敘事習慣今天依然流行。這值得中美兩國所有熱愛和平追求正義的人們所警惕，紀錄片《六人》的現實意義也正在於此吧！

[本文原載《檢察風雲》2021年第13期]

▌馴龍之道不在高手

　　晚飯後，小外甥正看一部動畫電影。我問他影片叫什麼名字，他回答《馴龍高手》。受片名的影響，看到一半的時候，

我都以為這是一部講述主角希卡普如何從懦弱少年成長為馴龍高手的英雄傳記，是典型的勵志故事。然而，進入後半部分之後，我越來越覺得，好像並不是那麼一回事。直到影片結束走字幕的時候，我看到字幕背景的英文 ── How to Train Your Dragon，我知道這又是一次翻譯造成的誤讀。

是的，影片原名就是 How to Train Your Dragon，夢工廠根據葛蕾熙達‧柯維爾的同名童話改編製作。故事講述在維京人的神祕部落裡，他們和龍戰爭不斷，互相攻擊，擊敗對方是自己生存的條件。在維京部落中，少年必須通過屠龍測驗才能正式成為維京族男人。天生懦弱的少年希卡普即將面對屠龍測驗，他決心把握這唯一的機會，向族人和他爸爸證明自己的價值。但是，當希卡普遇見一隻受傷的龍 ── 被稱為閃電與死神的不潔之子的夜煞，並且和這只龍成為朋友之後，希卡普的想法徹底改變了。屠龍場上，面對無比凶惡的巨龍，希卡普放下了手中的刀。最終，希卡普用他的愛和真誠征服了龍，拯救了整個部落。看來，有時候愛比暴力更有力量。

這首先當然是一個少年英雄的成長故事，然而，事情又遠非這麼簡單。希卡普以及他的同伴們從小就被長輩們告知，龍是有多麼凶惡和殘暴，要想活命並保持種族延續就必須殺掉它們、剷除它們。可透過與小夜煞的相處，希卡普發現事實並非如此。龍的本意並非就要攻擊維京人，龍也有龍的苦衷。是維京人的敵視引來了龍的敵視，在不斷的誤會中人與龍兩個族群

才世代交惡。而當希卡普放下屠刀，龍也就收斂了殺氣。在愛心和真誠的感召下，龍被馴服了。故事要告訴我們的不是或者絕不僅僅是希卡普多麼的勇敢，多麼的英雄；故事在更深層面表達的是，要怎樣面對你生存的世界，這是「How to」的問題，不是「高手」的問題。譯者沒有將「How to Train Your Dragon」直譯為「如何訓練你的龍」，而是故作聰明譯成「馴龍高手」，這是一種誤讀，這樣傳達出來的資訊是淺層次的。

譯者是誤讀，其實故事本身講的也是關於誤讀。誤以為那是惡龍，用惡的方式對待他，他就真的會成為惡龍；而用愛和真誠面對他，他就成了你的朋友。我們總是用世俗的眼光去看待事物，做過一件「壞事」甚至長得「惡」就差不多是壞人。對於這樣的事物，用惡的眼睛去看它對待它，它就真會成為惡；用善的眼睛去看它對待它，它就會成為善。多年前看過王怡先生的一篇電影隨筆，談的是柏林金熊影片《以父之名》。第一句話就是：「保護『好人』的權利，總是從保護『壞人』的權利開始。」因為保護大多數好人的權利是天經地義的事情，而「壞人」的權利常常因為道德的慣性思維而被忽視甚至侵犯。對待所謂「壞人」我們要以法治的名義，而不是以父親的名義。法律可以懲治罪犯，而路人不能打死小偷，就是這個道理。即便對待真正的惡，我們也要客觀、公正、理智，更何況是被我們誤以為的「惡」呢？這樣以惡對待「惡」其實經常在我們身邊發生。班裡同學丟了東西，大家總是首先懷疑那個坐在最後一

排，成績不好，經常曠課，愛搞惡作劇的傢伙；進過監獄的人出來後，再怎麼規矩也會被社會歸入特殊人群。這是不客觀、不公正、不理智的，更不是文明社會的思維準則。

這不禁讓我想起一部老電影，叫《她從霧中來》。女主角陳蓉是一位失足女青年。她被勞教農場提前釋放後，發誓洗心革面，重新做人。然而，世俗的眼光不肯饒恕她，「好人們」對她白眼、譏笑、排擠甚至謾罵，一度使她無路可走。好在街道治保主任張大娘以及她的兒子派出所民警張國慶對她施以愛心，使她懸崖止步，走出迷霧。在陳蓉走出迷霧的路程中，為她設置重重阻礙的，除了昔日不法同黨外，還有貌似好人的正人君子們。陳蓉對於張國兵和張大娘的愛護與幫助感激萬分，決心用真心和汗水洗刷過去的污點。她每天起早貪黑，參加街道上的勞動，斷絕了同涉嫌違法犯罪人員的來往。張大娘像慈母那樣無微不至地關懷著陳蓉，四處奔走，向有關單位為她申請收回住房和安排工作，卻遭到了區勞動科長的百般阻撓。李玉鳳是張國慶的女朋友，在她父親李科長的影響下，秉承「一日做賊，終生是賊」的理念對陳蓉非常歧視。她慫恿張大娘的女兒小曼挖苦陳蓉是賊，三番五次地想攆走陳蓉。陳蓉在李玉鳳和小曼的譏笑謾罵聲中，懷著絕望的心情悄悄離開張大娘家的情景，令人無比悲憤。想做一個好人就這麼難嗎？

古語講，莫以小人之心度君子之腹。李商隱更有詩雲「不知腐鼠成滋味，猜意鵷雛竟未休」。以「惡」猜度別人、看待

世界是一種非常可怕的社會心理。超市的出現方便了買者和商家，但是在超市里購物總是有人以為你會偷東西，甚至搜你的身，在百度搜索「超市強行搜身」詞條，相關資訊幾十萬條。如果生活在一個充滿惡意的世界裡，人怎能不惡？所以，要想生活在一個美好的世界裡，就必須從我做起學會「How to」，學會「How to Train Your Dragon」。

[本文初稿原載《遼寧法制報》2012年4月13日，
發表時題爲《以法律的名義》，有刪節]

▋鋼鋸嶺懸崖上的耶穌

據《摩西五經》，摩西受上帝旨意帶領以色列人逃出埃及後，上帝耶和華對他的以色列子民布法放言，宣布十誡。[27] 其中第六誡為「不可殺人」。猶太教、天主教、路德教、東正教和新教無不奉此聖誡。那麼，戰士在戰爭中殺人究竟算不算殺人，哪怕是身在正義一方？影片《鋼鐵英雄》中的士兵德斯蒙德·多斯認為，即便是在保衛國家的戰爭中，作為戰士自己也不該去殺人。

故事取材於「二戰」期間的真人真事。珍珠港事件之後，

27　《摩西五經》之《出埃及記》第二十章，馮象譯注，生活·讀書·新知三聯書店 2013 年版，第 149 頁。

美對日宣戰，揮軍沖繩島。此時小鎮青年德斯蒙德‧多斯正在經歷兩件影響他一生的大事，其一是他愛上了一個姑娘，其二是他參軍了。因為信仰問題，入伍後他拒絕拿槍。因此部隊裡從上到下全都排斥他，在如此空前的戰爭中有士兵宣稱自己不拿槍，絕對是另類，更是對戰友的不敬。他被戰友鄙視，被視為懦夫和膽小鬼、假清高，他的各級長官想盡辦法讓他離開部隊，他甚至被受他連累的戰友們痛扁。長官說，你何必呢，回家吧，孩子！他說不。長官又說你認個錯，脫下軍裝就不必上法庭，他說不。於是他以違抗命令罪被告上軍事法庭。關鍵時刻曾為「一戰」老兵的爸爸遞上來一封有軍方高層簽字的信函，於是他被宣布無罪，可以留在前線當醫務兵。這並不是因為老爸關係有多硬，而是美國憲法第一修正案規定美國是一個不確立國教的政教分離、宗教自由的國家，道斯因此享有因其信仰而拒絕持槍服兵役的公民權，軍事法庭的裁決不能與憲法精神相悖，否則即違憲。

　　戰鬥打響後，美軍必須攀爬鋼鋸嶺懸崖攻占據點，但傷亡慘重，舉步維艱。在大潰敗的撤退中，道斯看著其他隊友一個個撤下懸崖的時候，聽到屍橫遍野的戰場上傳來痛苦的求救聲，他猶豫了。他可以聽從命令，撤下懸崖，但他選擇了留下來，拯救戰友。從黑夜到凌晨，在掃蕩戰場的日軍槍口下，他對一個個不同程度受傷甚至奄奄一息的小夥伴說：「我是醫療兵道斯，我在這裡，相信我，不要怕，我會帶你回家……」他用

繩子把傷殘的戰友一個個送下懸崖，他不斷地自言自語：「再救一個，再救一個……」最終這個不拿槍的士兵挽救了 75 個生命，還包括兩個日本兵。彼時情景，讓懸崖下的戰友以為神在上面。曾經對他嫌棄和鄙夷的同伴及長官向他致敬，請求他的原諒。事實上道斯根本就沒有恨過他們，當初在兵營被同伴揍到鼻青臉腫，長官問他是誰幹的，他說是自己睡覺不老實。沒有怨恨，何談原諒？

　　再上戰場，所有士兵要等道斯做完祈禱才肯出發。於是他們大概也已經相信，上帝已將這鋼鋸嶺乃至沖繩島交給了他們。沖繩島戰役可以稱為人類戰爭史上最慘烈戰役之一。該戰役是「二戰」中太平洋戰場傷亡人數最多的戰役。日軍共有超過 10 萬名士兵戰死或被俘虜，盟軍人員傷亡亦超過 8 萬。鋼鋸嶺終於被奪了下來，受傷的道斯被送下懸崖。鏡頭對準擔架上的醫療兵道斯，由俯視轉到仰視，天空之上那個手持《聖經》的傷兵，儼然忍辱負重、寬恕所有冒犯者、替人受難又拯救世人的耶穌基督。是的，他懷中始終揣著一本《聖經》，是他的未婚妻在他上戰場前送他的禮物。當道斯初入軍營表明不持槍立場的時候，他的戰友重重一拳打在他的臉頰上，問道：「如果有人打你左臉，你是不是會把右臉轉過來？」其實，耶穌已經回答了這個問題：「有人打你的右臉，連左臉也轉過來由他打。」（《馬太福音》第 5 章）只有當耶穌為我們受了難，我們才知道耶穌是耶穌。補充一句題外話，這部影片的導演梅爾·吉勃遜曾經導演

過一部電影叫《耶穌受難記》。

　　的確，反對暴力殺戮的思想在《聖經》新舊約中都有體現。耶穌被捕時，他的一位追隨者拔刀削掉了大祭司僕人的耳朵，耶穌說：「收刀入鞘吧。凡動刀的，必死在刀下。」（《馬太福音》第 26 章）即便發生戰爭，也最好是不流血的非暴力衝突。約書亞圍攻耶里哥，七日圍城，兵不血刃，呼喊聲中城牆坍塌，因為上帝已將這城交給了他們。（《約書亞記》第 6 章）作為虔誠的信徒，戰場上的道斯似乎有理由不拿槍。愛國無罪，斥槍有理。

　　雖然《聖經》不提倡殺戮，但一如馮象先生在《摩西五經》中對第六誡所作的注釋，道斯的長官告訴他上帝所說的禁止殺人指的是「謀殺」，戰爭是個例外。有人說，道斯的堅持源於他信奉的是基督複臨安息日會，我對這個宗教派別並不了解。那如果我們暫且放下信仰問題，還有沒有其他理由讓道斯如此固執呢？有，就是心理根源。童年時期在一次和哥哥的打鬥中，失手用磚塊砸了哥哥腦袋，儘管沒有造成嚴重後果，但當時哥哥腦袋流血昏迷的情景在他記憶裡留下了深刻印象，他呆立在《十誡》的圖畫前，目不轉睛地盯著那第六誡。道斯的爸爸，大概是「一戰」的經歷給他留下了嚴重的心理創傷，他酗酒，經常在酒後暴打孩子和妻子。有一次老道斯竟然要向妻子開槍，小道斯奪過手槍，然後把槍口對準了自己的父親。當然，他並沒有開槍，然而他承認他在心裡已經開槍了。既然連伊底帕斯都

無法承受殺死自己父親所遭受的心靈譴責與痛苦，自毀雙目，道斯從此發誓不再碰槍也就沒什麼不好理解的了。

　　無論是信仰所繫，還是心靈救贖，總之道斯在軍法和命令面前選擇了不服從，其實早在參軍之前他已經有過拒服兵役的記錄。道斯的不服從儘管因憲法的保護和戰場的需要而得以成就高尚，但他的良心抗拒還是無法不讓我多想——若非老爸「劫法場」，他無疑要坐牢——行為的正當性與法律的有效性在何種程度上相互拒斥，又如何得以走向統一？用肯特·格里納沃爾特的話說就是——「什麼時候人民不服從法律是正當的？」[28]只有當你是懸崖上的耶穌的時候嗎？上法庭前未婚妻曾對道斯說：「你假裝拿一下槍又如何？放下你的驕傲，妥協一下吧！」他當然拒絕了。

　　—— 吾愛吾妻，吾更愛自由。

[本文原載《檢察風雲》2017年第4期]

罪惡與童話

　　孩子本是天真無邪的，而成人世界充滿醜陋和罪惡。成長

28　［美］肯特·格里納沃爾特：《良心抗拒、公民不服從和反抗》，載小約翰·威特、弗蘭克·S·亞歷山大主編：《基督教與法律》，周青風、楊二奎等譯，中國民主法制出版社2014年版，第86頁。

的過程，從某種意義上說，就是童真被漸漸吞噬的過程。電影《被綁架的小孩》（義大利，2003 年，又名《有你我不怕》、《小孩不怕》）講的就是一個這樣的故事。十歲的男孩蜜雪兒在和小夥伴嬉戲的時候，無意中發現了一個祕密，這祕密背後隱藏著一個可怕的大陰謀。

那個祕密就是在山坡上一棟廢棄的房子外面，有一個被掩藏的地洞，裡面囚困著一個男孩，蜜雪兒和那個叫菲力浦的同齡男孩成了朋友。一天夜裡，蜜雪兒偷聽到父親和幾個人的談話，原來菲力浦是被他們從米蘭綁架來的。他們的目的是獲得贖金，很多村民參與其中。蜜雪兒質問父親：「你們為什麼把他關在那裡，我不明白。」父親說：「你長大就懂了。」純真的蜜雪兒的確不知道事情的嚴重性，他對大人們的世界充滿了迷惑。

警方很快找到了線索，直升機開始在村口盤旋。蜜雪兒得知大人們要殺了菲力浦，撕票滅口，立即跑去報信。他救出了菲力浦，自己卻倒在了父親的槍口下，黑暗中父親把他當作了菲力浦。

故事情節看似很簡單，鏡頭下的義大利南部鄉村，如同油畫一般美麗。即便與旖旎的田園風光相呼應的是一樁兒童綁架案，影片的敘事也非常平緩。發現祕密之後，蜜雪兒在心裡做了各種各樣的奇異猜想，好奇心促使著他一次又一次地奔向那個神祕的地方。起初他更多的是把這個祕密視為童話在現實生活中的一種映現，就像他每天晚上都躲在被窩裡讀的那個故

事。蜜雪兒在知道菲力浦是被父親和他的朋友們囚禁在地洞裡之後，也沒有感到太震驚，因為他似乎真的不懂什麼是綁架和勒索。他只是奇怪，他們為什麼這麼做。然而在這貌似平靜的背後，卻是激烈的矛盾和衝突。

實際上，如果不是大人們的罪惡行徑，蜜雪兒和菲力浦根本不可能相遇，他們來自兩個完全不同的世界。蜜雪兒和菲力浦身後是南部鄉村和北方都市的對峙。菲力浦生在米蘭是貴族子弟，蜜雪兒生在貧困的山村是綁匪的兒子。讓他們成為朋友的是共同的信仰——童話。可問題是作為同齡的孩子，他們為什麼不能享有同樣的陽光和空氣？美景與地洞的對比形成的反差是善惡的衝突的象徵，可這善與惡的界限卻是那樣模糊，光明與黑暗相隔咫尺更難以相通。

蜜雪兒和菲力浦交朋友的事情被大人們知道了，他被「胖揍」一頓，並被禁止再去找菲力浦。向大人告密的是蜜雪兒曾經信任的小夥伴，那個孩子為了利益出賣了朋友。原本天真、單純的孩子，早已諳熟成人世界的遊戲規則，正如影片開頭他們那場比賽的隱喻，強者用暴力構建遊戲規則並主宰輸贏結果。這其實是最真實的人性與最現實的世界。

說到人性，又想到蜜雪兒的媽媽，她是好人還是壞人？她保護兒子，也服從丈夫。她明知丈夫在做什麼，卻並未阻止，還為他們服務。即便作為凶手的父親，在蜜雪兒眼中雖談不上多麼好，卻也是他愛戴和敬畏的人。父親也非常愛他和妹妹，

出門回來要帶禮物給他們，一有時間就陪孩子嬉戲，而當他失手錯傷兒子後，緊緊把蜜雪兒抱在懷裡的鏡頭更是令人感喟，善惡或許從來就不是涇渭分明。

[本文原載《檢察風雲》2019年第6期]

▌擬制的親情與超現實的虛構

是枝裕和的電影《小偷家族》情節並不複雜。六個毫無血緣關係的成員拼湊在一起，擬制了一個家庭，有「奶奶」，有「爸爸」和「媽媽」，有「小姨」還有兩「兄妹」。「爸爸」是建築工，「媽媽」是洗衣工，但同時他們還有第二職業 —— 小偷，「兄妹」倆則是「爸爸」帶出來的徒弟。影片故事用具有現實主義風格的一句話概括就是：一個盜竊犯罪團夥的覆滅。

這樣的團夥覆滅了，好像是一件大快人心的事情，邪不壓正！我們應該歡呼是不是？我們應該慶祝是不是？影片中最後案件告破，圍在員警、記者周圍的群眾的確是這麼做的。然而，銀幕前的你我卻未必 —— 恰恰相反，很多觀眾流下了眼淚。在感情上我們可能希望他們不要被抓，希望他們不要離散，甚至會希望他們真的是一家人。這是怎麼回事呢？

導演通過鏡頭向我們娓娓道來這個「家庭」的傳奇故事。每個人，都有一段心酸的過往。這是個不真實的家庭，他們在人

生道路上結伴而行卻是因了真實的感情。

「奶奶」，在這個世界上沒有了親人，唯一可能有法律或社會關係的是她前夫的繼子，但這位繼子曾經被妻子質問：「繼父的前妻和你有什麼關係？」她是一個即將告別這個世界的孤獨者。「爸爸」治和「媽媽」信代，原本是婚外情人關係，正當防衛殺死了信代的前夫，在世俗道德上難以融於原有生活，於是「落草為盜」。「小姨」亞紀，被奶奶帶來的前夫的繼子的女兒，她加入這個「家庭」並非生活所迫，而是一種不辭而別的離家出走，來到這樣一個沒有血緣連繫也沒有前途希望的環境裡，只是想過有愛和自由的生活。「哥哥」祥太也是被父母遺棄在車裡而後跟著新的「爸爸」、「媽媽」來到「小偷家族」。「妹妹」玲玲原來叫樹里，被「爸爸」、「媽媽」撿到時遍體鱗傷，那是因為夫妻不和使無辜的孩子成了不幸的犧牲品。

導演的鏡頭冷靜而克制，並沒有把人物塑造得如何高大上，他們的行為當然並不高尚，他們違法犯罪是不爭的事實，他們也有他們的人性弱點，他們並不是一個慈善組織。正是這種題材的邊緣性和敘事的客觀性，讓我們得以理性地思考故事背後的思想邏輯。

其實，我們說這是個擬制的家庭，是從文學修辭的意義上講，而在嚴格的法理層面，擬制是將此事實視為彼事實，賦予相同的法律效果。家庭關係可否擬制？當然可以，例如法律允許的收養即可形成擬制關係。所以從法律上講他們的擬制是不

成立的，用我們熟悉的日常語言說頂多是「山寨」。然而，反諷的是，在這個「山寨」家庭中，卻擬制了親情，擬制了幸福。在這種擬制中，被召回的是人的最基本需求、情感和愛。「媽媽」被裁員後沒了班上，才得以在白天「家人」都不在的時候，穿上講究的內衣，在那間狹窄的屋子裡和「爸爸」有了一次匆忙的性生活。在玲玲的同意下，「媽媽」燒掉了她離家時的衣服——那上面有女孩的「傷」。火光中，「媽媽」抱著玲玲說：「……真的愛你，就會像我這樣緊緊地抱住你。」

也有學者將擬制比作「善意的錯誤」、「法律的假定」和「超現實的虛構」，我覺得用「善意」、「假定」、「虛構」這些修辭用來形容「小偷家族」倒蠻適合。他們每個人都是被自己原有的世界所放逐的，是無家可歸的流浪者。他們在這個虛擬的家庭中，互相依偎，互相鼓勵，互相找到了愛。就像男孩祥太念念不忘的那個《小黑魚》的故事，作為另類他們不融於原有生活，又弱到無法獨立生存，於是抱團取暖，在彼此的慰藉中變得強大一點點。普通生活的瑣碎日常成為他們最幸福的時光，一「家」人擠在屋簷下看煙花的畫面無比溫馨和浪漫。

當「爸爸」帶著全「家」人去海灘玩耍，「奶奶」看著五個人手把手在海水中跳躍的背影，喃喃自語：「謝謝你們……」第二天「奶奶」去世了。擬制何以比真實更動人？因為真實失卻了原本的真實。被捕後，員警告訴信代，玲玲回到了媽媽身邊，因為媽媽需要她。這聽起來天經地義，然而信代問員警：「孩子

生下來就是屬於母親的嗎？」這一問充滿哲思，試問有多少母親「偷」了孩子的「生」？然而代表權利正義的員警反問信代：「沒有生過孩子也有權利做母親嗎？」信代啞口無言，眼淚止不住地流。銀幕前的我們或許可以替信代去繼續思考這樣的問題——權利到底是與生俱來、神的賦予，還是必經法律的染指？如果是自然擁有的，信代為何沒有，這只是辦理一個收養手續就能解決的嗎；如果是需要法律認證授權的，那玲玲的母親又何以自然擁有成為母親的權利？

那麼接下來的問題是，如果親情和幸福可以擬制，那麼「家人」的定義還只能靠血緣和法律維繫嗎？感情能否取代先天的血緣關係和後天的法律授權，成為形成家人關係的充分條件？

這其實體現的是道德與法的辯證關係，於是問題又回到了自然正義與實證主義的岔路口。在實證主義法學看來，法律與道德沒有必然連繫，個人的態度、情感、信念和價值等因素應當排除在法律考量之外，而自然法哲學追求的是實質正義，並不在乎法律的形式。現代政治學擯棄了古典政治性「自然秩序」的主張，堅持建立「合乎權利的秩序」，原本是因其對「個體」的關照。但這一選擇也導致了法律實證主義在現代社會的立法語境中越來越強勢，道德不知不覺成為漸行漸淡的背景。然而在人類業已進入一個以秩序與權利為標榜的社會的情形下，似乎不得不重新面對這樣一個問題：我們到底要構建合乎自然的

秩序還是合乎權利的秩序？或者說兩者之間是否可以通融？進而，自然法哲學和法律實證主義在何種程度上能夠握手言和？因為，諸如《小偷家族》這樣的故事分明告訴我們，在用法律——暴力維持權利的社會裡，「人的境況」並不總是樂觀，人的權利可以得到法律的保障，也可能會在權利秩序的規制下喪失積極生活的條件；而在合乎自然的世界裡，公正與合法其實是兩回事。

擬制家庭，團結友愛，共同勞動，平均分配。——這個「小偷家族」甚至有點像太平天國的擁躉們曾經夢想過的人類烏托邦的縮微版。然而，有的夢想可以成真，有的夢想真的只是夢想。現實的社會容不得他們用破壞秩序的方式換取個人的利益和幸福。祥太不忍心看著幼小的「妹妹」繼續走上這條沒有前途的路，他故意失手。信代頂下所有人所有的罪，其他人都走上了所謂的人生正軌。祥太最後一次來看曾經的「爸爸」，「父子」一起堆雪人，同榻而眠。分別時，看著「爸爸」追著遠去的巴士奔跑，我想起了那個《小黑魚》的故事，那個夏夜的煙花，還有冬天裡的一場雪⋯⋯實在法可以輕鬆劃定罪與非罪的界限，但道德上的善與惡之間卻並非那樣涇渭分明。

施特勞斯說：「善的生活就是與人的存在的自然秩序相一致的生活，是由秩序良好的或健康的靈魂所流溢出來的生活。」[29]

29　[德]施特勞斯：《自然權利與歷史》，彭剛譯，生活‧讀書‧新知三聯書店
　　2003 年版，第 128 頁。

作為「小偷家族」裡的人，他們吃的是偷來的，用的是偷來的，奶奶是偷來的，孩子是偷來的，他們的親情、幸福和快樂統統都是偷來的，但是他們在那間屋子裡的「超現實的虛構」卻像極了「與人的存在的自然秩序相一致的生活」。「偷生」是一種隱喻，更是一種反諷。小偷家族裡的人犯下的是實在法規定的罪，而那些偷了別人的情感、快樂與幸福的人的罪，那些並非「秩序良好的或健康的靈魂」犯下的罪又由誰來判決呢？

[本文寫於2018年夏，首發正義網「法律博客」]

電影、個案與司法進步

　　電影《熔爐》講述了聾啞學校的孩子遭到校長及其他教職人員慘無人道的性侵、虐待以及東窗事發後進行艱難訴訟的故事。影片真實感人，極具震撼力。

　　來自首爾的啞語美術老師姜仁浩駕車前往小城霧津慈愛聾啞人學校履職。到了這所被霧津教育廳指定為最優秀的學校之後，他不僅親身感受到那裡的行政腐敗，而且親眼目睹了一起起學校教職工針對聾啞學生殘忍的暴力事件，更令人心驚和髮指的是，他隨後得知多名學生包括男生長期遭受校長、老師的性侵。於是他和偶然相識的人權維護中心工作人員友真一起揭開了慈愛聾啞人學校的一層層黑幕。然而，在腐朽的司法體制

197

和黑暗的司法環境之下，他們還是失敗了。影片結尾，是螻蟻般可憐人們的悲泣與邪惡者的狂歡。

犯罪嫌疑人的辯護律師是前任法官，因為當時韓國司法體系中有「前官禮遇」的潛規則，法官判決結果可以理所當然傾向對方。而那位律師又是推薦姜仁浩到霧津慈愛學校任職的老師的朋友。老師和律師請他吃飯，對方許諾，如果放棄訴訟和解，不僅可以拿回交到學校的 5,000 萬韓元贊助費，而且還可調回首爾工作。姜仁浩果斷拒絕，從談判的餐館出來他歇斯底里地砸碎了自己的車窗玻璃。不知他是對自己深深敬仰的老師的失望，還是在痛恨自己的渺小與無力。

青年教師姜仁浩能拒絕金錢與利益的誘惑，喪失勞動能力的民秀奶奶卻不能。那是一個極度貧困的家庭，兒子癱瘓在床，兒媳棄家出走，孫子是殘障兒。可憐、無知的奶奶收下了對方的錢，在和解書上簽了字。特寫鏡頭裡，奶奶深深低下了頭，也低下了人的尊嚴。她簡單地認為有了錢就能解決孩子的生活問題，但她一定沒想到，她會因此失去剩下的那個唯一的孫子。這部影片中所反映的司法、教育、貧困和殘障兒童問題，都是當今世界所有國家和社會都要面對的重大課題，而且前三者之間存在著深刻的關聯。

曾經許多次在媒體看到校長或教師性侵、虐待兒童的新聞、案件，我們很生氣，我們很憤怒，可是當你看到影片中那些震顫心靈的細節就會知道，憤怒甚至斥罵，遠遠不能表達你

的內心感受。當我們知道那些犯罪分子已經被繩之以法時，即覺惡氣已出，事情結束了。可是那些可憐的孩子，他們內心的創傷也許一輩子也無法癒合。影片中，男孩民秀在法庭進行毫無公正可言的判決之後，選擇了與施害人同歸於盡。在司法機器罹患肌無力病症的情況下，這或許是飽受踐踏的弱者能作出的唯一有效選擇。因為另一種選擇，也就是片尾人們的遊行抗議在強大的國家機器面前被輕而易舉地摧毀了。員警用高壓水槍和暴力沖散了呼喚正義的人群，水注之中，姜仁浩抱著民秀的遺像瘋了一樣反覆地說著：「這個孩子，既聽不到聲音，也說不了話，這個孩子的名字，叫民秀……」是的，那些既聽不到聲音也說不了話的孩子，那些折翼的天使，他們遭受了人間最無人道的摧殘與不公。

遲到的正義，出現在電影之外。這部電影來自真實事件——2000 年至 2004 年間發生於韓國光州一所聾啞殘障人學校的性暴力案件。當時的判決引起了人們的強烈不滿，主要當事人沒有受到任何實質性的懲罰，仍繼續在學校擔任職務。作家孔枝泳據此創作了小說《熔爐》。知名演員孔侑讀了小說後深受震撼，竭力奔走，促成同名電影《熔爐》於 2011 年誕生，並在影片中飾演姜仁浩一角。《熔爐》公映後，又一次引發了韓國民眾的譁然，並前所未有地以電影作品被評選為當年韓國十大法律新聞事件之一。迫於輿論壓力，韓國光州警方組成特別調查組再次對「仁和學校事件」進行調查，案件隨後重審，涉案犯

罪人員終於受到了應有的懲罰。

多少令人寬慰的還有，那些不幸的孩子和良知未泯的人們用他們的血淚乃至生命，換來了國家司法進程中的艱難一步。此案之後，韓國國會先後通過了《性暴力犯罪處罰特別法部分修訂法律案》（又名《熔爐法》）、《社會福祉法事業法修訂案》、《教育公務員法修訂案》等一系列法律和規定。在大陸法系國家，個案推動司法制度變革是非常值得研究的問題。個案推動立法，並非法治進步的主流進路和必經之途。然而在體制上諸多問題無法一時徹底釐清的情形之下，自下而上由個案逆推立法，則是一個無奈但卻有效的方式。如果把目光拉回我們自己的國度，許多法律人應該對十幾年前的孫志剛案記憶猶新。可以說那是一人之死換取一國法制之變革，一起個案推動立法之進步。這中間，儘管帶著悲情，但卻是在向前走。

[原載《檢察風雲》2015年第15期]

▋並不久遠的往事與未知的刑罰

坦白說，我在看土耳其著名導演努里·比格·錫蘭的《安納托利亞往事》的時候是不斷溜號、昏昏欲睡的。影片不僅冗長，而且情節極其單調，講的就是員警押著犯罪嫌疑人去指認藏屍現場並返回屍檢的故事。在前半部分，員警、檢察官、法

醫等一干人押著兩名嫌疑人乘三輛汽車在公路上行駛、尋找；後半部分則是在解剖室裡，法醫及其助手對受害人屍體進行檢查、檢驗。然而，如此簡單的故事卻講了 150 分鐘。導演到底想說什麼呢？

要想弄清這個問題，是要看第二遍的。重讀影片發現，人物之間的對話、眼神交流、肢體語言以及活動環境，乃至諸多看似可有可無的細節，實在是訊息量太大，透過這些資訊我們可以大致還原出一個並不簡單的故事。

這個被還原的故事應該由這樣幾個問題構成：首先，誰是真正的殺人者？其次，殺人的動機是什麼？最後，法醫為什麼隱瞞實情？這甚至都不是一個完整的破案故事，影片從頭到尾都是在講一起殺人案件偵破的部分環節。我們在影片中看到的是簡陋的執法裝備和粗糙的辦案過程，導演似乎也無意為我們揭開謎底。凶手到底是不是肯南，他要接受怎樣的刑罰？一路上大家也都並不關心這些問題，幾個人三三兩兩、有一搭沒一搭地打發時間，斷斷續續地講出了各自的人生往事。

警長納西不辭辛苦連夜奮戰，但從他與同伴的交談中我們得知，他的恪盡職守其實是對家庭苦難的逃避。檢察官在醫生的啟發下才明白妻子是用結束自己生命的方式懲罰他的出軌行為。法醫也曾有過短暫而幸福的婚姻，不幸的是很快就離婚了，而此後他總是沉浸於回憶與幻想之中。納西的搭檔阿爾伯經常帶著幾十發子彈到野外朝著天空發射，他說這是一種發洩

的方式。他們臨時歇腳的村子很破敗，年輕人都出去打工了，剩下的都是留守老人，村長的最大痛苦是老人死後要等子女回來才能安葬，那麼多屍體如何久存不腐？

看起來這些都是個別事件，但如果把這些不同的人生遭際連綴在一起，便能勾勒出一幅社會畫卷。警員阿爾伯曾說：「在這種地方誰不會拿槍防身啊，你沒槍就沒命了……」顯然影片所反映的是一個族群在動盪時代中的諸多社會問題，是那些生命如何得以生存。蒼穹、曠野、荒原、夜色，看似平靜空洞的景致裡面實則危機四伏、暗湧奔流，從欺騙、背叛到弱肉強食的叢林法則，生死只是瞬間的事情。導演的高明之處就在於，用個案管窺社會，用細緻入微的鏡頭刻畫映射出道德、司法、醫療、經濟、文化等時代面貌與人間萬象。

長鏡頭與空鏡頭的大量運用，更烘托出孤寂、蕭瑟、壓抑與沉重的氛圍。停電後村長的女兒斯米萊捧著燈進入房間，燈光依次照亮了房間裡所有人的臉，而每一個人看到黑暗中斯米萊美麗光潔的臉時都不由驚呆了。畢竟，在蕭條破敗與醜陋死亡中生活了太久的人們已經忘記了什麼是美。肯南就是在那一刻淚流滿面，最後說出親生兒子的事情，他要員警代他照顧弟弟，那是父親的臨終囑託。那一刻不禁讓我們疑問，他究竟是一個不負責任的拋棄者、違反道德的偷情者、觸犯法律的殺人者，還是一個時代的受害者？

肯南的種種行跡表明，他很可能不是真凶。對他的情感我

們在開頭時是理所當然的恨，到最後卻多了同情。他的伏法更像是出於一種自我的救贖。醫生的知情不報則是有意成全，他不願給無辜的孩子製造二次傷害，他甚至可能明白了肯南與孩子母親那種無法言說的情愫。影片結尾處，臉上濺著屍血的醫生呆呆地望向窗外母子的背影，意味深長。

醫生感到無聊，阿爾伯說：「不，有一天當你回首往事，你可以把這個經歷說得像童話。」不得不說阿爾伯是智者，因為人類歷史上許多往事都是這樣。安納托利亞，又名小亞細亞，是人類最古老文明的搖籃之一，不同文化在此劇烈撞擊，戰火與文明頻仍交會。在那個漫長的黑夜裡，醫生感慨道：「雨已經下了幾個世紀，也沒有怎麼樣，即使是往後百年的雨也改變不了什麼。」隨後他引用一首詩說：「年月消逝依舊，留不下我的一絲痕跡，黑暗和冰冷會縈繞著我疲倦的靈魂……」這大概是那些「童話」裡的人類最真實的無奈。

[本文原載《檢察風雲》2018年第14期]

國家圖書館出版品預行編目資料

光影裡的剎那與永恆 —— 譖小語電影隨筆集：
從《大話西遊》到《鐵達尼號》，用獨到角度解
讀中外電影 / 譖小語 著 . -- 第一版 . -- 臺北市：
崧燁文化事業有限公司 , 2023.06
面； 公分
POD 版
ISBN 978-626-357-355-0(平裝)
1.CST: 電影 2.CST: 影評
987.013 112006470

光影裡的剎那與永恆 —— 譖小語電影隨筆集：從《大話西遊》到《鐵達尼號》，用獨到角度解讀中外電影

官網

臉書

作 者：譖小語
發 行 人：黃振庭
出 版 者：崧燁文化事業有限公司
發 行 者：崧燁文化事業有限公司
E-mail：sonbookservice@gmail.com
粉 絲 頁：https://www.facebook.com/sonbookss/
網 址：https://sonbook.net/
地 址：台北市中正區重慶南路一段六十一號八樓 815 室
Rm. 815, 8F., No.61, Sec. 1, Chongqing S. Rd., Zhongzheng Dist., Taipei City 100, Taiwan

電 話：(02)2370-3310 傳 真：(02) 2388-1990
印 刷：京峯彩色印刷有限公司（京峰數位）
律師顧問：廣華律師事務所 張珮琦律師

-版權聲明

定 價：299 元
發行日期：2023 年 06 月第一版
◎本書以 POD 印製